爱与悲之歌

——歌剧《原野》的当代审美与表演诠释

王志达 李 云 著

上海大学出版社

·上海·

图书在版编目(CIP)数据

爱与悲之歌:歌剧《原野》的当代审美与表演诠释/王志达,李云著.—上海:上海大学出版社,2023.3
ISBN 978-7-5671-4645-7

Ⅰ.①爱… Ⅱ.①王…②李… Ⅲ.①歌剧艺术-戏剧表演-研究 Ⅳ.①J822

中国国家版本馆 CIP 数据核字(2023)第 033208 号

责任编辑 邹亚楠
封面设计 柯国富
技术编辑 金 鑫 钱宇坤

爱与悲之歌
——歌剧《原野》的当代审美与表演诠释
王志达 李 云 著
上海大学出版社出版发行
(上海市上大路99号 邮政编码200444)
(https://www.shupress.cn 发行热线 021-66135112)
出版人 戴骏豪

*

南京展望文化发展有限公司排版
上海新艺印刷有限公司印刷 各地新华书店经销
开本 787mm×960mm 1/32 印张 7 字数 182千字
2023年3月第1版 2023年3月第1次印刷
ISBN 978-7-5671-4645-7/J·622 定价 60.00元

版权所有 侵权必究
如发现本书有印装质量问题请与印刷厂质量科联系
联系电话: 021-56683339

序

 2020年10月,中共中央办公厅、国务院办公厅印发的《关于全面加强和改进新时代学校美育工作的意见》,强调学校艺术教育要重视"以美育人、以美化人、以美培元,把美育纳入各级各类学校人才培养全过程,贯穿学校教育各学段"。要实现这一美育改革要求,师范类高校艺术教育也应重视加强培养学生对美的感知及美育意识,歌剧教学亦应如此。但长久以来,歌剧教学中一直存在"重声音、轻审美""重唱轻演"等问题,造成歌剧教学未能发挥其美育价值。为解决这一问题,落实国家"以美育人""以美化人"的最新要求,可在歌剧教学实践中选择合适的歌剧文本,并在人物形象分析时加强美学解读。本书即由此出发将主要目标定为在文本分析及具体教学实验过程中既关注声乐演唱技术,又重视人物形象审美,借此尝试加强歌剧文本分析及声乐演唱教学的美育功能。

 歌剧演唱是一门实践课程,美育的开展就要从具体实践的角度出发并围绕相关理论进行,因此,题材的选择至关重要。首先,作为一部经典原创歌剧,金湘的歌剧《原野》中的经典段落不仅已经被作为高校声乐教学的重要素材,而且作品中丰富的人物形象与充满戏剧性的音乐内容是声乐教学中极佳的美育素材。其次,该剧不仅独唱段落富有艺术性,其中的重唱曲目亦是中国歌剧中难得的教学素材——以二重唱和三重唱为主的这些曲目,无论对专业音乐院校还是对师范类院校音乐专业的重唱排演而言都很实用。最后,高校的声乐教学普遍以欧洲歌剧作品为主,学生演唱中国作品的能力相对薄弱,这不仅造成学生实践能力的参差不齐,也

有碍于弘扬新时代中国精神,高校的任何教育都应与《关于全面加强和改进新时代学校美育工作的意见》中"弘扬中华美育精神"保持高度一致。歌剧《原野》的音乐中对中国元素的挖掘与发扬,戏剧中对百姓生活和民间风俗的表达、对人性的挖掘与反思皆蕴涵巨大文化价值。本书将通过对该歌剧主要人物形象的细致研究,帮助学生更好地平衡演唱技术与演唱审美,通过文本分析等手段将音乐中调性、织体、节奏中审美内容和戏剧表达提炼、总结,帮助学生更贴近戏剧人物地演唱,从而达到美育教育的目标。

歌剧人物形象往往从戏剧和音乐两个方面展开,通过对戏剧文本与音乐文本的比较分析,研究歌剧中戏剧语言向音乐语言转换中生成的内容价值,音乐语言如何行使戏剧功能,实现美育核心的"发现美",这是歌剧美育教育的具有实践意义的路径。在教学中,需要学生既了解原作戏剧表达的意愿,又认识音乐表达的具体内容。这就需要研究同一题材下,对两种不同艺术语言在转换过程中的细节进行分析并应用于美育。首先,要从整体上了解曹禺戏剧的风格特征,使学生对该题材有整体的认识,此为"认识美"。然后,为了便于教学参考,再根据具体人物进行戏剧功能的分析,着重对语言文本转换为声乐文本之后的重点唱段进行分析,此为"理解美",并从而在演唱中实现二度创作的"创造美"。

歌剧是一种高度综合的艺术形式。当审美因素运用到歌剧教学实践中,就要关照到其中从个体人物到某一片段的集体群像,从宣叙调、咏叹调到重唱编排,以及戏剧表演部分与音乐部分的多重综合分析。《原野》中每个人物形象都展现出不同的戏剧特征和音乐特征,每个人物形象也就有着不同的审美特征和风貌,例如仇虎的"悲情之美"、焦母"人性丑"与"音乐美"的结合等。通过文本研究挖掘每个人物音乐和戏剧背后的审美特征,将文本的审美信息教授于学生,使学生更深刻而全面地感知人物。如此,本书的文本研究使教学内容更为丰富、更具层次和深度:学生通过文本的学习进行歌剧排演,不仅可以掌握演唱技巧,更多的,是通过文本帮助学生根据具体人物的美学特点,从音乐教学中体验人物的具体情

感、情绪,感知人性的诸多因素,并在演出悲剧性质人物的同时培养悲悯的情怀,培养共情能力,在学习中实现从"歌"到"歌剧"的认知提升;让教学"活"在歌剧中,让学生的演唱既能为观众带来审美体验,也陶冶自身情操,从而达到审美的高度。

歌剧艺术是人文艺术的分支,而人文艺术为"人"服务,围绕着人性开展。因此,本书的研究最终也回归到"人"身上,分析文本中歌剧人物形象背后的音乐特征及艺术价值,对于美育的发展具有重要意义。挖掘歌剧文本如何被改编为话剧文本,歌剧文本中如何通过调式、调性、和声、织体等因素塑造人物、讲述故事,对中国歌剧创作、演唱与教学具有一定启发意义。同时,本书通过对文学文本、音乐文本细节的提炼与分析,应用到歌剧《原野》的教学中,对培养学生审美能力和综合素养具有重要作用。

Preface

In October 2020, the Opinions on Extensively Strengthening and Improving the Aesthetic Education in Schools in the New Era issued and printed by the General Office of the CPC and General Office of the State Council emphasize that art education in schools should attach more importance to "educating students with aesthetics, civlizing students with aesthetics, and consolidating the foundation with aesthetics, incorporating aesthetic education into personnel training at all levels and in all types of school education". In the process of cultivating students' technical skills, cultivating students' perception of beauty and cultivating students' artistic sentiments cannot be ignored. But for a long time, there still existed the problems of "emphasis on sound, less aesthetics" and "emphasis on singing and performance" in teaching, which caused problems such as poor artistic expression of students and lack of drama characterization in the opera fragments sung. According to the relevant requirements of the relevant national guiding ideology of "educating people with beauty", "beautifying people", and "cultivating socialist successors with all-round development of morality, intelligence, physical education, art and labor", appropriate materials should be selected in the practice of vocal music teaching, and based on the specific teaching process, this

material focuses on technology and aesthetics, the integration of music and drama in the work, and promotes the development of music aesthetic education. The main goal of this book is to realize the purpose of "education".

Vocal singing is a practical course. The development of aesthetic education must be carried out from the perspective of specific practice and related theories. The choice of subject matter is very important. As a classic original opera, the classic passages of the original opera "The Savage Land" composed by Jin Xiang are not only important materials for college vocal music teaching. The rich character images in the work are cleverly combined with the dramatic music content, which provides an excellent vocal teaching Aesthetic education materials. Secondly, the play is not only artistic in solo passages, but also the repertoire of the repertoire is also excellent teaching material- the compilation is relatively small, and the duet and trio are the main ones. It is rehearsed for both professional music colleges and normal colleges. Third, vocal music teaching in some colleges and universities is mainly based on Italian opera or German and Austrian works, and the students trained are relatively poor in singing Chinese works. It not only caused the unevenness of students' practical ability, but also hindered the promotion of traditional Chinese culture, which is contrary to the " promotion of the spirit of Chinese aesthetic education" in the "Opinions on School Aesthetic Education in the New Era." The excavation and development of Chinese elements in the music of the opera "The Savage Land," the expression of folk customs, the excavation and reflection of human nature in the drama all contain great cultural value. Through the meticulous research on the main characters of the opera, it helps students to better balance the

singing technique and the aesthetics of singing. Through text analysis and other means, the aesthetic content of the musical tone, texture, rhythm, and theatrical expression are refined and summarized to help students sing closer to the characters in the drama, so as to achieve the main purpose of the opera.

 Character images include drama images and music images. Through the comparative analysis of drama text and music text, the content value generated by the conversion of drama language to music language in opera is studied, and how music language exercises theatrical function. Because in teaching, students are required to understand the willingness of the original drama to express, but also to understand the specific content of music. It is necessary to study the details of the conversion process of two different artistic languages under the same subject matter to analyze and apply them to teaching. First of all, it is necessary to understand the style and characteristics of Cao Yu's plays as a whole, so that students have an overall understanding of the subject matter. Then, for the convenience of teaching reference, the analysis of the drama function is carried out according to the specific characters, and the analysis of the key arias after the narrative language is converted into opera. In this way, students can understand the beauty of drama and music at the same time through this article, and discover and feel the subtle aesthetic changes after the transformation of art forms. So as to realize the creative beauty of second creation in singing.

 Opera is a highly integrated art form. When aesthetic factors are applied to specific practical teaching, it is necessary to take care of the collective group portraits of operas from individual characters to certain segments, from arias to re-singing arrangements, and to

conduct a double analysis of the dramatic performance and musical parts of the opera. Each character in "The Savage Land" exhibits different dramatic and musical characteristics, and each character has a different aesthetic and style. Through text research, the aesthetic characteristics of each character's music and drama are explored, and the aesthetic information of the text is taught to students, so that students can perceive the characters more deeply and comprehensively. In this way, the text research of this book makes the teaching content richer, more level and deeper: students can learn opera rehearsal through text learning, not only can they master singing skills, but more importantly, they can help students according to the aesthetic characteristics of specific characters through text. Experience the specific emotions and emotions of the characters from music teaching, perceive many factors of human nature, and have a compassionate feeling and empathy ability when performing tragic characters, and realize the recognition from "song" to "opera" in learning Enhancing knowledge; let the teaching "live" in the opera, and let the students' singing not only bring aesthetic experience to the audience, but also cultivate their own sentiments, perceive the beauty of opera, and experience the vicissitudes of the world.

Finally, through interviews with students to summarize the pros and cons of this study, and summarize the value of this article. In the final analysis, humanity art is the art of "people." The research field of this book returns to "people" itself, and sorting out and digging out the musical characteristics and artistic value behind the characters of operas is very necessary for the development of quality education today. Excavating how the opera text is adapted to the drama text, and how to use the mode, tonality, harmony, texture and other factors in the opera

text to shape the characters and tell the story, has a certain inspiring significance for the creation, singing and teaching of Chinese opera. At the same time, through the refinement and analysis of the details of the literary text and music text, this book is applied to the teaching of the opera "The Savage Land," which plays an important role in cultivating students' aesthetic ability and comprehensive quality.

目　录

第一章　绪论 / 1
　　第一节　选题缘由及意义 / 3
　　第二节　文献综述 / 8
　　第三节　研究目标与内容 / 17
　　第四节　研究方法及主要创新点 / 21

第二章　话剧《原野》与歌剧版的文本对比分析 / 27
　　第一节　话剧《原野》人物形象及艺术价值 / 29
　　第二节　曹禺话剧的歌剧改编特质 / 35
　　第三节　话剧《原野》与歌剧版的文本比较分析 / 41

第三章　歌剧《原野》文本的审美研究 / 53
　　第一节　金湘作品的音乐美学特征 / 55
　　第二节　歌剧《原野》音乐文本分析 / 61
　　第三节　歌剧《原野》的音乐审美特征 / 71

第四章　歌剧《原野》人物形象的美育教学分析 / 81
　　第一节　歌剧《原野》人物的音乐塑造特征 / 84
　　第二节　"爱"与"仇"在仇虎歌剧教学中的体现 / 88
　　第三节　金子人物的反叛与音乐的"传统" / 102
　　第四节　"反面人物"焦母的"人性丑"与"音乐美" / 120
　　第五节　焦大星命运的"悲剧美"在唱段中的展现 / 130

第五章　歌剧《原野》的美育实践研究 / 141
　　第一节　《原野》中重唱的排演教学 / 143
　　第二节　歌剧《原野》校园排演的实践分析 / 155

结语 / 195

参考文献 / 199

作者简历 / 205

第一章 绪 论

第一节　选题缘由及意义

一、选题缘由

自 2015 年国务院发布的第一个国家层面关于提高美育的文件《关于全面加强和改进学校美育工作的意见》①到 2020 年国务院印发的《关于全面加强和改进新时代学校美育工作的意见》,艺术教育已经成为学校教育实现美育的最重要内容与途径。在培养学生技术技能的过程中,培养学生对美的感知、培养学生的艺术情操不可忽视。我国声乐教育事业从萌芽逐渐走向成熟,已取得长足的进步。但教学中存在的"重声音、轻审美""重唱轻演"的问题仍然存在。2012 年,赵青在《中国音乐》所登载的文章中指出,"在声乐教学中,歌唱语言技巧和发声技术的训练是基础,必须加以重视。但问题在于有的教师重视语言和发声技术训练,却忽视引导学生深入领会词曲作者的生活背景、价值取向和文化背景,忽视激发学生关于歌唱艺术的个人感知、情感体验和价值追求"②。同样,2021 年的《戏剧之家》也有文章认为"作为以人声演唱形式'感人''育人'的声乐教育在教学中却常被异化成为'技能教育',把声乐艺术等同于发声技术,使原本富有美感的声乐演唱变得'技术有余而艺术不足'。由于美育是无形的,是一个需要在潜移默化中长期浸润的过程,其远不如技能训练所达到的显性效果立竿见影,于是功利化衍生出技术化,技术化又作用于功利化,导致本应有温度、

① 中国政府网.国务院办公厅关于全面加强和改进学校美育工作的意见[EB/OL].(2015-09-15)[2021-12-12].http://www.gov.cn/gongbao/content/2015/content_2946698.htm.
② 赵青.优秀声乐人才培养初探[J].中国音乐,2012(2):172.

有深度的声乐教育走上了推崇技能至上的发展之路,严重弱化了声乐教育的审美本质"①。还有刘新丛在《中国音乐教育》中的文章称"在以往的声乐教学中,不同程度的存在着重理论轻方法,重声音轻设计的偏向"②等。音乐课作为美育教育的重要手段,应该完成其美育的使命。根据国家相关指导思想中"以美育人""以美化人""培养德智体美劳全面发展的社会主义接班人"的相关要求,在声乐教学的实践中找到合适的素材,并在教学过程中关注演唱中技术与审美、关注作品中音乐部分与戏剧部分的融合——通过美育实现"育人"是本书研究的目的。

作为一部经典歌剧,《原野》中的经典段落不仅是高校声乐教学的重要素材,而且作品中丰富的人物形象与音乐内容结合巧妙,为声乐教学提供了极佳的美育素材。通过对该歌剧主要人物形象的细致研究,帮助学生更好地平衡演唱技术与审美,通过文本分析等手段将音乐中调性、织体、节奏等音乐创作技术与戏剧表达进行提炼、总结,帮助学生更贴近戏剧人物地演唱,从而达到审美的主旨。因此,其中音乐元素与丰富的审美内涵需要被更深入地研究、挖掘,这也是本书将《原野》作为研究中心的原因之一。

二、选题意义

从相关学术进展及教学实践来看,本书的意义在如下两个方面:

(一)学术角度

其一,本书选题的学术意义主要在于填补了美育在歌剧教学实践领域的空白。我国的歌剧研究中多为研究歌剧音乐与戏剧内容的关系,鲜有美育内容的涉及和研究。本书的研究既在文本分

① 吴澜.以美育为核心的声乐教学研究——以《玫瑰三愿》为例[J].戏剧之家,2021(5):79.
② 刘新丛.谈声乐艺术形象设计[J].中国音乐教育,1996(6):17.

析的基础上对歌剧中人物形象进行音乐和戏剧的双重研究,也从音乐学的角度在各自的文本中甄析出美学要素并指向教学实践;进而在此基础之上进行美育方向的教学分析、教学实验。"人物是歌剧内容诸元中首要的和最基本的元素,是歌剧内容构成的中心环节。无论是情节、情感、哲理、形象、主题,都是因人物的存在而发生、衍进、升华的,离开了歌剧人物的活动这一切都无由存在。"①因此需要高度重视文本中塑造人物形象的音乐审美因素对歌剧表演教学的重要作用和美育功能。

其二,通过该歌剧的文本②研究结合文本与实践教学,可更全面指导歌剧演唱与教学。挖掘歌剧文本如何改编话剧文本、歌剧文本中如何通过调式、调性、和声、织体等因素塑造人物、讲述故事,对中国歌剧创作、演唱与教学均具有一定启发意义。同时,本书通过对文学文本、音乐文本细节的提炼与分析,将研究成果应用到歌剧《原野》的演唱与教学中,对培养学生的审美能力和综合素养具有重要意义。

(二) 教学实践

从实践教学的角度看,对歌剧教学中戏剧人物的分析有助于学生更全面深刻地理解人物,在人物情感、情绪的支持下演唱出更为生动的音乐,创造出观众喜爱的歌剧人物形象。歌剧是一种高度综合的艺术形式,人物的戏剧形象依靠音乐进行塑造——人物形象包括戏剧形象和音乐形象。通过对歌剧《原野》戏剧文本与音乐文本的比较分析,研究歌剧中戏剧语言向音乐语言转换中生成的内容价值,音乐语言如何行使戏剧功能。因为教学中既要使学生了解原作戏剧表达的意愿,又要使其认识音乐表达的具体内容。这就需要研究同一题材下,对两种不同艺术语言在转换过程中的

① 居其宏.歌剧美学论纲[M].合肥:安徽文艺出版社,2003:32.
② 歌剧"文本"包括歌剧脚本和音乐文本。戏剧脚本以文字为主,音乐文本以乐谱为主。

细节进行分析并应用于教学。首先,要从整体上了解曹禺戏剧的风格特征,使学生对该题材有整体的认识。然后,为了便于教学参考,再根据具体人物进行戏剧功能的分析和叙述语言转换成歌剧后重点唱段的分析。如此一来,学生可通过本书,同时认识戏剧美和音乐美,发现、感受艺术形式转换后审美变化的微妙,从而在演唱中实现二度创作的创造美。更重要的是在繁荣传统文化的时代主题下,歌剧《原野》的人物形象和美育研究是紧扣时代主题的。"历史已发展到了今天,当代中国作曲家应该有这种气魄:在总结前人的认识及中国人自己的实践的基础上,批判地吸收自律论和他律论两者合理的内核,形成自己的理论;要看到音乐主体与情感客体既联系又有别的辩证关系,既勇敢地追求音乐——音响在时间、空间的管理与控制上尽可能完美的运动形式,又勇敢地运用音乐去联系社会。总之,不绝对化,不以偏代全,从理论到实践走出自己的路子。"①

声乐演唱教学中,很多教师注重对学生声乐技能的培养而忽略歌唱艺术性的重要作用,事实上,只有两者兼得才具备优秀的演唱水平。歌剧是一种高度综合的艺术形式。当审美因素运用到具体实践教学中,就要关照到歌剧从个体人物到某一片段的集体群像、从咏叹调到重唱编排,对歌剧中戏剧表演部分与音乐部分进行综合性的双向分析。《原野》中每个人物形象都展现出不同的戏剧特征和音乐特征,每个人物形象也就有着不同的美学特征和风貌。通过文本研究挖掘每个人物音乐和戏剧背后的审美特征,将文本的审美信息教授于学生,使学生更深刻而全面地感知人物。如此,本书的文本研究使教学内容更为丰富、更具层次和深度:学生通过文本的学习进行歌剧排演,不仅可以掌握演唱技巧,更多的是通过文本帮助学生根据具体人物的美学特点,从音乐教学中体验人物的具体情感、情绪,感知人性的诸多因素,并在演出悲

① 金湘.困惑与求索:一个作曲家的思考[M].上海:上海音乐出版社,2003:14.

剧性质人物的同时拥有悲悯的情怀,拥有共情能力,在学习中实现从"歌"到"歌剧"的认知提升;让教学"活"在歌剧中,让学生的演唱既能为观众带来审美体验,也陶冶自身情操,感知歌剧美,体验世间沧桑。

歌剧艺术是人文艺术的分支,而人文艺术为"人"服务,是围绕着人性进行的。因此,本书的研究最终也回归到"人"身上,分析文本中歌剧人物形象背后的音乐特征及艺术价值对于美育的发展具有重要意义。挖掘歌剧文本如何改编话剧文本、歌剧文本中如何通过调式、调性、和声、织体等因素塑造人物、讲述故事,对中国歌剧创作、演唱与教学具有一定启发意义。同时,本书通过对文学文本、音乐文本细节的提炼与分析,应用到歌剧《原野》的教学中,对培养学生审美能力和综合素养具有重要意义。

第二节 文 献 综 述

目前尚缺乏专门从美育角度对歌剧《原野》中的人物形象及美育实践展开的研究,该题材现有的研究归纳起来主要有两大类:一是音乐学领域的《原野》文本及人物形象研究;二是文学、艺术等人文学界的人物形象美学分析及美育探索。本书即是在这两大类文献基础上形成人物形象的美学分析及美育实验框架。

一、音乐学领域的《原野》文本及人物形象研究

对歌剧《原野》文本方面的研究有:居其宏在文章《"歌剧思维"及其在〈原野〉中的实践》[1]中对歌剧脚本与音乐创作之间的关系进行了阐述,也对歌剧《原野》中四个主要人物的角色形象塑造进行了分析。文章认为歌剧《原野》中有一些美中不足的地方,如仇虎形象的"野性"还不够"野",全剧后半场中在音乐节奏方面不够紧凑,给人有点松散拖拉的感觉,特别是在描绘仇虎心理发生裂变的时候,戏剧节奏显得稀松、枯燥。但他认为歌剧《原野》总体上是成功的、优秀的作品,歌剧《原野》在金湘所有作品中是最好的,在新时期中国所有歌剧作品中也是最具代表性的。笔者并不赞同居其宏"野性不够野"的判断。第一,作品中东北民歌淳朴与粗犷等诸多民族音乐元素已经将仇虎的野性进行了一定程度上的展现。第二,歌剧作品是歌剧创作者的幕后创作与表演者的二度创作的结合,不同指挥、导演和演员对人物的理解不尽相同,音乐表演性在作品呈现过程中至关重要。通过对文本的挖掘,在一些演

[1] 居其宏."歌剧思维"及其在《原野》中的实践[J].中国音乐学,2010(3):96-101.

唱难度并不大的乐句中,有尺度地变换音色或微调整节奏会使人物的野性更加直观。但是,歌剧表演教学中要注意这种二度创作的尺度,不可为了"野"而"野",要在文本内容中、风格框架内实现二度创作。所以,教学中对文本的挖掘尤为重要,建立在文本之上的表演,会不可避免地影响到人们的审美。然而,这并不妨碍居其宏的文章是本书主要的参考文献之一。

陈贻鑫、李道松在《歌剧〈原野〉音乐探究》[1]中认为歌剧《原野》的音乐戏剧结构非常独特、逻辑严密、布局合理,认为歌剧《原野》的音乐创作技法也非常独特,中西结合达到了融会贯通的程度。但文章也指出了歌剧《原野》中存在的一些不尽如人意的地方,如第四幕中的阴曹地府的段落显得冗长,容易使人感到疲倦;乐队音响持续的时间也过长,容易使人的听觉产生厌倦。根据笔者的演出经验,这些类似于阴曹地府的段落是对歌剧的渲染段落,与戏剧主线关联较小。在教学研究和表演研究中可以适当删减该部分内容,浓缩歌剧表演的戏剧内容。而笔者出演的华东师范大学版歌剧《原野》正是对其进行了删减,并获得了业内外的好评。此外,这也并非本书的研究重点。

施万春在文章《〈原野〉的启示》[2]中从音响时空、音乐性格、音乐节奏和音层交响等四个方面来阐述歌剧《原野》中的音乐张力。施万春认为作曲家融汇各种作曲技法,不但继承了民族戏曲的精华,也大胆借鉴了西洋歌剧先进的表演手法,使音乐产生无与伦比的立体交响。

《中国歌剧:超越与迷茫》[3]的作者刘烈雄认为《原野》的音乐戏剧性、交响性和民族性在剧中获得了有机渗透和交融,使歌剧音乐的复述语言体系浑然一体。詹桥玲在文章《20世纪中国歌剧发展谈概》[4]中对歌剧《原野》作出高度评价,认为歌剧《原野》的问世

[1] 陈贻鑫,李道松.歌剧《原野》音乐探究[J].中国音乐学,1988(1):15-24.
[2] 施万春.《原野》的启示[J].人民音乐,1987(9):5-8.
[3] 刘烈雄.中国歌剧:超越与迷茫[J].上海戏剧,2005(6):16-17.
[4] 詹桥玲.20世纪中国歌剧发展谈概[J].音乐研究,2005(1):75-83.

标志着中国歌剧的发展达到了第三次高潮,在中国歌剧史上具有里程碑式的意义。上述两篇论文对该剧的文本研究提炼,为本书的教学研究提供了很好的研究范本。本书会在此基础之上,提炼更多音乐文本内容的细节,以直接指导教学研究。

中国音乐学院作曲专业温辉明的博士论文《"歌剧思维"在〈原野〉剧本改编中的意义》[1]从文本对比的角度分析歌剧版与话剧版的异同之处,与本书的出发点不谋而合。该文章结合了金湘文本的"歌剧思维"谈原野创作审美特征,多从歌剧结构等方面阐述其歌剧创作。华南师范大学曾婀娜与魏扬的论文《金湘歌剧〈原野〉咏叹调音乐语言的多样性与贯穿性》[2]重点研究主人公仇虎和金子的咏叹调,对咏叹调中的调性、织体和声等方面进行了分析,对演唱与教学有一定的参考价值,但并未涉猎关于演唱方面的内容。

金湘所著《困惑与求索:一个作曲家的思索》是其个人文集,其中有多篇文章涉及《原野》的创作,并且附有多篇其他作者对《原野》的评论文章。这本文集是本研究的重要参考资料,具有不可替代的参考价值。文集中,金湘对歌剧创作的态度、观点、风格的把握都有论及,包括他的其他作品的创作研究和对其他作曲家作品的解析。文集开篇《作曲家的困惑》[3]一文从作曲家的角度谈创作的"困惑",尤其对歌剧的民族性进行深入探讨。他分别从心理特征、思维方式、表现方法和审美情趣等方面进行阐述,直接谈到了他的歌剧创作思维,戏剧与音乐关系的构建在其歌剧作品中如何实现是作品研究的关键一环,也是演唱与教学方向正确的前提。这些歌剧创作内容的分析为本书的研究指出了清晰的方向,本书

[1] 温辉明."歌剧思维"在《原野》剧本改编中的意义[J].中国音乐学,2015(3):119-123.
[2] 曾婀娜,魏扬.金湘歌剧《原野》咏叹调音乐语言的多样性与贯穿性[J].吉林艺术学院学报,2014(5):2-7.
[3] 金湘.困惑与求索:一个作曲家的思考[M].上海:上海音乐出版社,2003:5.

在此语境内将原话剧和歌剧进行了横向的比较,并针对具体场次进行了纵深研究与挖掘,将歌剧中人物的性格和表演教学关联研究,以此指导歌剧的排演与教学。

国外主要有两篇文章研究歌剧《原野》,分别来自美国的杰姆斯·奥斯特雷查《来自中国的普契尼的回声》①和约瑟夫·麦克利兰《歌剧"原野"怨恨的旋律》②。前者从歌剧整体风格看《原野》的特色与亮点,后者主要从旋律特征来叙述该剧的"怨恨"因素。两篇文章都是以比较简短的方式对歌剧《原野》进行了初步研究,又因二位皆为国外研究者,对中国的文化和歌剧不甚了解,故对本书的直接参考价值较小。但毫无疑问,这也间接反映出了金湘《原野》已经受到了国际同行的关注,这在中国歌剧作品中也并不多见。

二、人物形象的美学分析及美育探索

美育学概念有两种类型:一种是美育学特有的,如感性教育、心育、丰厚感性、深度体验、审美发展、审美能力、艺术创意能力、景观美育等;③另一种是美学、艺术学或教育学中有的,但经过重新阐发和改造,具有美育学独特内涵。从育人的角度看,美学中的审美范畴及其相关的审美价值、审美功能等概念贯穿于美育活动的整个过程,应该经过改造后引入美育学。从审美的角度看,通过教育学中"以人为本"的观念、发展的观念和"以生为本"的观念与方法、课程理论与方法、人格范畴及其相关的能力、个体心理发展和个性差异等理论与方法来概括和分析美育活动十分合适,十分必要,也应该引入美育学,并使之与审美范畴和美育过程的特点相

① [美]杰姆斯·奥斯特雷查.来自中国的普契尼的回声[J].乔玲译,人民音乐,1992(7):26.
② [美]约瑟夫·麦克里兰.歌剧《原野》的怨恨旋律[J].乔玲译,人民音乐,1992(7):27.
③ 胡经之,王岳川.论审美体验[J].北京大学学报(哲学社会科学版),1986(4):3-11.

融合。

美育是艺术教育的根本,培养全面高素质的演唱人才是声乐教育的重要目标。

较早的学术成果中,1987 年余年凤发表文章《浅谈高师音乐教学育人的几个问题》认为高校声乐教育除了声乐技巧的训练更需要美育教育,文中提到"针对这种实际情况,在声乐课的课堂教学中,必须使学生有这样一种学习追求,即美的创造能力的培养"[①]。

四川音乐学院郑德智发表的文章《音乐专业课教学与全面育人之我见》从教师的角度论述如何全面育人:"'教书育人'那么就应该在传授专业技能的过程中,利用优势,有机地结合课中内容,给学生揭示出一些掌握这些技能的思想方法和应具备的道德修养。这样,我们的'育人'工作就不至于生硬或苍白无力。"[②]文中还以《妈妈教我一支歌》《春江花月夜》等作品,简单论述作品教学中重要的审美内容。

中国音乐学院硕士研究生鲍偲的毕业论文《音乐课程与教学的育人价值优化研究》[③]对音乐课程育人价值和音乐教案相关的国内外文献进行了初步的回顾、梳理和展望,并对音乐课程育人价值的构成及其内涵从 11 个范畴进行了整理与阐述。这篇论文收集了上万份音乐美育的教学案例,运用分层随机抽样、采访调研、数据分析等研究方法。主要从教案的角度进行可行性分析,又对教案的内容进行了综合性的前瞻性实验,在此研究基础之上建构了以"育人"为主要目的的教学研究方案。

2021 年,中国已经拥有 11 所独立建制的专业音乐学院,其中

① 余年凤. 浅谈高师音乐教学育人的几个问题[J]. 黑龙江高教研究,1987(4):24.

② 郑德智. 音乐专业课教学与全面育人之我见[J]. 音乐探索(四川音乐学院学报),1993(3):61.

③ 鲍偲. 音乐课程与教学的育人价值优化研究[D]. 北京:中国音乐学院,2015.

都有专门声乐演唱的系部,这说明我国声乐教育取得了长足的进步。但在实践的教学中仍然存在"重声音、轻审美",演唱作品缺乏理论基础的问题,也是我国学校教育中长期存在的"育人"方面的问题。

赵青在学术期刊《中国音乐》上发表的论文《优秀声乐人才培养初探》认为:"在声乐教学中,歌唱语言技巧和发声技术的训练是基础,必须加以重视。但问题在于有的教师重视语言和发声技术训练,却忽视引导学生深入领会词曲作者的生活背景、价值取向和文化背景,忽视激发学生关于歌唱艺术的个人感知、情感体验和价值追求。"①

刘新丛发表在音乐教育期刊《中国音乐教育》上的论文《谈声乐艺术形象设计》曾讨论相应问题"在以往的声乐教学中,不同程度的存在着重理论轻方法,重声音轻设计的偏向"②。然而,相关研究多是从宏观角度谈美育的进行。而声乐课作为音乐美育的重要组成部分,是以实践为基础的。除了宏观的理论探索,更应从实践内容中找到具体的可结合理论研究的实践路线,分步探索声乐课如何更好地行使美育功能、更好地育人。在声乐教学的实践中找到合适的素材,并在教学过程中关注演唱中技术与审美、关注作品中音乐部分与戏剧部分的融合,实现"育人"目的。

在我国,学校教育长期存在的问题之一,就是教师没有认识到理论知识对实际操练的重要性,这不利于对学生基本技能的培养。笔者根据多年的实践教学经验与舞台表演经验,选择了歌剧《原野》作为美育实践研究的主要内容:从音乐到戏剧、从表演到教学,发展学生个性,具体解决教学实践中对学生审美能力的培养问题。"教育改革的实行把高校声乐教学推到了一个新的发展阶段,但是现在很多教师仍然习惯于采用传统的教学方式,这一方面有悖于教学改革,另一方面限制了学生获取知识的途径,不利于学生能力

① 赵青.优秀声乐人才培养初探[J].中国音乐,2012(2):172.
② 刘新丛.谈声乐艺术形象设计[J].中国音乐教育,1996(6):17.

的提高。"①此外,笔者曾在某专业音乐学院艺术实践演出中观摩两位声乐专业学生演唱歌剧《原野》片段"你是我,我是你"——他们的演唱技术高超,但在表演上却是片面化、程式化的——没有戏剧中生离死别的悲情感,表演脱离了歌剧中本应该塑造的人物。歌剧咏叹调、歌剧重唱片段是我国声乐教学重要素材,这些作品中表达的内容都是歌剧人物内心的刻画或行为动机的表现,音乐和戏剧任何一面的丢失都无法构成真正的歌剧。因此,结合文本研究分析戏剧情节、人物性格对歌剧教学的进行是非常必要的。

歌剧《原野》人物相对较少,又是中文歌剧,且采用了西方分曲歌剧的布局,因此更易应用于教学。即使仅将某些分曲引用于教学实践,无论是用于独唱还是重唱课程都易于实现——歌剧《原野》中重唱段落最大编制为三重唱,相对于莫扎特、威尔第等作曲家的七重唱、八重唱,在教学中也相对容易为学生所掌握,三重唱的教学也可以为更大编制重唱和歌剧排演课程起到铺垫作用。因此,通过歌剧《原野》的文本提炼与教学研究,实际上是实现了教学与美育的结合。

纵观国内外歌剧《原野》的研究,多数是从音乐学或美学角度分析,无论是作曲、演唱还是审美风格的挖掘皆有涉及。但是,对歌剧《原野》人物塑造和演唱教学专题性研究较少,尤其通过歌剧与戏剧的文本对比提炼音乐中戏剧性的呈现手段和背后的审美特性更是少之又少。

华东师范大学李云的博士论文《意大利歌剧男中低音"恶人"形象的文本与教学研究》②中,虽然研究主体"意大利歌剧男中低音的恶人"与歌剧《原野》的主题大相径庭,但是该论文中对意大利歌剧背后人性部分音乐表述的挖掘,对音乐文本与戏剧文本的比较研究,以及最后的教学研究分析这一系列的研究思路和研究方法与本书不谋而合。其文章亮点颇多,尤其从"恶人"第一视角的

① 冯国栋.声乐歌剧教学问题与解决措施探究——评《声乐与歌剧艺术》[J].中国教育学刊,2018(10):144.
② 李云.意大利歌剧男中低音"恶人"形象的文本与教学研究[D].上海:华东师范大学,2019.

研究是从演员的视角进行分析,明确指向具体表演教学,该论文的研究思路与研究方法对本书具有指导性价值。

本书在先前学术成果之上,结合作曲家金湘的创作目的,横向比较作曲家金湘的作品风格。在认识金湘创作特点的基础上,重在结合音乐与文字两种文本进行对比分析,挖掘音乐对塑造人物起到的重要作用,并结合笔者多年的教学与表演经验,论述歌剧《原野》的音乐特性并进行教学研究,对歌剧的表演和教学更具针对性和实践意义。歌剧《原野》作为里程碑式的中国歌剧,是声乐演唱和教学的重要素材。通过该歌剧文本的研究(歌剧"文本"包括歌剧脚本和音乐文本。戏剧脚本以文字为主,音乐文本以乐谱为主)结合文本与实践教学,可更全面指导歌剧演唱与教学。其次,挖掘歌剧文本如何改编话剧文本、歌剧文本中如何通过调式、调性、和声、织体等因素塑造人物、讲述故事,对中国歌剧创作、演唱与教学具有一定启发意义。同时,本书通过对文学文本、音乐文本细节的提炼与分析,应用到歌剧《原野》的演唱与教学中,对培养学生审美能力和综合素养具有重要作用。

关于歌剧《原野》的已有教学研究只限定在个别主要角色咏叹调的范围内,对其他角色和整部歌剧排演缺乏更为深入的综合性研究。歌剧是一门高度浓缩的综合性艺术,歌剧演员需要多方面的能力。本书结合文本音乐内容对话剧、歌剧文本中人物与戏剧进行挖掘与研究,具体指导歌剧教学。本书拟通过歌剧《原野》文本与演唱教学研究,更具体地从教学内容的细节入手,大到歌剧作品中音乐与戏剧的对立与融合,小到具体音符或和声的美学色彩,都有涉及。立足于文本着手于演唱实践,将文本中的音乐元素进行提炼分析,教授学生如何从具体唱段中洞悉个体感受、熟悉角色时感知人物命运、再从整体认知戏剧布局等方面的审美内容。本书撰写主旨为连接文本与演唱教学,从和声、调性、旋律、织体等文本信息中提供审美素材,在教学中将音乐美与戏剧美诉诸到演唱中。

美声演唱教学中,很多教师注重学生声乐技能的培养而忽略歌唱艺术性的重要作用,只有两者兼得才具备优秀的演唱水平。

通过歌剧《原野》中金子、仇虎等人物形象音乐塑造的研究,提炼出作品审美因素,提高学生的审美水平,帮助学生全面提升专业素养与审美情操。从内容上看歌剧《原野》并不是简单的复仇题材作品——歌剧中每个人物都是善与恶的纠结体,善与恶、情与理、爱与恨,这些通过音乐所表现出的矛盾是歌剧艺术性的重要因素,也是歌剧教学中美育的重要参考内容,结合戏剧内容看音乐如何塑造人物和构建戏剧是歌剧演唱与教学的重要内容,也是注重美育环节的体现。① 因此,笔者对歌剧《原野》演唱和教学中的审美体验给予了更多关注和思考。

金湘"戏剧是基础,音乐是主导"的观念在歌剧表演及教学中至关重要,戏剧人物的塑造是歌剧表演与教学不能绕过的一环。歌剧中的唱段是人物的唱段,唱段的各个环节都是为了服务戏剧、表达人物而存在。倘若没有对人物性格整体的认知,只是表现了音乐中表面的情绪,最终呈现出的演唱表演也必然是空洞、经不起推敲的。在教学中如何让音乐表现人物,挖掘音乐背后人性的诸多面是美育教育较欠缺但重要的一面。美育教学要帮助学生掌握一门技术,更重要的是让他们了解一门艺术——知晓艺术如何再现现实人物,体验人世沧桑与世间美好。在教学中树人、育人,以此方能达到美育的最终目的,即育人。

歌剧是高度综合的艺术形式,完成一部歌剧的教学与演唱,就要对歌剧的每一个环节进行深度、系统的研究,而不是简单地解决声音问题。在连接教与学的环节上,文本具有关键的作用。当歌剧演唱教学建立在系统分析其文本内容的基础上,学生对人物的认知才会完整、学生对人物的塑造才会丰满。通过前文的文本分析,将文本内容诉诸具体教学,本书从人物的基本特征开始,逐一研究主要人物的教学及演唱内容。

① 中华人民共和国教育部.教育部关于切实加强新时代高等学校美育工作的意见[EB/OL].(2019-04-02)[2022-01-02].http://www.moe.gov.cn/srcsite/A17/moe_794/moe_624/201904/t20190411_377523.html.

第三节　研究目标与内容

一、研究目标

音乐课作为美育教育的重要手段,应完成该使命。根据国家相关指导思想中"以美育人""以美化人""培养德智体美劳全面发展的社会主义接班人"的相关要求,在声乐教学的实践中找到合适的素材,并在教学过程中关注演唱中技术与审美、关注作品中音乐部分与戏剧部分的融合。围绕歌剧《原野》的人物形象和相关教学实验,研究在教学过程中提炼不同歌剧人物的美学特征,教授学生体验歌剧表演中的美学因素,实现"育人"目的。

在教学方面,关于歌剧《原野》的已有研究只限定在个别主要角色咏叹调的范围内,对其他角色和整部歌剧排演缺乏更为深入的综合性研究。美育的内容要求培养全面的综合素质人才,而这一结果需要在声乐教学中融入更多的美育内容和相关思考:第一,在演唱之前的准备阶段,教师需要提炼作品中的审美因素,歌剧审美因素包括戏剧和音乐两大主要部分。通过本书的歌剧人物文本研究,帮助教师找到歌剧文本中的具体审美因素;第二,在教学中将每个主要人物的审美特色和演唱的关系交代给学生,并关注演唱的细节之处(调性、节奏、织体)对人物性格塑造的影响。

歌剧是一门高度浓缩的综合性艺术,歌剧演员的培养更需要多方面的能力。本书结合文本音乐内容对话剧、歌剧文本中人物和戏剧进行挖掘与研究,具体指导歌剧教学;以教学为目的,对文本具体内容、审美价值进行的研究将贯穿于本书始终,力求从教学实践上实现"以音乐为中心、戏剧为主导"的歌剧音乐戏剧之核。本书的文本研究使教学内容更为丰富、更具层次和深度:学生通过

文本的学习进行歌剧排演,不仅可以掌握演唱技巧,更多的是通过文本的提示帮助学生从具体文本信息中体验人物的具体情感、情绪,感知人性的诸多因素,并在演出悲剧性质的人物同时拥有悲悯的情怀,拥有共情能力,在学习中实现从"歌"到"歌剧"的认知提升;让教学"活"在歌剧中,让学生的演唱既能为观众带来审美体验、也陶冶自身情操,感知歌剧美,体验世间沧桑。全面提升学生的理论与实践能力,培养学生的审美情操、提高审美素养。

二、主要内容

第二章,是话剧《原野》与歌剧版的文本对比分析。本剧的人物形象包括戏剧形象和音乐形象,通过对歌剧《原野》戏剧文本与音乐文本的比较分析,研究歌剧的戏剧语言向音乐语言转换中生成的内容价值,分析音乐语言如何行使戏剧功能。因为教学中既要学生了解原作戏剧表达的意愿,又要认识音乐表达的具体内容。这就需要研究同一题材下,对两种不同艺术语言在转换过程中的细节进行分析并应用于教学。例如,话剧结构、话剧语言、话剧主题等方面的审美内涵,以及相对应的具体内容转换成音乐的可能性,从而进行话剧《原野》与歌剧版的文本的对比分析。

第三章,是歌剧《原野》文本的审美研究。本书是针对歌剧教学,挖掘歌剧文本中如何通过调式、调性、和声、织体等因素塑造人物、讲述故事。例如音乐的塑造戏剧的主体结构和核心内容,音乐主题以何种方式、何种具体形态呈现相对应的戏剧核心内容。比如,文中分析了歌剧《原野》中负责刻画戏剧情境的"原野主题"、表现仇虎与金子彼此情深的"爱情主题"以及主要刻画焦母以表达人性恶的"黑暗主题"——每个主题各自的特色和功能。在文字内容大幅删减的情况下,这些音乐元素构成的音乐内容在戏剧环境中与人物的表演、服装布景结合,在极短的时间内便可以将戏剧刻画得形象而生动。歌剧《原野》在音乐的刻画下,同一题材的作品展现出不同于原戏剧作品的审美风貌。因此,在研究的过程中,分析

作为抽象艺术的音乐在戏剧进行的各个阶段、环节对不同人物进行塑造时会以何种调性、什么样的和声色彩进行。尤其需要注意的是,中国民族音乐在勾勒人物和环境塑造时起到的作用。本书通过对文学文本、音乐文本细节的提炼与总结,为演唱与教学实验及不同人物的教学提供文本参考。

第四章,人物形象的美育教学分析。本章节是全书重点所在:文本分析中提炼出的内容都要在实践中发挥其作用。笔者根据第二、三章文本中的审美因素,将不同人物的审美因素与教学内容结合,根据具体人物的特点分节逐个分析与研究。具体教学内容要从戏剧和音乐两个方面入手,尤其是结合音乐谈戏剧内容的教学这一部分是其他相关主题研究所欠缺的。文本从已有的音乐文本研究中找到人物塑造的"支点"或"把手"——仇虎出场时伴奏的切分型节奏可以帮助饰演者感受仇虎内心的矛盾和焦灼的复仇愿望,同时也可以对他8年牢狱之灾的痛苦与仇恨进行侧面描写。在此节奏型的发展中,仇虎的脚镣与受伤的步伐又从外在上刻画了人物的曲折经历。在这些音乐元素的指引下,帮助学生更深刻地体会人物、感知戏剧情境及戏剧任务。例如,戏剧美感如何在仇虎这个角色的音乐中认识和创造;金子演唱中的风俗美和旋律美;焦母音乐中的悲剧美在哪些方面得到体现;等等。学生可通过本文,同时认识戏剧美和音乐美,发现、感受艺术形式转换后审美变化的微妙,从而在演唱中实现二度创作的创造美。

第五章,为教学研究及总结。笔者以导演视角综合戏剧、音乐、舞美等多种歌剧表演要素,将歌剧《原野》整场的排演内容进行梳理和论述,教学生如何借助舞台灯光、伴奏音乐和关键道具塑造生动的人物形象,构建歌剧的戏剧内容。在歌剧教学过程中,重唱也是最容易被忽视的环节——我国目前声乐教学体系多以培养独唱演员方向进行,而歌剧是一门音乐与戏剧高度综合的艺术。一名独唱演员能否成为合格的歌剧演员,重唱能力起到重要作用。同时,戏剧中人物关系的塑造是构建戏剧很重要的关键部分,而重唱则通过人物音乐的合作与冲突完成人物关系的构建。从重唱安

排、歌剧排演角度对人物形象与教学进行更多维度、更深层次研究,主要考量高校中歌剧排演需要注意的问题,例如根据人物性质安排教学、根据重唱难度和重唱编制安排进度等方面的具体实践部分。

第四节　研究方法及主要创新点

一、主要研究方法

（一）文本分析法

通过该歌剧文本的研究（歌剧"文本"包括歌剧脚本和音乐文本。戏剧脚本以文字为主,音乐文本以乐谱为主）结合文本与实践教学,研究歌剧中戏剧语言向音乐语言转换中生成的内容价值,分析音乐语言如何行使戏剧功能。因为在具体人物的教学中,教师既要学生了解原作戏剧表达的意愿,又要认识音乐表达的具体内容。这就需要研究同一题材下,对两种不同艺术语言在转换过程中的细节进行分析并将其应用于教学。

其一,为了便于教学参考,要求学生在了解曹禺戏剧风格的前提下,根据具体人物进行戏剧功能的分析,叙述语言转换成歌剧后重点唱段的分析。其二,挖掘歌剧文本如何改编话剧文本、歌剧文本中如何通过调式、调性、和声、织体等因素塑造人物、讲述故事,对中国歌剧创作、演唱与教学具有一定启发意义。同时,本书通过对文学文本、音乐文本细节的提炼与分析,应用到歌剧《原野》的演唱与教学中,对培养学生审美能力和综合素养具有重要作用。

（二）经验总结法

笔者曾于 2014 年华东师范大学歌剧实验中心出演过《原野》全剧十余场。除《原野》外,笔者曾饰演歌剧《拉美莫尔的露琪亚》中的恩里科（Enrico）；参加 2018 年央视春节联欢晚会、东方卫视 2018 跨年晚会等；曾在上海戏剧学院、上海外国语大学贤达人文学院任声乐教师,现任上海大学电影学院声乐教师,演唱教学课时超

过 5 000 节。因此,在歌剧的排演和舞台实践方面拥有丰富的经验和个人心得。在扎实的舞台功力和丰富的实践基础上,笔者欲将文本与演唱、戏剧与音乐、演唱与教学相结合,主要在第四章和第五章的内容中总结论证歌剧《原野》的演唱教学内容。笔者参与了华东师范大学歌剧实验中心制作该歌剧的全部过程,总结出高校排演该歌剧的经验与不足,这是本书完成的重要实践依据。截至本书撰写阶段,华东师范大学歌剧实验中心制作的歌剧《原野》已于上海兰心剧院、华东师范大学思群堂、台北师范大学、台东大学等地上演 12 场。笔者作为主要演员和教学参与者见证了一部歌剧从筹备到最后上演的全部过程,其间的部分表演和重唱排演融入了本书中的文本研究内容。可以说歌剧《原野》的上演是教学与实践结合之产物。根据学生实际年级情况,通过对学生由浅入深的问题访问,这样的访谈可以客观地了解本书的实用价值和不足。

笔者将围绕以上问题,对本研究进行总结和反思并形成教学评价,以此作为本书研究效果的自我评判标准之一。

(三)"美育"研究框架

歌剧《原野》的人物形象与美育研究是以歌剧《原野》为主要研究素材,并围绕其主要音乐、戏剧内容,进行具有美育特性的教学研究。为了实现美育的目标,本书美育研究顺序围绕审美教育的核心进行:发现美、认识美、创造美。同时,不同人物和不同的音乐具有不同的美学特征。在本书的中心环节,笔者将根据音乐文本提炼出的内容——仇虎的"悲情之美"、焦母人性丑与音乐美的结合等,将人物的主要审美特质诉诸教学实践。

1. 发现美:探索、发现歌剧《原野》人物音乐美的感知

作为一部经典原创歌剧,金湘作曲的原创歌剧《原野》经典段落不仅是高校声乐教学的重要素材,作品中丰富的人物形象与音乐内容的巧妙结合、民间音乐与西洋创作技法的融合,为声乐教学提供了极佳的美育素材。在音乐文本中提炼出这些极具个性的音乐元素,并在教学中展示给学生。类似元素有:仇虎与金子在第二

幕的二重唱东北民歌的音乐素材以及焦母的咏叹调插入的散拍子,等等。这些在西洋歌剧中无法复制的中国传统音乐之美,借助歌剧《原野》的中国故事,为声乐学习者提供了极佳的美育素材,发现这些歌剧中的"美",是美育进行的第一步。通过戏剧文本和歌剧文本的对比,从两者的不同风格艺术语言中发现、感受歌剧的音乐美。歌剧中丰富内涵的审美内涵价值需要更深入地研究、挖掘。

2. 认识美:感受、沉浸追求《原野》内在共鸣,强调对美的深刻感知

大到作品的主题风格、人物性格,小到具体唱段调性甚至小节、音符的音乐指向。通过对歌剧《原野》人物形象的文本分析与研究,将歌剧中音乐、戏剧和文学的审美因素一一挖掘。从整体到细节,为教学过程提供审美素材。在音乐中感受美的内在共鸣如何依附在音乐与戏剧文本中,从而实现认识美。

3. 创造美:创作、服务和分享《原野》音乐美的内容与成果

歌曲的演唱依靠演唱者根据作品特征、创作风格及个人审美等因素而完成,从而实现作品的"二度创作",演唱者的演唱是一个作品最终呈现给观众的环节,因此,演唱者亦创作者。本书将作品中审美因素提炼后,为教学提供发现美、认识美的素材,再从歌剧中每个具体角色的教学出发,在主要的独唱、重唱中,在每个乐句甚至具体唱词中体现作品的审美因素。

简而言之,第二章的文本对比为发现美,第三章文本中的音乐分析为认识美,第四章与第五章围绕美育进行的教学实践是为实现创造美。

二、本书研究创新点

(一)研究目标的创新:以具体实践为基础的美育教学

在现代教育体系中,艺术课程体现出强烈的"活动"性质,因为美育必须是学生在审美体验过程中受到教育,所以,艺术课程的教学必须是学生主动参与审美活动的过程,光靠讲解和训练还不够,

关键是引导学生进入审美体验[①]。以往的美育研究多从宏观角度研究,而本书从歌剧《原野》具体教学实践出发,从具体教学文本的不同人物中发掘出信息以润泽教学内容。其他实践方面研究,对歌剧(声乐)演唱的学术研究视野多集中在演唱技术和音乐分析上,又缺乏对美育内容的针对性探析。本书的研究始终围绕"美育"这一中心,提炼文本信息应用在具体教学中,以"育人"为目标对歌剧《原野》这一具体题材进行多维度、多角度的研究。

(二) 研究内容的创新:结合戏剧内容的声乐教育

前文提到,我国声乐教学的相关研究多以声音技术或音乐表达为主。而歌剧是一种综合艺术,是以戏剧与音乐二元为重要支撑的艺术形式,抛开任何一方的歌剧概念都无法成立。本书研究视角的另一创新性,是重视戏剧内容的分析,在具体人物唱段或重唱片段的教学中,综合考虑戏剧与音乐的内在关系。在第三章,从音乐文本中分析戏剧内容;在第四章,融入戏剧内容的美育教学,是以往有关《原野》的演唱教学研究未曾涉及的。而在第五章,笔者从导演视角结合音乐、戏剧、舞美等多方面因素,就学生如何在舞台之上,感知戏剧各要素并塑造歌剧中的人物,进行较为全面的论述。只有从戏剧人物的立场进行演唱教学,具体教学的指导才能立得住、站得稳,学生对人物的表演才能被观众信得过。使学生全面感知"艺术之美""歌剧之美",更全面地、更扎实地提升学生的综合素养。

(三) 研究方法的创新:文本研究结合教学实验

研究方法方面,创新性地对歌剧《原野》的横向与纵深两个维度进行分析和归纳:通过对话剧文本与歌剧音乐文本进行横向研究,分析歌剧文本在结构变化的情况下,如何通过音乐保持原剧的内容精髓,分辨歌剧版本如何通过音乐行使戏剧使命。纵深地对

① 杜卫.论中国美育学建构的问题和范畴体系[J].美术研究,2021(1):14.

包括主要人物演唱在内的音乐内容、音乐形式进行深入教学实验分析——由于我国目前少有对歌剧《原野》全剧的演唱和排演进行系统研究,本书在横纵两个维度研究的基础上,结合笔者本人作为学生参与歌剧《原野》多场舞台的实践经验与教学经验,为歌剧《原野》的演唱教学研究提供尽可能全面的、有可行性的方法与内容,力求更多地做到理论与实践的结合。

第二章　话剧《原野》与歌剧版的文本对比分析

作为人文艺术的姊妹艺术,歌剧与戏剧有着重要联系和亲密关系。首先,意大利歌剧就是佛罗伦萨的文艺社团为了复兴古希腊文化经典戏剧艺术孕育而生的,萌芽时期的歌剧多是改编古希腊经典戏剧。其次,受众较多的戏剧具有经典的桥段、奇妙的构思和富有张力的戏剧结构。话剧本身所具有的艺术品格为歌剧脚本提供了高规格的改编素材。对原剧本进行深入研究,有助于表演与教学,有助于更全面、深入地了解作品。本章根据歌剧的风格特点,从歌剧研究的视角对话剧《原野》进行研究,再对同一素材两种不同话语方式的内容进行横向比较,发现文本转换中的审美转换,即"发现美"。

第一节 话剧《原野》人物形象及艺术价值

一、曹禺话剧《原野》人物分析

(一) 剧情简析

作品的故事背景设立在民国初年。此时正是政治动乱、军阀割据的年代,也是人民意识开始觉醒和复苏的时代。时代的因素已经开始对原始的蒙昧与人性的挣扎有了第一层铺垫和渲染。主人公仇虎一家遭到焦阎王的迫害,因为焦阎王的欺压,仇虎亲生父亲、胞妹都不幸丧生,仇虎也被焦阎王诬告含冤入狱 8 年之久。在监狱中他身心饱受折磨——夭折的爱情、被打断的腿、被拆散的家,人生命运悲怆,令人同情怜悯。仇虎对焦家怀有深仇大恨,可以说是杀父之仇、夺妻之恨;在黑暗的社会制度下,仇虎的冤屈是告天不应、喊地不灵,所以仇虎不得不采取极端、独特的复仇方法。

在荒凉的原野上,仇虎跳下囚车,取出埋藏在荒郊野地里的枪回家报仇。当仇虎遇到白傻子,白傻子告诉他:焦阎王去世了,金子嫁给了焦大星。仇虎得知复仇对象没有了,感到迷茫和失望,得知自己心爱的女人嫁给仇人的儿子即自己儿时的亲密伙伴焦大星时,感到绝望和痛苦。金子在焦家没有任何地位和自由,和瞎婆婆焦母关系紧张。焦大星软弱无能,对母亲言听计从,对金子也恩爱有加,处在夹缝中,左右为难。焦母不断咒骂金子快些死掉,丈夫焦大星性格软弱不为她申辩,在如此境遇中金子备受煎熬。仇虎的出现让金子看到了希望,他可以为她不顾一切,通过行动为金子申辩,他为金子勾画了彼此的未来并采取行动带领她逃出焦家这个炼狱。就在看到光亮的一瞬间,现实再次击碎了二人的未

来——瞎眼的焦母发觉金子有偷情嫌疑。焦母命令焦大星用焦阎王使用的鞭子来抽打金子,金子抱着豁出去的心态理直气壮地把偷情事实和盘托出,并表示出坚决离开焦家和仇虎一起生活的决心。当仇虎来为金子解围,就验证了瞎眼的焦母猜测金子偷情的猜想,焦母也觉察到仇虎就是来找焦家复仇的,于是就劝仇虎带着金子离开焦家,算计着叫民团来抓仇虎和金子,一箭双雕。就在这时,仇虎杀死了焦大星,焦母在慌乱中误杀了自己的孙子,仇虎带着金子一同逃出焦家。

仇虎和金子跑到原野的森林里,侦缉队一路紧追。这时仇虎感到他和金子一起逃脱侦缉队的追捕是没有可能了,于是他决定推开金子,然后自杀。金子的呼喊声在原野上回荡。

(二) 曹禺话剧《原野》人物塑造的表现手法

由于话剧通过各种方式对人物进行刻画和塑造,所以会比歌剧的音乐塑造更为具象和复杂。学习和演唱歌剧中的人物时,对原著人物进行研究并挖掘原著中的艺术价值对生动、形象、贴切地饰演人物有重要作用。表现主义是曹禺在戏剧《原野》中突出的创作手法,作品通过现实与幻想交叉描写,形象地刻画出当时的人民处在一种万分黑暗、痛苦、想反抗但又找不到出路的境地。

1. 带有写实主义的表现主义手法

20世纪初,表现主义产生于德国,而后蔓延到欧美各国,成为一个具有广泛影响的现代主义文学流派。表现主义文学具有鲜明的特点,主要通过表现主观感受和激情来揭示人的灵魂;在创作上不满足于对客观事物的描写,要求表现事物的内在实质;其作品中的人物,常常以扭曲变形的形象出现,直接显示赤裸裸的本质[①]。在仇虎的身上可以看到此表现手法的影子,仇虎本来是个善良的农民,但由于被仇人迫害导致家破人亡。他的灵魂出现了扭曲的形态——得知仇人焦阎王已经死去而无法报仇的他,将仇恨转移

① 卫岭.《琼斯皇》与《原野》中的表现主义[J].苏州大学学报,2005(3):85.

到其子焦大星身上,可焦大星又是仇虎童年的玩伴。曹禺在艺术上追求创新,对仇虎这个复仇人物和复仇情节的构建都具有现实的表现主义。仇虎这个复仇人物具有民国初年时期农民的特点,受到地主的迫害,仇虎家破人亡,因此剧中仇虎强烈的复仇情绪,也是在常理之中。但仇虎作为一个艺术形象,人物命运的个性化,情感纠葛的特殊化,都是曹禺对现实社会的集中凝练反映;曹禺通过独特的际遇、矛盾的内心和复杂的社会关系来具体体现仇虎复仇的前因后果。仇虎入狱 8 年,越狱报仇,这在当时社会也不是不存在的。仇虎的复仇行动是激烈的、惊心动魄的。焦母错手杀死了自己的孙子,儿媳妇又被仇虎夺回去了,从剧情看好像又在情理之中。在仇虎杀死焦大星、焦母误杀黑子之后,仇虎带着金子在森林里逃亡时,仇虎终于人性回归,"良心发现了"。但不久,他就在幻觉中再现了自己的家世冤仇,认为焦家的结局完全是自食其果、罪有应得。剧中对仇虎复仇前后的矛盾甚至是复杂、诡异的内心刻画是这般栩栩如生,突出表现了仇虎人物的个性化特征。这从一定层面上说明仇虎仅仅是一个具有反抗精神的农民,但也不是一般意义上的普通农民,他毕竟还有一些豪侠气概。也从另一方面反映出农民的反抗精神和复仇斗争局限于家仇和个人恩怨,表现了当时农村社会农民之间斗争的局限和残酷性。

金子与焦母是婆媳关系,婆媳间紧张而复杂的关系在现实生活中是普遍存在的,但曹禺把婆媳关系写得那么紧张而生动,也是绝无仅有的。金子与焦母的两个女性人物形象,代表着平民与地主两个阶级层次,两个人物的命运都具有较深的社会文化意蕴。金子出身贫农家庭,她深爱着农民出身的仇虎,在焦阎王的威逼之下,竟成了地主家的少奶奶。她性格倔强机灵,大胆泼辣。仇虎来到焦家时,金子就不顾名声节操,不顾封建伦理,就地在焦家与仇虎偷情,当偷情被发现之后就大胆表白要和仇虎一起为爱而走,表明了金子为爱执着、为爱疯狂的性格特征。焦母痛恨金子,为此她做了一个巫蛊娃娃金子,痛恨之时用头簪扎娃娃,对金子进行诅咒;她对着巫蛊念咒语,妄图把金子"咒死"。金子知道婆婆恨她,

也知道大星是一个懦夫、窝囊废,所以,她就成天与乖戾古怪的婆婆周旋,用一种敌对的态度对待她婆婆,但也只能在心里偷偷骂婆婆,过着痛苦不堪的生活。金子和焦母在剧中表现出的性格非常鲜明、生动,特别是金子,形象栩栩如生、扣人心弦。

2. 运用非现实的表现主义手法

从人物造型到舞台布景,话剧《原野》充分利用象征主义手法来展现悲剧的不同面、不同色彩。一般语意中初春的时节有万物复苏之意,然而《原野》荒原之中布满荆棘魔爪般的树木与乖张的奇石,这是从象征的角度开始渲染剧情的张力。另外,封建迷信中鬼魅的意象在仇虎、金子身上,更在焦母的身上得到夸张的渲染。仇虎幻想的人形并不是鬼,是剧情发展的需要和人物性格表现的需要,是非现实的塑造。这种带有强烈封建色彩的塑造手段可以更丰满地展现以仇虎、焦母、金子为代表的封建社会人民对生活的无知、愚昧,人们在梦魇般的生活中挣扎,最终的徒劳无功是其悲剧性完美的句号。

除了人物的手法,在剧情的设置上也有表现手段的偏重。《原野》最后一幕是写现实的,也是非现实的,有象征意义的,这种表现手法不但丰富了剧情内容,更突出了戏剧主题。曹禺在现实主义基础上,采取"心理暴露"的方法,用非现实的技巧来表现现实的内容,袒露人物的内心世界。将人物内心善恶角逐的动态直接展现给观众,对观众形成强有力的冲击,人性无边的黑暗与自我救赎问题直接抛给观众思忖。将人的内心世界引上舞台,通过演员的舞台表演来实现现实与幻想的交融,这是我国现代戏剧创作史上探索表现技巧的成功尝试。

曹禺在话剧《原野》中运用带有象征主义色彩的手法:如巨树象征仇虎粗壮坚强、痛苦抗争的悲剧命运,"有庞大的躯干,爬满年老而龟裂的木纹,矗立在莽莽苍苍的原野中,它象征着严肃、险恶、反抗与幽郁,仿佛是那被禁锢的普饶密休士羁绊在石岩上","大地轻轻地呼吸着,巨树还是那样严肃险恶地矗立当中,仍是一个反抗的精灵"。无边的铁轨和两旁的巨树,呈现出对立的关系——铁

轨、火车是仇虎和金子的希望延伸,而巨树密布的森林仿佛各种势力将人们幽禁在这巨大的黑网之中,使人难以呼吸、难以寻找光亮。类似如此逃离囹圄的意象就暗示了黑暗社会就像人间地狱,无辜生命被旧制度肆意虐杀,人们无法逃脱这个阴森可怕的黑色森林。

曹禺在话剧《原野》中营造听觉意象,对戏剧进行另一维度的渲染。序幕中仇虎手脚的镣铐叮当作响,这种沉重的声音碰撞从开场就在听觉上给观众以信息,而他奋力试图用巨石击断镣铐的举动又发出重重的擂击声响,也是人物与命运抗争的决心以及人物原始力量的巨大声张。最后一幕中,火车的汽笛声与侦缉队的哨子声遥相出现,把希望与禁锢的意向混在一起形成焦灼而巨型的混沌之感,使观众投入到压抑紧张的气氛中。《原野》中原野的上空经常传出羊群哀嚎声、青蛙鸣叫声、乌鸦悲啼声和风吹电线杆发出的呜呜声,极力渲染悲伤气氛。从焦家还经常传出木鱼声、啄木声、零星的枪声、惊雷声、钟摆声,着力营造出阴森恐怖、令人毛骨悚然的气氛,震撼观众的心灵。总之,曹禺在《原野》中运用现实的和非现实的表现手法都给观众带来无尽的思考与感受的空间。那些具体的意象和抽象的意象,如丑陋的巨树、仇虎脚上的镣铐,作者都不刻意追求细节的真实,而更醉心于主观的外化,进一步加重恐怖紧张的气氛,使全剧弥漫着诡异而奇谲的气氛,借助独白、衬白和梦景来描绘人物复杂的心理和情绪。

二、曹禺话剧《原野》的艺术价值

《原野》中的仇虎是一个满怀仇恨的人,而他的仇恨又最终将他推入了命运的深渊。戏剧之中所反映的人物关系和社会矛盾是现实生活的艺术化重塑与再现,曹禺大胆想象、合理虚构,把现实社会中的典型的人和事集中在一个故事中,把一个跨度长达10年的时间故事浓缩在短时间内。《原野》中重点刻画焦家和仇家两家4个人物的矛盾冲突和内心心理活动,没有深入地展开现实的阶级、社会矛盾讨论,但它影射了单个农民自发抗争必然失败的结

论,启示农民抗争必须要抱团,组成"巨树",撑起乌云笼罩的天空,给人们自由的空间,这就是《原野》的社会意义。[①] 剧中对仇虎这类农民不屈的反抗精神进行了热情歌颂,具有积极的现实意义。

① 黄振林.曹禺剧作的构剧特征与艺术创新[J].四川戏剧,2007(3): 18 - 19.

第二节　曹禺话剧的歌剧改编特质

话剧《原野》改编成高水平的歌剧，需要多方面因素：主观上，需要歌剧创作者具有一定的水准。客观上，话剧《原野》需要具备歌剧改编的特质。如同植被需要光、水、气温等多方面客观因素的关照，改编成歌剧的话剧在戏剧结构、人物数量、叙事方式、主题元素等多方面合适的情况下，才可实现。本节根据曹禺的话剧《原野》等作品的创作特点，从歌剧改编角度分析话剧《原野》和曹禺的相关作品。将戏剧作品与歌剧作品的同一内容进行对照分析，为研究歌剧如何实现文字向音乐的转化提供参考。

一、主题

相较于一般话剧基于语意理解的主题表达，歌剧更注重情感——话剧的语言表达要比歌剧以音乐为主的表达更为具象，反过来说，音乐的表达相对抽象。因此，要成为受欢迎的歌剧，脚本主题情感内容的丰富性是决定作品成败的关键因素之一。曹禺的话剧《原野》主题建立在人性的问责之上，通过人与人之间爱与恨的纠葛揭示当时的社会现状，并通过人物之间的关系揭示人性善恶之间的对峙与转换。但从主题上，已经把话剧上升到一定高度，加以情感性的丰富，为音乐的表达和塑造提供了丰富的发挥空间。

男主角仇虎满腔怒火，逃出"炼狱"，回来复仇，却发现"第一仇人"焦阎王已经不在人世，他感觉茫然失措，不知如何是好。但他心想如果不能实现复仇的愿望，生命就失去意义，于是把复仇之火烧到"第一仇人"焦阎王的儿子焦大星身上。但他内心十分纠结，因为焦大星是一个懦弱却善良的男人，也是他的好兄弟，更不是他

的仇人。如果对焦大星复仇,焦大星是无辜的,那实在是冤枉。在仇虎怒火不得已烧向焦大星的时候,白傻子却透露出金子已经成了焦大星妻子,仇虎失落、愤怒、痛苦,这种种情感一起涌上心头。金子在焦家饱受委屈与欺凌,与焦母积怨较深,矛盾突出,不仅是传统的婆媳矛盾,而且有地主与平民的矛盾。焦大星无力化解这种矛盾,金子好像在炼狱中生活,期待过上自由幸福的生活。话剧《原野》中的人物和冲突都是人为编织的,但剧情矛盾和人物形象在现实中也是合情合理的。同时这也是充满浪漫主义色彩的戏剧作品。如仇虎报仇的目标是焦阎王,而焦阎王偏偏在他出狱前已经死了,这就为仇虎杀焦大星埋下了伏笔,与现实中人们存在的父债子还、血债要用血来还的思想具有一致性。焦母眼瞎、歹毒,如不眼瞎,就没有捉奸,就不会误杀孙子;如果不歹毒,就不会和金子关系紧张,这也就使该剧剧情具有合理性。焦大星善良、软弱、窝囊,如果不窝囊,就不会导致金子的不满足,也不会衬托仇虎的强劲,也不会让金子和仇虎的旧情复发。正因为如此,焦大星之死是那么的清白无辜。正是焦阎王生前所种下的孽,焦大星那么的善良忍让,却招来杀身之祸,这才导致仇虎杀害了焦大星之后发疯、无奈和绝望。

顾名思义,歌剧为"歌的剧",一些歌剧的创作只偏重于歌是否好听,作品处于人物情感的无边宣泄中,大量的抒情性咏叹调充斥全剧导致戏剧部分相对空白而薄弱,这些案例在巴洛克时期的意大利歌剧的创作中普遍明显。而《原野》的原脚本提供的强烈情感性为音乐塑造人物情感和心理的理由更为合理而充分。如此一来,歌剧版本的改编便成功一半。

二、语言

(一) 音乐性的话剧语言

曹禺的话剧语言,言简意赅、韵感凝练、音义兼美。剧中人物的台词在节奏、声调、韵律等方面都突出体现了语言的音乐性,那些文字语言读起来有深刻的含义。例如主人公仇虎的独白"周而

复始的复仇之路,兄弟与仇恨间的徘徊。最后也没能躲过命运的安排。报了仇又如何?一无所有更令人疯狂",既具有诗歌的韵律之美,又对人生和世界提出了问责,具有浓郁的哲学色彩。当歌剧教学参考到这个文本段落时,可以为学生深刻理解人物和戏剧主题提供参考和帮助,也会帮助学生提高文学素养。

(二)象征性的话剧语言

前文提到,音乐的表达相较于文字更加抽象。话剧《原野》的作者曹禺的语言风格就带有一定的抽象性、象征性,这也成为歌剧脚本改编成功的另一因素。曹禺在创作中运用象征化的语言来营造气氛意境、表达人物情感,同时利用场景语言来凸显象征寓意。

《原野》的剧名,具有多重的象征意义。"原野",莽苍的原野,苍凉而浩渺,荒凉而阴森,是原始的野性象征。焦阎王的无边欲望让他加害他人,使仇虎家破人亡。剧中人物都是生存在"原野"上的野人。《原野》中的仇虎,从狱中逃出,带着满腔怒火回家复仇,而复仇对象已经死了。当仇虎按照"父仇子报""父债子还"的传统,实现复仇愿望之后内心深处却深深地背负着"罪恶"感。曹禺利用作品名称来进行寓意象征。其他作品,如《雷雨》第一幕便是"一个闷热的早晨",天上乌云密布,眼看就要打雷、就要下雨,好像天公要扫荡人间一切尘埃。主要人物繁漪就是"雷雨"式性格,表层上看带有强烈动态性质的雷劈和阴雨就有一定象征性,而人们习惯用"巫山云雨"形容男女之爱,此天气特征就具备了对人动物属性的隐喻功能。《日出》的结尾,歌声高亢洪亮,沉重的木夯砸到土里,尘埃飞扬,象征着革命洪流浩浩荡荡,人间充满生机。歌声混合着夯声,雄壮而有力,这声音就具有特殊的象征意义,象征革命斗争的火热程度和新社会新生活的即将胜利诞生。曹禺在话剧中也善于运用象征意象来呈现剧中人物性格特征。《日出》一剧中的金八爷神秘莫测,在全剧中一直没有露面,但他却时时操纵剧中出场的人物,金八爷象征的就是可怕的黑暗势力。曹禺利用作品名称来进行寓意象征。如《雷雨》中的"雷雨",既代表黑暗现实与

神秘力量,又代表正孕育的积蓄力量的革命。如《日出》一剧,"日出"中太阳却始终没有全面露出,故事只是发生在日出以前。"日出"对人们来说,是一种希望,也暗示出革命前途的光明,《日出》是新旧时代那朦胧却愈加清晰的分界线。

(三) 动作化语言

曹禺的话剧作品中,有很多语言具有动作化的艺术特征。语言传神逼真、蕴含丰富感情,让人们有身临其境之感,凸显出他的话剧语言艺术魅力。如《雷雨》中,鲁贵和四凤父女二人的台词极富动作性,鲁贵一再提起"他""大少爷"。这些语言极富于动作性,这些语言也非常传神和活态,反映出鲁贵的城府之深和不择手段,为满足私利而欺骗女儿。例如"不要以为我真糊涂"的话,并且故意说出四凤晚上回来他看见的情形,反问四凤:"那个半夜送你的醉醺醺的大少爷是谁啊?"以此侧面要挟四凤。鲁贵那副阴险狡诈的嘴脸被这些动作性语言描绘得淋漓尽致。《雷雨》中的周朴园,其语言也极富动作性。周朴园表面上总是摆出封建大家长的做派,处处维持着表面的体面、矜持,却遮掩着他虚伪肮脏的内心。这些语言传神生动,把周朴园表面的成熟稳重、内心暗流涌动的神态表现得淋漓尽致。《日出》中,曹禺用动作化的语言来展现潘月亭和李石清的明争暗斗,他们的话语中都带有强烈的针刺感,表现出资产阶级的卑劣行为和内在本质[①]。曹禺善于用极富动作化和个性化的言语来描绘人物的内心世界。如在陈白露整夜放纵过后与方达生回来时,她看到窗户上的霜花,就用了"惊喜""连声喊道"等词语,勾起她心中那份"孩子气"。她指着窗花撒娇地追问方达生,这个霜花像不像她,并且说,这个像她的鼻子,那个像她的眼睛、她的头发,动作化很强,这也足以引起我们对她的同情和怜悯。

① 雷丽平.论曹禺话剧语言的动作性[J].北京青年政治学院学报,2008(2):71-77.

三、情节

仇虎从含冤入狱到逃狱,再到仇杀大星最终自杀;金子被逼婚,婚姻不自由;大星媳妇不爱自己,母亲管教严厉最后被最好的朋友杀害;焦母丧夫,错杀孙子,儿子被谋杀。很难想象一个戏剧如何将如此多的悲剧元素融入其中,但曹禺的戏剧就通过情节合理的设定将多个个人悲剧串联起来。

黑暗与悲剧的语境,有利于音乐的发挥。如此情节,作曲家可以通过一个主题动机的不同乐器编排、不同声部的利用发展出音乐;也可以通过不同旋律、不同和声色彩来展现不同人物的悲剧命运。然而,无论作曲家用如何多元的手段来营造环境、刻画人物,总体的音乐总在严肃甚至黑暗的色彩中行进。《原野》原戏剧故事中的流畅叙事和不同人物的悲剧遭遇为歌剧音乐的创作提供了开放而富有创造性空间的优质环境。

四、人物数量

由于叙事手法是音乐,除了情节相对凝练,歌剧中主要人物数量也比戏剧要少。例如,普契尼的歌剧《托斯卡》(Tosca)中主要人物只有三人——女主角托斯卡、男主角卡瓦拉多希和警察斯卡皮亚,很难想象只有3个主要人物的作品能如何进行,丰富的音乐却给观众呈示了厚重而具有悲剧美的艺术精品。类似例子还有多尼采蒂歌剧《爱的甘醇》、比才歌剧《卡门》、威尔第歌剧《茶花女》等,即使人物丰富,却也多在8人以内。话剧《原野》中有6个人物,但是其中只有4人为主要人物,即仇虎、金子、焦大星和焦母。但仅仅是这4个人物相互交织的音乐命运线条,便呈现了该戏剧铺陈叙事的巧妙,人物情绪表达的起伏和人物命运悲剧性,堪称艺术精品。

文学或戏剧作品中的人物主要根据内容需要而设置,但在歌剧中角色的设置还受到音乐形式和布局方面的制约[1]。话剧《原

[1] 钱苑,林华.歌剧概论[M].上海:上海音乐学院出版社,2011:10.

野》中人物性格鲜明，人物年龄也有差距。因此，在声部的设定上就相对容易。假设改编话剧先设立声部，仇虎可以是戏剧男高音或戏剧男中音；金子可以是戏剧女高音或抒情女高音；大星可以是抒情男高音；焦母是女中音或次女高音，这些声部的方案随意组合都可以架构起一部合理歌剧的声部组合。

　　话剧《原野》主题鲜明，故事内容流畅而且人物设定鲜明具体，语言风格凝练而带有韵律、节奏之美，为歌剧的改编提供了优质的胚体。然而，这只是改编成功的客观条件。话剧《原野》能否改编成优质的歌剧，还要看歌剧创作者是否掌握歌剧创作的技法、手段，是否能洞悉歌剧创作的奥秘，是否具备全面的艺术素养，歌剧《原野》如何受到观众的青睐，其创作和演唱研究将在下文中详细论述。

第三节　话剧《原野》与歌剧版的文本比较分析

作曲家金湘、剧作家万方根据曹禺同名剧作《原野》改编成四幕同名歌剧，体现了互文性的特征。为了实现歌剧中音乐的叙事与抒情功能，歌剧文本在原有戏剧的基础上进行了大幅度的改动。本节分别从戏剧结构、人物设定及人物唱段进行歌剧的文本分析，提炼、研究其中的音乐性。通过话剧与歌剧的详细对比，对歌剧版如何以音乐为主要叙事手段，如何通过台词的音乐化改编、重唱等手段的应用实现其戏剧性，指导歌剧演唱及教学，为教学中美育的核心之"发现美"环节奠定基础。

一、歌剧版对《原野》文字文本的音乐化改编

瓦格纳说过"歌剧是以音乐展开的戏剧"。从以台词为主的话剧到以音乐为主要话语的歌剧，歌剧改编得成功与否，要看歌剧是否实现其音乐的话语功能，同时最大限度地保留原作精神。这恰与歌剧《原野》的创作理念相吻和，也反映了此综合艺术形式的本质特征。[①] 从歌剧文本入手，分析作品歌剧改编无论是对歌剧创作还是对表演、教学都是具有实际意义的。

歌剧文本主要分两部分，"歌剧脚本"即歌剧创作所用的文学底本及音乐乐谱。两者可以同时反映在歌剧总谱上，本书的文本分析结合乐谱与文学底本的研究通过歌剧《原野》总谱分析完成。歌剧版将对话进行了大幅度删减，一些重要的人物心理活动和戏

① 温辉明."歌剧思维"在《原野》剧本改编中的意义[J]. 中国音乐学，2015 (3)：119-123.

剧冲突通过音乐呈现。6个主要人物：仇虎、金子、焦大星、焦母、常五及白傻子，都在歌剧版本中出现。从这些信息中可以基本分析出，歌剧版本基本保持了原剧的剧情。通过文本的分析，展现歌剧版本如何在删减内容的情况下成功地通过音乐的审美功能将原剧精神得以体现，是本书的核心内容。

（一）戏剧内容的删减与重组

歌剧将原剧中的"序幕+三幕"改为四幕歌剧，即将序幕改为歌剧的第一幕。歌剧的创作及改编是否成功，第一步要在作品整体结构和内容主线的把控上保持思维清晰。曲作者金湘解释自己的歌剧思维：第一个方面是结构①。歌剧是音乐和戏剧两个主要艺术门类搭建的综合艺术形式，在戏剧为主的结构中用音乐叙事、用音乐塑造人物。如果将同一题材的戏剧转化为歌剧，以文字叙述为主的戏剧就要为音乐提供更多的发挥空间。因此，转换中对话剧的删减便无法避免，一个非常简单的例子——同样的话语，用唱要比说用更多的时间，歌剧很可能在一个关键字的刻画上使用很多的音符，占用更多时间。分析这种"歌剧思维"如何从宏观把握戏剧的内容与节奏，要从台词删减、文本的音乐性与咏叹调的音乐塑造细节三方面入手。

歌剧中删除了诸多对白，例如开场仇虎出狱遇见金子后的多数对白被删除，把那些对剧情发展并无重大影响的对白删除。取而代之的是仇虎唱出的两个短句："你不认识我了，金子。你连我都忘了！"而在这部分，金湘在最后问句旋律的攀升，和尾音"了"的最高音 e^2 的持续强收尾，不仅交代了仇虎与金子之前的爱情，也表达了仇虎对金子从未休止的爱情。同时，这句唱词的高与强也是第一幕的强有力收尾。除此之外，歌剧版也删除了焦母询问白傻子斧头去向的对白，此对白虽然对焦母的狠与白傻子的傻有着重塑造的

① 金湘.当代中国歌剧发展掠影——兼谈"歌剧思维与歌剧创作"[J].艺术评论,2011(12)：22.

作用,但因对剧情主线并无太大影响故被删除。而对焦母与白傻子的人物性格塑造,则是通过音乐的塑造完成,后文将有详细论述。

歌剧在删除焦母与白傻子的空间的同时,加写了一首金子的咏叹调。一般来说,咏叹调在歌剧中的作用是对人物的心理进行刻画。此时,戏剧的叙述时间进入停滞状态,音乐使人物带领着观众进入另一个维度,时间概念被架空呈虚拟性。为了不打断戏剧进行的节奏,万方与金湘的《原野》所撰写角色咏叹调的特点便是兼具戏剧性的同时又完成了人物的心理刻画与抒情功能。此创作倾向在两个主要人物仇虎和金子的个人咏叹调中有明显的体现——咏叹调前部分呈宣叙性质,主在剧性的描述,而第二部分则插入了人物的心理刻画。金子的咏叹调《哦,天又黑了》着重塑造金子作为女性在封建社会所处的艰难遭遇,以及她对自由、对光明的向往。"天又黑了……水里火里,天上人间。我金子总有变成飞鸟的一天。"这很像歌剧《麦克白》人物性格的刻画推动了剧情的手法——夫人的怂恿成为麦克白走入邪恶深渊的主要动力之一。在音乐的塑造下,两部不同题材截然不同的女性形象被刻画得更加丰满而富有戏剧内涵。

在原剧的开场,曹禺用旁白的形式塑造了仇虎的特写。歌剧中为了塑造人物性格,创作了一首独立的咏叹调。从文字文本角度分析,这首仇虎的咏叹调主要分为两部分:第一部分结合宣叙调的写法,"我回来了,回来了。死不了的我又回来了。阎王,焦阎王!你的对头星——仇虎回来了!"将仇虎的身世进行精练的描述,而后第二部分在叙述剧情的同时又加入了仇虎的情感、情绪宣泄,对其复仇之火的描述同时推出了剧情的复仇主线。与多数歌剧不同,《原野》中的人物咏叹调都是极为浓缩的咏叹调,即使编制较大的"叙咏调"①宣叙部分与咏叹部分在三两句中完成,

① 叙咏调,也有称咏叙调。指歌剧咏叹调篇幅较长、音乐起伏较大的咏叹调,一般分为宣叙调与咏叹调部分,有时会在咏叹调后加入激烈的卡巴莱塔,此创作手法在浪漫主义时期的意大利歌剧中较为常见。

短暂的抒情段落代替了冗长的抒情,换来了连续、紧密的戏剧节奏。

(二) 对话的音乐性重塑

从话剧到歌剧,作品的话语方式转变不止需要浓缩剧本,具体台词转化为歌唱也需要台词被赋予更多的音乐性,艺术表达才可能实现。该段落是逃狱的仇虎与初恋情人金子被迫分离8年后的重逢戏份。性格外向暴躁的仇虎身负家仇怒火,热情豪放的金子家中身份低微且心系自由。在情感交织催化的爱的火焰中,二人如胶似漆地度过了10个昼夜。女主角金子内心泛起的波澜就呈现在这一桥段。

首先,为了不影响戏剧节奏,歌剧改编的咏叹调仍然短小精炼。其次,唱词并未像传统歌曲创作仅为了押韵,而是在激发文本语言情绪的基础上又保证正常语言表达的逻辑。最后,"日子"与"黑夜"意向不仅是对二人感情交互的表达,也是一种矛盾和对抗的意象关系。加以音乐文本的强音与高音的不多罗列,将金子的情感表达推向开场以来的最高点。明朗的音乐给剧情的发展带来明朗的色调(见谱2-1)。

【谱2-1】

二、金子的咏叹调——"啊!我的虎子哥"

2. Aria of Jin Zi "Oh! My dear Hu Zi"

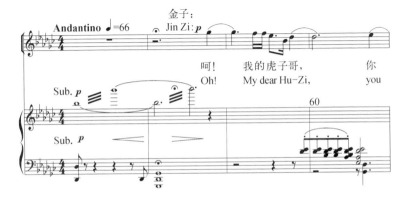

同样,焦母第三幕最后的咏叹调《仇虎!仇虎!》也是遵循原剧对话内核而改写使文本具有歌唱性。此咏叹调的背景下仇虎杀死了她的儿子焦大星,又引她错杀自己的孙子小黑子。愤怒、复仇、悔恨诸多的情感在这首咏叹调中得以体现。原剧中首句"虎子!虎子!"改为"仇虎!仇虎!"此修改赋予了音乐戏剧更丰富的内涵:首先,虎子是昵称或小名,一般是具有亲近的关系才使用,改为直呼大名更能突显焦母的愤怒与咒骂态度。与第三幕第一场开头的"干儿子"形成鲜明的对比,戏剧张力仅在一个称谓中实现最大化。其次,与虎子的"子"相比,仇虎的"虎"字更适于歌唱。尤其此咏叹调是强音开场,"u"母音更适合高音的同时,其灰暗的发音音色也更彰显了哀鸣的色彩。而后连续的"苍天啊""报应啊"的旋律攀升又回到"苍天""报应"的说白,此创作手法可谓本首咏叹调的另一点睛之笔——一般来说,人悲痛的情绪会随着哭泣同步进行或升级,但悲痛欲绝时往往失去了力气。此时的文本表达正是对该情绪最合适的体现。然而,"悔恨"并不是歌剧中焦母的最终人物色彩,"仇恨"才是主线。所以,最后歌词"我会跟着你、跟着你到阴曹地府"会更合理,反复而急速的"跟着你"直至第三幕落幕,歌词的改编处理把焦母内心纠结的仇恨延续到无边的想象中。

二、人物的音乐化重塑

(一)音色的塑造

原野中的6个主要人物,仇虎为戏剧男中音,金子为戏剧抒情女高音,大星为抒情男高音,焦母为女中音,常五为男低音,白傻子为近白话的男高音。相比其他4个人物,焦母和白傻子通过声部特色塑造人物的倾向更为明显。前文讨论焦母和白傻子对话的删减部分,删减的部分并不影响剧情主线,可焦母追问白傻子斧头的对话中,需要体现出焦母的狠毒、内心的阴暗和白傻子的无知呆傻与懦弱。而歌剧《原野》中人物性格的侧写,通过声音的塑造完成——焦母的声音塑造主要通过哼鸣表达,白傻子的唱段用的是

近白话的唱腔和旋律。

歌剧版焦母塑造的成功之处便是在她的唱段中加入中低声区的哼鸣——女中音的音色偏低沉而压抑,这种音色加上中低声区的哼鸣更给人以毛骨悚然之感。她的第一次出场就使用了哼鸣,而且是在巫蛊金子的情境下,用针扎写有金子生辰八字的小人;第二次在第三幕第一首,焦母以拜佛为由实为诅咒仇虎;第三次是在《黑色摇篮曲》,在漆黑的深夜中,尽管唱的是摇篮曲,可她的唱段中充满鬼神的意象;最后一次出现在她的个人终曲,儿子被杀、孙子夭折,这些恐怖的意象和她的哭泣与悲愤融为一体。歌剧版《原野》声音方面就成功地塑造了一个带有封建思想、人性灰暗的人物形象。

白傻子的主要戏剧功能是戏剧链接,为了体现人物的疯癫和痴傻,并未撰写出具有音乐性的唱段,人物声部接近白话的男高音。而且,他所有的唱段中皆为叙述剧情服务,没有任何一句心理描写,无法通过文本信息感知他的内心世界。而文本中提示白傻子原名为狗蛋——和仇虎、大星是好朋友,是什么原因使一个正常人成了疯子?又是什么原因打破了三人的友谊而且并未在文本中得以呈现?这一留白之处呈现给观众一定的遐想空间且意味深长。

(二)旋律音高的塑造

戏剧中一个人物的良好塑造需要诸多要素的支持,如旁白的渲染、剧情的铺垫、人物关系的演变与对峙等。尤其主要人物,需要大量台词或表演来支撑。歌剧中多数台词支撑的要素转换成音乐的方式才是戏剧成为戏剧音乐的前提。从主人公仇虎人物的戏剧性上看,音乐塑造具有很大挑战——对焦阎王的仇恨和对金子以及对生活的爱使他人物自身具有强烈的戏剧使命。金湘充分调动调性、旋律织体的变化,使戏剧情境和人物塑造高浓度地融合。开场中#f持续延展至仇虎的开场演唱4小节共29小节,G大调与F大调的属和弦在两小节中上升盘旋,紧接着大二度的

三连音的出现将紧张而恐怖的气氛烘托到一定的高度。前25小节,没有任何台词或说白,音乐已将戏剧烘托到一定高度(见谱2-2)。

【谱2-2】

第 一 幕
Act 1
一、仇虎的咏叙调
1. Aria and Recitative of Chou Hu

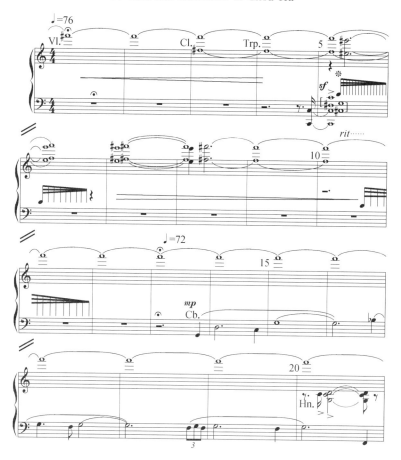

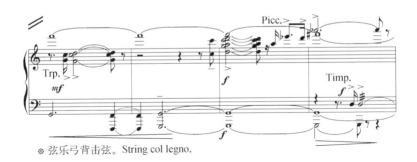

※ 弦乐弓背击弦。String col legno.

然而,主人公仇虎开唱时音乐又将他的人物塑造向前大步推进——这样一个阳刚的男主人公的声部调性并非大调,而是 a 小调调性为主的民族调式。相反,伴奏背景调却是 G 大调,人物调性与背景调性的关系调处理给予了故事音乐的强烈戏剧性。虽然我们不能过分解读地说,人声声部与背景调存在双调性关系正是表达了人物与社会背景的冲突或抽离。但是,我们可以由人声声部与伴奏声部双调性的同时存在判断出,从同一时间下两个声部的空间冲突或巧妙照应关系,而这种关系正是音乐戏剧性在歌剧中体现的高度浓缩(见谱 2 - 3)。

【谱 2 - 3】

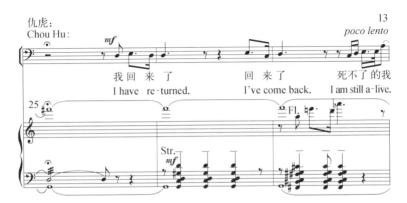

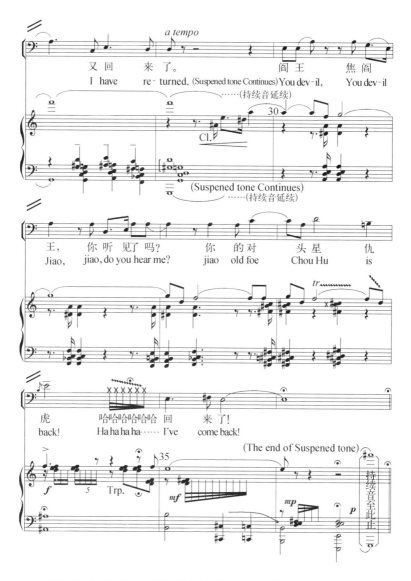

具体而言,伴奏声部的低音持续音 G 从第 25 小节一直延续,对调性具有明显的方向性指引。人声声部 e^1 的反复出现及尾音的再次出现让仇虎的挣扎在小调的音乐中显得极其焦灼。伴奏第 26

小节、第 27 小节伴奏和弦中的 $^\#d\,^\#f\,^\#g$ 皆是 e 小调与 a 小调的特征音。27 小节 $^\#b$ 的出现是 a 小调重属和弦的根音。当演唱到"你的对头星——仇虎"时,伴奏 a 小调又上升了半级,出现 $^\#a$ 大调的迹象,而音乐又在一小节内转回到 e 小调,第 36 小节旋律声部"来"所对应的 $f^\#$ 强和伴奏声部的 e 同步强调了 e 小调的回归,并作出终止感。仅仅 21 小节,人声与伴奏的关系调性,以及伴奏声部内部的离调与周旋,有效而紧凑地将音乐隐含的戏剧性一一呈现,从听觉上给观众一系列清晰而强烈的冲击。

(三)重唱的戏剧性功能

音乐学家杨燕迪曾说"音乐作为一种抒发情感的理想媒介,在咏叹调中找到了发挥潜能的天地"[①]。通过前文分析,我们发现歌剧《原野》中的咏叹调并非为追求情感抒发,或为了音乐而牺牲戏剧而创作,其中的唱段多与戏剧融合得当,尤其重唱段落。

重唱在歌剧《原野》中的创作,真正实现了浓缩戏剧,使节奏凝练的功能。人物不同旋律、不同声部的演唱,使每个人物的同一时间表达内心、完成人物矛盾对撞成为可能。但是话剧中完成如此内容往往需要更多的时间。本剧出现了 5 首三重唱:《焦母、金子大星的三重唱》;第二幕第 7 首《焦母、金子、白傻子》的三重唱、第二幕第 8 首的三重唱段落;第三幕第 4 首的三重唱段落;以及著名的重唱歌曲,第 7 首《大星、金子、仇虎的三重唱"人就活一回"》。其中,第三幕第 4 首的三重唱是悬念与矛盾的高潮点。因为命运的无常,仇虎与焦大星之间人物关系的变化成为戏剧中富有张力又具魅力之处——焦大星的父亲害死了仇虎一家,焦大星娶了仇虎青梅竹马的恋人。情感与理智、友情与仇恨、爱情与友情,话剧封建语境中"父债子偿"的逻辑,使仇虎在复杂的内心斗争中难以抉择,却必须做出选择。首先,从单纯的声音塑造看,歌剧中 3 个

① 杨燕迪.莫扎特歌剧重唱中音乐与动作的关系[J].音乐艺术,1992(2):52-56.

人物的声部构建初步奠定了3个人物不同性格命运的基础：仇虎——复仇之火燃烧，戏剧男中音；金子——深爱仇虎却对大星不忍的女高音；大星——懦弱且优柔寡断，抒情男高音。其次，以支声复调的方式将3个人物同时表达，每个人物的旋律线更清晰明朗，如此使每个人物内心的表达也更加清晰。最后，相较于西方古典音乐，民族调式的运用使中国观众更容易从审美上接受、认同音乐表达戏剧的方式（见谱2-4）。

【谱2-4】

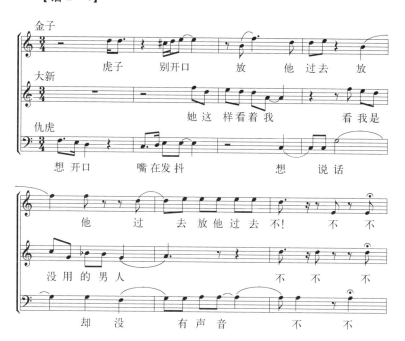

歌剧《原野》的改编在话剧版本的基础上充分地利用了各种手段。打破了语言与音乐之间的鸿沟，实现了从戏剧向音乐的转化；打破了原有的戏剧架构和表达方式，在重组的过程中以音乐化的语言和结构展现了原剧的精髓，并赋予其全新的审美体验——歌剧版通过台词的删减为音乐的发挥提供了空间；台词的音乐化处理使语言赋予了音乐的美感且利于歌唱表达。歌剧版利用人声演

唱声部的不同特点清晰地展现人物个性,确立人物之间的戏剧关系、稳定了戏剧架构。同时,音乐的塑造也打破了中西文化的壁垒,根据中国语言特点创作的宣叙调和咏叹调,充分利用独唱、重唱的方式搭建戏剧环境,在保持了西方歌剧创作传统的基础上融合了中国民族调式,为仇虎创作双调性同时存在的咏叹调使歌剧具有了风俗化审美品格,将人物内心纠结和悲剧性的命运立体地体现。美妙的中国音乐、精湛的创作手法使歌剧《原野》受到世界人民的欢迎,久演不衰。

第三章 歌剧《原野》文本的审美研究

通过对歌剧《原野》戏剧文本与音乐文本的比较分析,研究歌剧中戏剧语言向音乐语言转换中生成的内容价值,分析音乐语言如何行使戏剧功能。因为在具体人物的教学中,教师既要学生了解原作戏剧表达的意愿,又要认识音乐表达的具体内容,这就需要研究同一题材下,两种不同艺术语言在转换过程中的细节进行综合分析并应用于教学。首先,学生从上一章节整体上了解曹禺戏剧的风格特征,使学生对该题材有整体的认识。然后,为了便于教学参考,再根据具体人物进行戏剧功能的分析,叙述语言转换成歌剧后重点唱段的分析。如此一来,学生可通过本书,同时认识戏剧美和音乐美,发现、感受艺术形式转换后审美变化的微妙,从而在演唱中实现二度创作的"创造美"。

文本中审美因素作为歌剧教学中美育环节的教学素材,是关于该歌剧美育研究的重要理论内容。通过歌剧的文本研究,深层认知戏剧中人物音乐,提炼作品中的审美特点。本章分别从歌剧的题材、内容、结构入手,将隐藏在人物形象内的音乐文本美学内涵挖掘出来,在具体人物的学习过程中提升学生在教学中的体验性、参与性,将相关教学向纵深展开,实现学生对歌剧《原野》"认识美"的目标。

第一节　金湘作品的音乐美学特征

金湘，我国当代著名的作曲家、指挥家、音乐评论家，1935年4月20日出生，浙江人。除去歌剧《原野》，他还有歌剧《杨贵妃》《日出》，其他作品的创作涉及体裁广泛，包括交响乐《金陵祭》《塔西瓦伊》等，同时音乐理论研究也有涉猎，音乐评论笔锋犀利。金湘在致力于我国音乐文化的同时也参与国际音乐文化交流，为推动和促进东西方音乐的交流做出了突出贡献。歌剧《原野》中西合璧的创作内容，就是作曲家创作理念的实证。

一、金湘歌剧《原野》的创作背景

歌剧《原野》取材于曹禺话剧《原野》，歌剧的编剧万方身份特殊，其父即话剧的作者。原作《原野》侧重于展现故事情节，万方呕心沥血，在忠于原著精神的基础之上用歌剧的形式重新呈现了歌剧《原野》，使剧本人物更具有戏剧性和悲剧性色彩。作曲家金湘经过相当长时间的酝酿构思后，用3个月的时间完成了全剧唱段、钢琴谱和全剧配器。他用鲜活的具有中国文化特色的农民音乐形象勾勒了民国时期的大时代背景，音乐创作结合西方古典音乐的写作手法和结构形式，创造出跨时代的中国原创歌剧剧目。1987年7月25日，歌剧《原野》于北京天桥剧场首演，获得空前的成功，使得这部歌剧在中国民族歌剧史上留下了浓重的一笔。

曹禺话剧《原野》的故事发生在民国时期，此时军阀割据、民不聊生。这是一个混乱而荒蛮的时代，也是蒙昧而觉醒的时代。在这个特殊的时期内，在黑暗的客观环境中，人性主动的挣扎与反抗意识得到释放——无论是人与世界的对抗，还是自我的挣扎，皆成

为创作者关注的重点。

话剧《原野》中蕴藏着无穷的艺术魅力和厚重的历史意义。当时的社会,人民群众几乎失去了所有的快乐感,对生活失去信心。人们不是在现实中奋起抗击,就是与现实绝望地斗争,始终处在一个压迫和反压迫、抗争和反抗争的无奈痛苦生活之中。在这种背景下,艺术家以时代的重托和人民期望的政治责任感来进行艺术创作,作品虽有强烈的悲剧色彩,但能激发人们抗争的勇气和斗志,是真正的新时代的艺术。

话剧《原野》具有深刻的思想内涵以及艺术魅力,这也正是作曲家金湘取材《原野》的关键。金湘认为:"真正有价值的音乐应该是表达人类的愿望、鞭挞社会的黑暗面、呼唤历史的前进(不管作曲家本人主观自觉或不自觉地意识到这一点)。作曲家应力求自觉具备这种使命感,并在完成这一明显是推动人类发展进程的过程中,为人类的音乐文化宝库奉献自己的力与光!正是这种使命感,使我面对生活充满激情,用我的整个生命呕心沥血地去写作。"① 金湘的音乐创作如同其人生经历,丰富多彩;其作品如同其对人生的信念:坚定地立足于民族与传统,兼收并蓄古今中外音乐之精华。追求真、善、美,不仅是他的毕生追求,同时也真切地流露于他的音乐作品之中。因此,歌剧《原野》中包含着金湘的艺术品格与人格魅力。歌剧《原野》立足于原著,在细节上做了一些缩减和细致的处理与改编,突出人物形象塑造和内心情感的展现,充分运用了音乐强大的表现力,特别是通过重唱、对唱、合唱等方式来集中展示剧中主要人物之间的矛盾冲突,使歌剧高潮迭起,极富艺术感染力。

曹禺的《原野》产生于特殊时期,又经历了时间和岁月的洗礼沉淀,作品呈现出独特的艺术品质,话剧《原野》已经成为中国文学的经典,深受人民的喜爱,进而数十年来衍变有舞剧、戏曲、曲艺和歌剧等多种艺术体裁的表演。金湘的歌剧《原野》便是其中最有代

① 金湘.困惑与求索:一个作曲家的思考[M].上海音乐出版社,2003:312.

表性的一部。

二、金湘歌剧创作思维

"歌剧思维"是一个整体而相对宽泛的概念,其理念的执行要根据作品的具体情况而定,但是其核心仍然是以音乐为主要叙事手段而创作。所谓音乐为主要叙事手段,并不是简单地用咏叹调或宣叙调填满歌剧,而是通过音乐来展示人物关系、用音乐的手段渲染环境、推动情节的发展等。以《原野》为主要研究对象,研究从结构、主题等宏观因素到具体音乐调性、和声织体的塑造,结合歌剧思维理念研究《原野》。如金湘所说:"我认为应建立我们自己的民族乐派,融合中西一切优秀传统,通过学习掌握,既不拒绝也不拜倒。这样的音乐,其一,不能忽视技术;其二,明确技法的目的性而不是盲目堆砌;其三,在注意音乐形式美的同时还应表达人的思想感情;其四,要勇于创新而不落俗套。总之,我指的民族乐派最终就是要对人民有所奉献,对历史对社会有一定的责任,其坐标点应定在既高于欣赏和表演的水平,又为他们的能力所能承受之处,只有这样,我们的音乐才能与世界优秀音乐文化交融,而我的《原野》的创作初衷正是想在总体观上达到这样的要求。"①

(一)创作主题的文学性

《原野》的故事背景放在民国时期的某个村落,虽然其主题有揭示封建思想的部分,但是创作核心是关注"人"的自身问题——爱与死、爱与恨、现实与理想等关系的对立,这些对立关系通过音乐展现在观众的视野中,使歌剧能够进入每一位观众的心里,在完成审美活动的同时也为观众提出了思考的命题。所以,故事所处的时代是为了表现作品的主题思想和服务故事情节,其历史的真实性与客观性近乎架空。

文学就是人学,金湘的歌剧创作将个体命运与个人情感放大

① 金湘.困惑与求索:一个作曲家的思考[M].上海音乐出版社,2003:77.

并投射到歌剧主题当中。仇虎、大星、金子、焦母每个人物都可以被看作独立的悲剧,而这些悲剧人物彼此间触碰的火花、人物关系网产生的化学作用将歌剧文学主题推到了极高的位置——每个人物都被自己的命运所禁锢,而每个人物为了打破禁锢不断地挣扎却最终酿成更深层悲剧,甚至白傻子这样次要角色的人物命运都体现了很高的悲剧性。爱与死、人性的善与恶成为金湘歌剧关注的重点。《说文解字》中说:"恶,过也。从心,亚声。"从人性的主观角度研究恶的本源。在对人性本源的探讨中,既有"性本善"的推崇者,也有"性本恶"的声张者。古罗马思想家奥古斯丁(Aurelius Augustinus)说"意志由于任性的爱而堕落,从不变的善变为可变的善"①。当剧中的人物被情感欲望所牵绊,并无法控制它的蔓延和膨胀时,罪恶的动念露出端倪。爱情是人类永恒的话题,歌剧《原野》也是围绕着它进行的。其中诸多人物塑造与戏剧行动的原动力都与奥古斯丁的理论相吻合,尤其在"意志由于任性的爱而堕落"这点上——仇虎因为仇恨而无法自拔,焦母因为对儿子的溺爱而心生恶念等。这些由人物情感而溯生的音乐动机和片段,与由人物内心变化而推动的戏剧内容相互连接、搭建,使歌剧向更有意趣、更有结构美感的方向发展。

(二)创作思维的整体性

歌剧思维的核心问题是戏剧与音乐之间的调和问题,是歌剧如何通过音乐表现戏剧的问题。歌剧史中比较著名的讨论来自格鲁克与瓦格纳,前者提倡歌剧不能一味追求音乐表达而忽视戏剧,音乐的表达要与戏剧主题相关联;而以瓦格纳为代表的作曲家将戏剧放到了更高的地位,即音乐要服务于戏剧。金湘歌剧的创作就与瓦格纳的思想有共同之处,通过前文的分析看出曹禺的原著已经具有一定的音乐改编特质,而万方所改编的歌剧脚本则为音乐的表达提供更多的空间。金湘的"歌剧思维"体现在剧本中,丰

① 罗大华,何为民.犯罪心理学[M].杭州:浙江教育出版社,2002,72.

富的音乐性与音乐性不但被他敏锐地感受到、领悟到、捕捉到而挖掘出来,而且他调动各种音乐手段和形式,运用娴熟的音乐性技巧,承担起状物抒情、推进情节发展、刻画人物性格、展开冲突的使命,使其成为实践其"歌剧思维"的主题承载者。① 这些功能的实现渗透在歌剧的各个方面:咏叹调、宣叙调、重唱甚至伴奏织体与和声配器。后文中对此会有更详尽的论述。歌剧《原野》是20世纪中国歌剧创作的经典之作,金湘在歌剧的创作各个方面实践了其"歌剧思维"的创作理念。该理念的提出为中国原创歌剧的创作提供了合适的思路,也为歌剧表演和教学的实践指明了道路。

三、音乐与戏剧表达的共性

在宏观结构上,戏剧内容的进行与音乐内容有相似之处。开始——发展——高潮——结束,如此进行的结构可以在创作前期预设出歌剧在哪个段落应该由何种音乐形态来塑造、刻画具体的戏剧情境与内容。在开始时,仇虎出狱音乐给出强烈的悬疑性和声加以戏剧舞美的乖张布景,强烈地吸引观众的注意力——如此模糊的音乐动机和神秘的人物,这背后究竟是什么样的一个故事,这个人为什么会变成今天的样子?这些都可以通过音乐勾勒出。而旋律进行中穿插的低音乐器又可以从侧面勾勒出仇虎狂野又桀骜不驯的性格,这样的音乐开场就成功地将仇虎的人物特征与戏剧情境高效地呈示于观众。

高潮时音乐以三重唱的形式将仇虎、大星和金子的人物关系对撞进行勾勒,同时较快的音乐速度与力度密集出现使观众在紧张而窒息般的戏剧情境中享受音乐戏剧所带来的特有魅力。为了表现戏剧性和人物关系的冲突,作曲家金湘在此运用了复合调性的创作手法。大星性格懦弱,优柔寡断,在重唱中他的旋律呈小调调性;仇虎性格火暴且复仇心切,他的调性呈大调性,两个人调性

① 居其宏."歌剧思维"及其在《原野》中的实践[J]. 中国音乐学,2010(3):98-103.

的不同使音乐呈现出戏剧意义;有趣的是金子在重唱的开始是在大星的调性中,而后期则到了仇虎的大调中,二人最后腔调的同一性暗示了戏剧中二人的阵营一致。作曲家将这3个心理状态各异的人物分别塑造成3种不同性格的旋律并统一在纵向叠置中,在乐队的背景衬托下,运用对比性复调的手法加以衍展,3个声部的和声关系也在音乐的进行中发生新的变化。使这组三重唱所揭示的戏剧冲突立体化多层次、具有时空感,起到了一石三鸟的作用,给人以音乐性、戏剧性、冲突性浑然一体的感觉,产生一种奇特的艺术效果。

歌剧以强烈的悲剧收尾,音乐同样给出强烈的力度感和戏剧性。这是"原野"主题的再现:在调性关系上,前半部分主要在 a 小调色彩中,而后半部分则在 E 大调的关系调中徘徊,以弦乐演奏为主相对柔和。前部分的主要音程关系是大二度与增四度,而第二部分是小二度和纯四度的组合。前后两个部分的旋律对比,前半部分旋律行进方向以向上为主,有种召唤的味道;后半部分旋律行进方向以下行为主,有种叹息的感觉。① 总体上看,温暖的弦乐器奏出的小二度音程与长笛在低音部分奏出的不适音乐形成强烈的对比,矛盾与挣扎的主题在音乐的塑造中得到实现。在此基础上,更多低音乐器与打击乐器的加入将"原野"主题升级变化,使歌剧在最浓烈而悲壮的音乐情境中结尾。

音乐与戏剧虽然为不同的艺术门类,但内部却有着千丝万缕的联系。结构上的相似性以及服务内容的同质性使得两种不同的艺术门类可以相伴而生,且互相结合其优势、互相弥补其劣势,将具体文本以截然不同的面貌呈现出来。

① 陈贻鑫,李道松. 歌剧《原野》音乐探究[J]. 中国音乐学,1988(1):15-24.

第二节 歌剧《原野》音乐文本分析

歌剧《原野》在文学基础之上被赋予了音乐塑造功能:从主题调性的设立和人物关系的音乐色彩调整,再到人性的深度刻画,甚至一个临时变音记号都会对人物情感、情绪的塑造产生重要作用。只有通过音乐文本的分析将金湘的创作手法进一步分析,才能在文学基础之上更全面、深入地认识歌剧《原野》且应用到具体的表演与演唱当中。

一、金湘歌剧《原野》的音乐文本特征

(一) 金湘歌剧《原野》的音乐主题

1. 原野主题

作曲家作品在主题定性上就赋予了对抗与平衡的关系——设置了两个不同面貌的音乐主题。这两个主题在调性与配器上都体现了一定的戏剧性特征。第一主题用长笛和弦乐分别表现——一般来说长笛用来演奏高声部,给人以缥缈感,然而金湘却在此演奏低声旋律,对传统听觉习惯产生一定的冲击且有不适感;在调性关系上,前半部分主要在 a 小调色彩中,而后半部分则在 E 大调的关系调中徘徊,以弦乐演奏为主相对柔和。前部分的主要音程关系是大二度与增四度,而第二部分是小二度和纯四度的组合。前后两个部分的旋律对比,前半部分旋律行进方向以向上为主,有种召唤的味道;后半部分旋律行进方向以下行为主,有种叹息的感觉。①总体上看,温暖的弦乐器奏出的小二度音程与长笛在低音部分奏

① 陈贻鑫,李道松. 歌剧《原野》音乐探究[J]. 中国音乐学,1988(1): 15 - 24.

出的不适音乐形成强烈的对比,矛盾与挣扎的主题在音乐的塑造中得到实现(见谱3-1)。

【谱3-1】

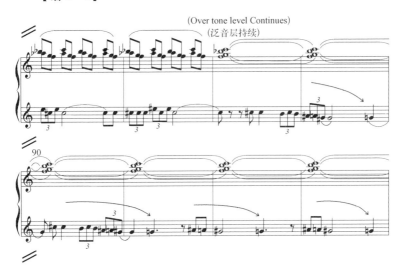

同样是挣扎与矛盾,金湘在其他部分加入了更多的音乐元素,体现在第二音乐主题上:主要乐器是大提琴与低音贝斯,音乐表情上以更急促的方式呈现:三十二分音符的弱起并以双附点音符装饰的表情中呈五度关系的上行,这种跳进把人内心的抗争动力表现得比较明显(见谱3-2)。两个主题从戏剧的相对宏观的角度和人性的微观角度不同侧面表现抗争的主题,为戏剧注入了音乐的戏剧性,也使音乐的塑造更音乐性和丰富性。

【谱3-2】

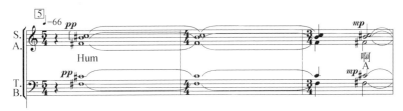

2. 爱情主题

《原野》音乐的爱情主题也是有两个,第一主题是在第一幕与第二幕之间的幕间曲中,表达仇虎与金子久别重逢后的爱情喜悦,由竖琴演奏出柔和的琶音音色,在红色灯笼和二人剪影的画面中营造出欢愉的场面。与竖琴相得益彰配合的是双簧管,在琶音的映衬下以柔美连绵的 B 徵民族调式音乐形态出现,更具风俗性的调性把人们的生活喜悦刻画出来(见谱 3-3)。音乐起拍时,大六度由弱开始下行奏出,而后逐渐回旋攀升,音乐听觉给人以生动而活泼的感受。与第一主题相对的情绪,第二主题则强起,节奏平稳舒缓,音乐表情更为宁静而祥和。这个主题的特点就是起初就有小三度与纯四度的交替,简约朴实,纯情质朴,然而在没有二度关系的三度与四度的半跳进旋律中,虽然旋律优美却给人一种不稳定感。

【谱 3-3】

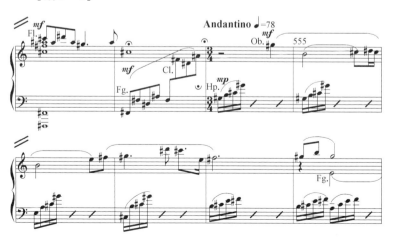

3. 黑暗主题

歌剧《原野》音乐的主题,除了原野主题和爱情主题外,还有一个"黑暗"主题,给人一种阴冷恐怖的感觉。不协和的音程与灰暗的音响在表达社会的压抑感之外,也是对人性恶的表达。此主题贯穿并隐含在整个作品之中,如仇虎的第一次出场、小黑子死亡前等,但此主题的绝大多数出现是伴随着焦母的出场。如第一幕第五首《焦母的宣叙调》焦母的出场便使用萨克斯的独奏(见谱3-4)。

【谱3-4】

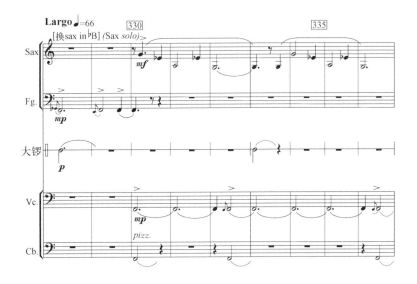

另一处,作曲家金湘没有使用传统乐器,而是使用萨克斯演奏低音部分。此处与长笛演奏低音部有异曲同工之妙,通过音色的反差来给人以不安。萨克斯低音听起来并不明亮,而是扁且略哑,演奏出的音色具有阴冷可怕的色彩,渲染出的黑暗令人汗毛直竖。这个主题节奏是平稳的3/4,音程是减五度,三拍子的音乐一般来说是具有稳定性、律动性的特点,然而金湘经常打破这样的格式。

在此基础之上的两个主题在纵向上互相叠置,并且使这几个基本主题随剧情的发展而不断丰富,突出两种情绪的对比效果使人物性格产生变异变形,从而衍生出新的意义,使人物冲突和情绪发展更具张力和戏剧性(见谱3-5)。

【谱3-5】

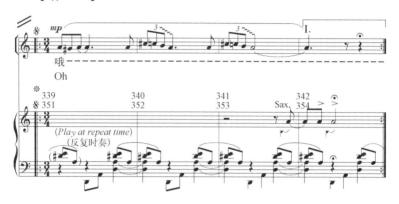

（二）和声的戏剧渲染作用

在歌剧作品中,和声对戏剧的塑造作用非常重要——小到一句唱段的情绪、情感的表达,大到关键段落和声影响整段音乐的表达方向,可以说和声的面貌直接影响歌剧音乐的面貌也影响整部作品戏剧性的强弱。作曲家金湘在歌剧《原野》中,创造性地运用了"音程和声"的音乐创作手法,即在西方古典音乐的和声架构内融入了中国民族调性的音程关系,对中国调性和声化的融入使用,仿佛在民族性故事和旋律的血肉中架起的骨架,使得歌剧的架构更具有中国属性,使得歌剧的审美更加民族化、歌剧的风格更加个性化。"音程和声",就是用音程来结构和声,他选择一两个音程为核心音程,然后采取多种不同的叠加方式来构成和弦,和弦按照一定的规律行进,进而得到各种音乐变体,推动音乐的发展。[①] 通过

① 刘蓉.在音乐中探寻戏剧的"原野"——歌剧《原野》的音乐解读[J].交响——西安音乐学院学报,2009,28(1):35-40.

提炼中国传统音程中的关系,从而塑造出人物与故事,更容易得到中国观众的喜爱,在二度、五度为主的和声关系构成中,《原野》的音乐面貌通过和声的功能体现其内涵。

1. 歌剧《原野》的和弦构成

二度与五度是《原野》的"骨架",但是不同位置骨架的结合决定了音乐这个"身体"是否健康、灵活,就二度而言,不只是大二度、小二度、增二度也在歌剧中经常使用;五度音程亦是如此——五度、减五度和增五度3种。虽然仅从数量上看,歌剧仅两个主要音程关系及其6种变式,但是在歌剧具体的使用中却极其丰富而富有色彩,音程的使用有单纯的音程和声也有叠加的使用方法。单独使用有各种二度和五度音程及其转位构成的形式,叠加使用形式多种多样,叠加种类很多,有按照音程区分,有按照叠加次数进行区分,也有按照叠加方式进行区分的。不同的叠加会产生不同的和声张力,多调性的重叠会增强音乐的表现力。经过叠加而构成的和弦称为"基本和弦"。音程叠加次数、叠加方式要根据剧情发展需要灵活运用,和声要配合着情绪的发展,增加和声的情感色彩。如金子在唱"啊,我的虎子哥"时,作曲家通过和声从二度到五度地不断叠加,使和声色彩加厚、变浓,令人感到金子内心对虎子哥的强烈的爱如喷薄一般(见谱3-6)。

【谱3-6】

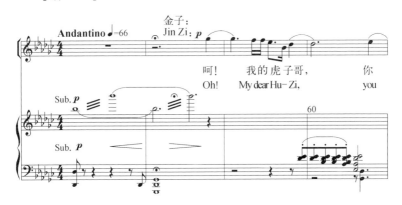

2. 歌剧《原野》的和声进行

在大型音乐作品中,如果出现某几个和弦,可想而知其音乐的表现力就极其有限甚至是单调乏力的,必须与其他和弦进行连接,才能真正发挥它的美学价值,才能使音乐形象丰满而有力。歌剧《原野》中和弦进行的方式是非常丰富而具内涵的,从上文的实例中可以看出二度和弦叠加的音乐面貌和完成的戏剧使命。为了展现丰富的情感和深厚的内容,歌剧中还出现过更多层音程叠加的现象——在基本和弦的基础上叠加其他功能色彩的和弦,是和弦在具有一定功能性的情况下赋予更丰富的感官刺激和不确定性,如此和弦链接的音乐其调性则色彩性更浓、现代性更强,丰富和声带来的声场也会对观众带来更新、更浓的感官刺激。每个层次的基本和弦在横向行进时会形成泛调性的结合,那么多层次的基本和弦在纵向叠加时,就会形成多调性与泛调性的交织,使和声形式丰满,极具感染力和表现力。例如,本书第三章第二节中仇虎的咏叹调,在西方古典音乐视域中,伴奏的第 2 小节、第 3 小节(前文谱例中第 26 小节、第 27 小节)伴奏和弦中的 $^{\#}d^{\#}f^{\#}g$ 皆是 e 小调与 a 小调的特征音,同时也是通过和弦的叠加,实现了音乐 A 商调式和 A 羽两个民族调式之间的不断交替,作曲家金湘通过调性的游离转换使仇虎内心的纠结得到展现(见谱 3-7)。

【谱 3-7】

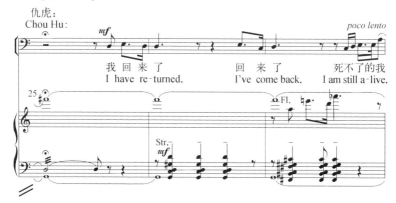

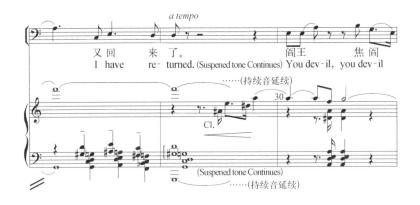

(三) 金湘歌剧《原野》的配器

歌剧《原野》的音乐配器手法采取传统配器手法与现代配器手法有机结合,有力地推动了戏剧的矛盾发展,出色地完成了人物形象的塑造任务。全剧配器手法非常丰富,并且独具特色。《原野》的创作手法体现了现代性、民族性的特征,其配器也相得益彰——交响乐队采用西方传统的三管制编制,在此基础之上融入我国民族乐器,尤其打击乐部分。由于三管制的乐队对木管乐器的偏重,金湘在歌剧《原野》的配器中融入了中国的木鱼、小堂鼓、大堂鼓和板鼓等,民族打击乐器的圆润与木管乐器的音色相融性较强,同时民族乐器的打击乐在中国传统戏曲的节奏型,例如散板中常见,具有鲜明的民族特色。这些民族打击乐器也在人物形象塑造和剧情情绪渲染中发挥作用。作曲家对民族打击乐器和其他西洋乐器的使用也是多种多样的,有独奏、有重奏、也有合奏,这些形式的运用是根据剧情发展需要,选择合适的形式,这些形式在全剧中相辅相成,互补共进,使演奏出的纯音色及混合音色交相辉映,相得益彰,共同表达戏剧矛盾的发展和演进。

1. 独奏乐器的戏剧性呈现

歌剧《原野》充分利用每一种乐器的特质表现人物性格渲染剧中情节,为戏剧注入了戏剧性。现代乐器中音萨克斯在剧中关键

段落独奏使用,该乐器在演奏低音旋律时呈现的暗哑音色使人不安,被应用到了描绘恐怖、黑暗的场景中。作为戏剧中的恐怖因素,在一些较大的场景中萨克斯也会在一些重奏段落中出现。例如,第二幕第 8 首的三重唱中,焦母要鞭挞金子的段落,萨克斯的主题加强了人物的恶性表现。还有上文所提第三幕第 5 首《黑色摇篮曲》萨克斯演奏低音乐段是对焦母性格的渲染。单簧管的音色圆润而柔和,在古典音乐中经常展示音乐柔情的一面。焦大星性格优柔寡断、懦弱窝囊,他的出场伴奏乐器就出现了单簧管。又如长笛,长笛在中音区的音色清纯、幽静圆润,给人稍冷的感觉,长笛一般以独奏演奏形式出现,在歌剧《原野》中能很好地表现原野主题,它的出现就能表现出原野那种冷漠荒凉、阴森凄楚的感觉。又如双簧管,双簧管也是独奏乐器,它的音色阳光明亮热情温暖,表现剧中爱情主题运用双簧管是最合适不过的了。

总而言之,不同的独奏乐器有不同的音色,这些音色语言与剧中不同人物、不同情节相匹配,在剧中为树立生动且具有艺术性的人物形象发挥重要作用。

2. 特殊演奏技术方法的插入

剧中乐器大多采用常规演奏手法来演奏,但有时为了塑造剧中人物性格或营造环境气氛,作曲家还要求运用一些特殊的演奏技法,以此来有效地表达剧情。如在第二幕,金子和仇虎正在享受久别重逢的激情之时,常五爷突然敲门,此时的金子非常害怕和惊慌,不知如何是好,这时作曲家就用小提琴这种乐器,并且采用了巴托克式拨弦演奏技巧,即"弓杆击弦"手法,很恰当地表达了金子当时既慌乱又惧怕的心情。这种"弓杆击弦"手法在序幕及第三幕中也有很多地方得到运用。第四幕中,仇虎不能和金子一起逃出森林,面临侦缉队的围捕,他感到非常绝望,精神崩溃,眼前出现一幕幕的幻觉,这时演奏者用这种演奏技术发出尖锐的声音与其他乐器形成强烈的反差,声音的张力造成了音响中的戏剧效果,这种声音与单簧管的音色混合而成的音响,给人带来奇异古怪、荒诞不经的感受。

3. 音色的对峙

为了达到戏剧性的效果,金湘在音乐的各个方面进行实验和创新。传统的配器方法都是追求音色的融合,产生和谐之美,而当代作曲技法有时故意分离音色,产生多层叠加,营造特殊的气氛,塑造特殊的形象。当代作曲技法中的音色分离,有多种多样的分离手法。有时故意在很远的音程中放置不同的乐器声音,并使相互之间缺少连接,人为形成音色分离;有时采用不同调性的手法在乐曲中形成不同的音带,给人产生音色分离的效果;有时肢解旋律,分离音色等,不一而足。例如,序幕开始的第6小节,第一小提琴与大提琴之间出现了极大的音程空隙,小提琴的颤音在大提琴的渐强中显得空洞而遥远;而第10小节开始,逐渐出现板鼓及小堂鼓两种民族乐器夹在其中,巨大的空间里星星点点的节奏型填入,给人以凋零之感、不安之情(见谱3-8)。

【谱3-8】

歌剧《原野》的音乐创作在主题安排、和声及配器等方面进行了大胆探索,将剧中男女主人公的爱恨情仇表现得淋漓尽致,使剧中主要人物的矛盾冲突和情感抒发恰到好处地表现,呈现出完美的艺术魅力。

第三节　歌剧《原野》的音乐审美特征

一、戏剧主题贯穿全剧

金湘笔下的歌剧《原野》，音乐在推动戏剧情节、揭示主题上发挥了至关重要的作用。象征着标题主题、"爱情主题"和"黑暗主题"的三大音乐主题相互交织，突出了戏剧主题、支撑了《原野》的戏剧架构、丰满了人物形象。以"爱情"主题为例，不仅将仇虎与金子的情感做了刻画，也将二人在不同时态中的心理特征做了刻画；又如"原野"主题，整场音乐都是缓慢哀愁凄凉、旋律飘忽不定的，给人一种低沉凄凉阴森的感觉，但有时也爆发出响亮刺耳的声音，塑造了粗犷、野性之美（具体谱例分析见上节）。

（一）音乐主题的对立与统一：爱情主题与复仇主题

单一的主题深化了具体戏剧内容，而主题之间的组合与相互照应将故事表现得更加具体，歌剧的审美品格也有了更高的提升。"原野""爱情"两个主题对立与统一，将人物内心的焦灼以及人物在时代中的挣扎与无力感作了进一步烘托。这种戏剧上的冲突通过音乐展示的面貌在仇虎的唱段中最为明显。"原野"主题与"爱情"主题相比，戏剧性强、抒情性弱。歌剧中仇虎的独唱咏叹调段落几乎不存在抒情性主题：以他的第1首出场曲《我回来了》、第三幕的第6首咏叹调《现在已是夜深深》为例。在文字文本上，充满了"复仇""地狱"等意向；音乐文本上，也多是带有不稳定感跳跃性的旋律，伴奏也是选用鲜有抒情性的弦乐。但是在他与金子的重唱、对唱段落中充满了柔情与爱意，尤其在剧中最著名的唱段《你

是我,我是你》以及第二幕第 6 首中表现得淋漓尽致,民族性小调的调性与抒情性的旋律线与他的独唱曲形成鲜明的对比。不同情境下的音乐性的明显不同,也将他人格的复杂与对立表现得非常清晰,塑造了有血有肉的、立得住的人物。

 作曲家根据剧情发展需要,有时还在旋律中加上混声合唱,使音乐能完美地呈现出"原野""爱情"两个主题(见谱 3 - 9)。在歌剧中,音乐对推动剧情发展、表现矛盾冲突、呈现戏剧主题具有不可替代的作用。戏剧主题要想完美呈现,就必须充分发挥音乐的各种特征,通过音乐来表达人物的情感、刻画人物的形象。在音乐创作上,要以音乐的交响化为手段,把声乐演唱与乐队伴奏结合起来,以主题表现为主线,着重利用音乐来表现戏剧的冲突性,着意刻画人物的内心情感。

【谱 3 - 9】

(二)演唱形式的丰富性

 为了实现音乐的戏剧性,金湘在歌剧《原野》中充分利用各种演唱形式:有独唱、对唱、重唱、合唱、女声伴唱,独唱中使用宣叙调、咏叙调、复合咏叹调;重唱主要为二重唱和三重唱。歌剧《原野》中的重唱较多,在全剧中占比也较高,在不同情节中出现不同

的重唱片段,不同声部代表的不同人物在同一时空下以不同的力度、不同旋律演唱人物状态,浓缩了戏剧时空的同时让戏剧冲突变得更加浓厚、更富激情也更具审美品格。

第三幕第3首中金子与仇虎的一段对唱《咱们快走……虎子放了大星吧》:当仇虎态度坚决时,金子不得不放弃先前的想法,进而同意仇虎杀死焦大星。最后连续的下行变化音将金子的情绪波动表现得具体而生动;相反,仇虎的同音重复及稳定的节奏型,将他笃定杀人的信念表现得很清晰。

从金子与仇虎的对唱中,可以感受到两人所持观点和情感的不同,第三幕中,金子、仇虎和大星的三重唱(见谱5-4),尽管音乐的表现需要时值空间,但是在此段重唱的塑造中,金湘却利用连续的三连音和附点音符的组合营造紧张的气氛——仇虎与金子的爱情在捅破前,利用音乐的起伏和时值布置,把戏剧情绪氛围烘托到高潮,人物矛盾冲突达到了至高,这在我国歌剧中也是少有的。

综观我国歌剧发展,基本上都是采取单一旋律的创作方法,而歌剧《原野》的声乐旋律是综合3种旋律创作方法,让演员在舞台上从唱白到歌唱有了多层次的立体化的表现,能够极大地增强演员的舞台表现力和戏剧的情绪感染力,使观众在内心产生巨大的震撼力[①]。

歌剧综合了文学与音乐两种表现形式,为了营造某种戏剧内容两种方式水乳交融地配合,同时,将它们分开来看又各司其职,文学与音乐的对立与统一、彼此的"化学反应"造就了歌剧。在歌剧的音乐的表现形式中,歌唱是最为直接被观众接收的。歌唱旋律的创作又是歌唱属性中相对最直观的欣赏部分。声乐旋律有3种表现形式。第一种旋律,如果作品本身具有特别明显的主题意识,人物的个性形象也特别的鲜明生动,旋律的起伏就要明显,这样不仅塑造人物清晰,而且有利于调动观众的情绪、吸引观众目

① 石惟正.歌剧《原野》的旋律创作对声乐表演的良好导向——兼论声乐旋律创作的三种类型[J].音乐研究,2009(2):114-120.

光。第二种,如果作品本身没有鲜明的主题,人物形象也没有什么特别之处,那歌剧的旋律就要根据剧情的情绪变化及歌词的语调来决定,就要发挥演员的表演才能,演员在演唱过程中要根据具体的剧情氛围和人物情绪变化来决定旋律变化,使歌剧音乐具有很强的吸引力和艺术美感。第三种,如果歌剧作品中的歌词优美感人,富有诗意,旋律也完美流畅,十分悦耳动听;再加上歌词与旋律结合得天衣无缝,缺一不可,那就必须采用作品本身具有巨大张力与表现力的音乐旋律,使观众获得艺术熏陶和美的享受。我们在仇虎的文本研究中已经发现,对他的塑造结合了3种不同的演唱形式,宣叙调、咏叹调和咏叙调,而这3种演唱形式也对应着3种不同的旋律写作手法。在第一幕中,仇虎的歌唱音乐一开始舒缓平稳,然后慢慢过渡到高亢激昂,把仇虎逃出监狱回家复仇的情绪变化表现得淋漓尽致,演员的演唱从唱白到歌唱有了层次渐变的表现,准确地表达了情节发展,极大地增强了演员的舞台表现力。

(三)创作技法的综合运用

无论是音乐主题、和声配器、演唱形式还是音乐的戏剧性,从单一方面看歌剧《原野》的音乐塑造都深化了戏剧内容,当这些方面糅合而成一个整体成为一部歌剧时,这部作品就成为一部既有深度又富有个性的、成功的歌剧作品,金湘与万方对歌剧《原野》的创作,创作风格具有浓烈中国风俗色彩又富有严肃意义。在音乐风格的把握上,作曲家金湘是采用近现代技法来表现扭曲变异的人性、意象变形的自然。在全剧总体构想上,用不同手法让音乐表现强烈的反差,大段的唱腔就用旋律线强、调性明确的手法;朦胧的场景及叙述性段落,就用旋律感弱、调性模糊、尖锐音程的手法,让音乐在反差中表现情景、塑造人物形象,使《原野》更具戏剧表演力和欣赏价值。在幕与幕之间的连接上,作曲家在音乐分界处进行模糊化处理,使用近似于无终旋律的概念。在调性运用上,作曲家在调性的安排上非常丰富,在仇虎的咏叹调中我们看到了单一

调性与复合调性的运用。在仇虎与金子的对唱中,那些美好回忆的意象多使用民族调式,具体为北方的民间小调。同时,一些关于仇恨的表达也有民间小调的使用,例如仇虎和焦母的片段"初一十五庙门开,牛头马面两边排"(见谱3-10)。首先,仇虎以此手法演唱,已经具有一定的戏剧功能——同一风格的音乐在不同场景出现,却有着截然相反的情绪色彩,本身已经具有一定的戏剧性。当第四幕这个小调在仇虎即将死去的场景再现时,运用了四声部混声。配器比重唱时更加丰富,重复的两边歌词也从力度上不断变强;小堂锣的加入又塑造了夜晚打更的声音,仿佛意味着仇虎的灵魂在死亡的洪流中垂死挣扎。更富有戏剧性的是,本唱段是仇虎对别人的恐吓,然而此刻却以更强烈的态势突然推向自己,音乐和唱词整体充满了戏剧性。总之是根据剧情发展需要,充分发挥管弦乐器的多种演奏技法和演奏形式,使管弦乐队各种乐器相互配合,发挥各自作用,使乐队发出来的音色浓淡相宜、相映成趣,与音乐所要表达的内容不但相符而且极富特色,让听众"看到了"活生生的人物。

【谱3-10】

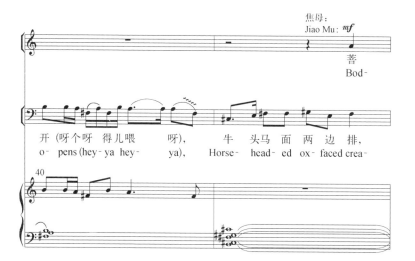

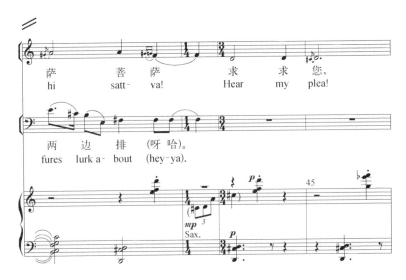

作曲家用歌唱的调性布局塑造仇虎,也善于用配器音色带入任务。金湘用大提琴来诠释仇虎的复杂矛盾心态,用双簧管塑造金子。双簧管和大提琴交替使用,发出的音响在竖琴声部忽上忽下、忽高忽低,表达他们两人缠绵的爱情主题,让人回味无穷。民族乐器的使用融合了民族节奏,使歌剧带有民族风貌,更容易走进人心。焦母的开场唱段就是散板,而在一些戏剧链接段落,作曲家用京剧的"乱锤",京剧的乱锤名乱实不乱,这种演奏技法是从慢到快来加速音乐节奏的,在歌剧中就有了把紧张的气氛推高,加快戏剧节奏的功能。在音乐语言上,作曲家在歌剧《原野》中大胆运用地方民歌戏曲与外国歌剧音乐,以叙述风格来展开剧情,以乐队与人声的交响叠置来推进矛盾冲突,艺术构思新颖精巧,音乐形象鲜明生动,音乐效果交响化立体化。总而言之,作曲家金湘在歌剧《原野》中的音乐技法是古为今用,洋为中用,综合处理,融会贯通,摸索创新出一种崭新的音乐风格,给人们留下了许多成功的经验和深刻的启示,使歌剧《原野》成为我国第一部能够在国际舞台上活跃的歌剧,也成为中国歌剧史上一部划时代的巨作。

二、音乐风格的抒情性

歌剧《原野》中金子与大星之间的失败婚姻、金子与仇虎之间的爱情悲剧以及金子与焦母之间的矛盾冲突,这些都显示阶级间的不可逾越、情感与伦理间的不可调和,这正是全剧矛盾的焦点,用抒情音乐将这些矛盾复杂的情感充分表达出来,将使整部歌剧情节跌宕起伏、扣人心弦。

(一)运用抒情性咏叹调来表达抒情性

爱,是人类永恒的话题,爱是人类繁衍发展进化的关键点,"爱"这个词汇中更具象的"爱情"也更是艺术永恒探讨和歌颂的主题。金湘赋予金子最大的爱的勇气和激情,金子的两首爱情主题旋律在这部歌剧中数量不多,但分量极重:爱情就是金子生命的渴盼。

(二)运用对唱、重唱演唱形式来表达抒情性

歌剧《原野》的最大亮点就是对唱、重唱的演唱形式较多。如第二幕的"爱情"主题,作曲家以大旋律、长呼吸的技法,酣畅淋漓地写出爱情咏叹调,为剧中人物各声部设置了多段的对唱、重唱,以音乐化和戏剧化的形式、以抒情抑或叙事的手段,使歌剧人物性格的冲突不断,从而达到戏剧效果。第三幕有一段三重唱:大星唱的是高声部、仇虎唱的是中声部,金子唱的声部承载着恳求、劝解、惊叹等复杂情感交换。这个三重唱的唱段,篇幅较长,结构相对完整,作曲家采取立体叠置手法,使3个人物的内心世界能够得到同时呈现与发展,形成一个音乐戏剧化场面,这些手法打破了当代中国歌剧"话剧加唱"的技术桎梏,体现了其抒情性。全剧最后一幕经典教学素材的二重唱音乐更是体现出这部歌剧的抒情色彩,音乐摆脱无调性,转入抒情的咏叹调,和声伴奏变为宽广抒情的琶音行进,旋律哀婉流畅,富于抒情性。优美连绵的和声推动,仇虎与金子唱到"你就是我,我就是你,有了你,就有了我",生命中最重要

的爱是他们最终交融在一起,你我不分,同时面对生死离别,悲喜交加的复杂情感伴随爱情升华的喜悦,演唱感人至深,将全剧推入至高点。

(三)运用民族化的乐韵风情来表达抒情性

如第二幕第 6 首的对唱、重唱,具有鲜明的民族特色,是对我国传统文化的传承和推进。该首作品纯真的歌词,配入清淡简朴的旋律和乐队伴奏,仇虎和金子的纯情往事重现,音乐的风格简单淳朴与当时整场凝重的悲剧氛围形成鲜明对比,似乎是在告诉人们,看不到边际的邪恶世界上也总会有善良渺小的微光,这微光正是悲剧世界的一点希冀,在"恶"的强大势力中,这种"善"的处理方式,揭示了全剧悲剧主题的不可逆改的走向,善良纯洁最终被黑暗邪恶所吞没。第四幕中的《初一十五庙门开》,这首歌是仇虎和焦母对唱,这首歌的旋律中也含有我国北方民歌的音乐形态。作曲家金湘在歌剧《原野》中借鉴中国戏曲音乐的创作手法来刻画人物性格、抒发情感。如:第二幕第 8 首的三重唱,在焦母的演唱部分,就采用了中国戏曲的散板形式,把焦母的个性刻画得入木三分。

三、人物音乐形象的戏剧性

瓦格纳曾说"歌剧是用音乐展开的戏剧",由此可知音乐是戏剧发展的手段,而戏剧性是最终目的。人物内心的情感矛盾冲突需要音乐风格的戏剧性去体现。无论是两个不同音乐形象的交织对立,抑或是音乐内部中情绪的起伏和激烈的情绪情感表达,这外在与内在的两种形式,都表达了音乐中的"戏剧性"。歌剧作为一个结合音乐与戏剧等的综合形式,是各类音乐体裁中最具有戏剧性的。在金湘歌剧《原野》中,戏剧性音乐风格是原著戏剧情节的需要,是作曲家的风格之一,同时也是其必不可少的技术手段之一。该剧人物音乐形象的戏剧性表现在以下两方面:

（一）通过人物内心情感来表现音乐的戏剧性

戏剧中的音乐段落唱段本身就具有内在张力和对比因素，能够表达人物的内心情感，在推进剧情中发挥强化戏剧性的作用。金湘歌剧《原野》中的金子几组重唱与对唱就在剧中加强了歌剧的戏剧性。第一幕中，焦母与金子之间产生了矛盾，而大星在处理焦母与金子之间矛盾时感到左右为难、束手无策，金子鄙视和嘲笑大星的懦弱窝囊、无主见，大星和金子两个主要人物的矛盾开始显现，为仇虎的到来及剧情的发展、矛盾的升级埋下了伏笔。第三幕中，金子和仇虎偷情被发现，大星母子逼迫金子交代，这时金子对焦家失望至极，渴望争取自己的爱情（此演唱段落将在第四章第五节详细论述）。

（二）运用矛盾冲突表现音乐的戏剧性

歌剧《原野》中焦母与金子之间的矛盾冲突就具有戏剧性，焦母与金子之间的矛盾冲突不可调和，并且别具特色。焦母甚至希望金子死掉，她做了一个外形酷似金子的木头金子，并在木头上扎钢针，希望能扎死金子，这就生动地表现了焦母的恶毒性。当然也反映出焦家婆媳矛盾的尖锐性，婆媳矛盾水火不容。但金子也不是普通的女性，她有野性、泼辣，具有反叛精神，她就是要和婆婆面对面地抗争，就是要针尖对麦芒地争取她的权利，于是婆媳矛盾就产生并不断升级。金子每次受到焦母欺侮，就往焦大星身上转移，发泄对焦母的愤和恨。大星与金子的对唱《人就活一回》，金子演唱的"哦，天又黑了"都生动刻画了焦母与金子、大星三人之间的矛盾冲突，焦母的恶毒性、大星的软弱、金子的机智爱自由，剧中三个主要人物形象被刻画得栩栩如生，这两首歌曲推动了剧情的戏剧性发展，突出了歌剧的戏剧复杂性。这些隐藏在咏叹调的人物内心冲突，类似于戏剧中的"潜台词"，教学中要在具体段落中将这些矛盾冲突造成的潜台词分享于学生，学生的演唱才会更具真实性、观赏性。

歌剧《原野》中很多音乐唱段都具有戏剧性功能和抒情性功

能,通过柔和或者激烈的音乐旋律与节奏表达人物内心情感,通过交响化的音乐刻画人物性格、展开戏剧冲突。作品中音乐的抒情性风格和戏剧性风格犹如一对孪生兄弟,恰如其分地分配至整个歌剧段落,轮番推动戏剧情节发展、表达人物内心情感,使全剧情感饱满、剧情环环相扣,抒情与戏剧的对立与冲突、合作与互补在每个人物中的具体展现,是音乐美育过程中帮助学生学习、掌握人物形象音乐塑造的重要内容。

小　　结

通过结合戏剧内容挖掘歌剧《原野》人物形象的音乐文本,为声乐教学提供了音乐表达"人性"的素材提炼。音乐中调性、织体、和声和配器等各种手段的综合运用为戏剧渲染和人物塑造搭建出音响的桥梁,教师可以通过文本内容为学生塑造人物提供学习素材,为学生"创造美"提供参考素材,达到音乐审美培养的目标。

第四章 歌剧《原野》人物形象的美育教学分析

美育是一种偏重感性的教育，它和理性的教育共同组成相互协调的促进人感性和理性协调发展的教育。目前学校美育存在一个突出的问题：没有把审美能力的培养作为核心目标。美育问题主要有两个层面：一个是一般意义上"以人为本"的教育观念和人的全面发展的指导思想，这是育人的根本性问题；另一个是学生人文素养的培养和个体创造力的发展，这属于美育的特殊问题。

在关于歌剧《原野》的教学中，体验是达到美育目标的重要一环。艺术源于体验，并且是体验的表现。① 体验即是体验者本体的反思，体验者是面对人生价值观、世界观和人生观时抱有怀疑和思考的人。人类是相互独立的个体，但是有类似的经历，如此经历是形成人群共识、共情的基础，也是艺术打动人心，唤起情感共鸣的基础。艺术尝试从此角度出发，反思人性的问题，反思人与社会、人与自然以及人与自我的关系，并试图解开禁锢人们心灵的种种枷锁。因此，体验是开启艺术大门的钥匙，是关于艺术本体讨论的根基所在，更是完成美育教学无法逃避的环节。

美育在歌剧《原野》的实践教学中具体表现为：① 在美育过程中促进学生审美发展，在逻辑思维发展的同时，发展敏锐的感知力、活泼的想象力和丰富的体验力，在演唱咏叹调时平衡人物与音乐的关系，注重文本中的审美因素，以保持感性和理性平衡发展；② 通过《原野》这种优秀原创文化的熏染，使学生于内心深处养成真诚的仁爱之心，助力道德发展；③ 通过经典艺术作品的体验性学习，对人类优秀文化成果有深入认知和吸收，并在此基础

① 刘旭光.艺术与真理[M].北京：商务印书馆,2020：374.

上完善学生的人格;④ 通过艺术中的技术(发声方法、音乐文本语言等)学习,丰富和发展个性,鼓励学生在教学中自己感知人物情感与情绪并歌唱表达,培养个体创意能力和创新意识,促进学生创造力的发展。美育的这些具体任务可以归结为一个核心,那就是培养"丰厚感性"。

 需要注意的是本章节美育的主要内容,是围绕着音乐和戏剧如何塑造《原野》生动的人物形象而展开的。人物之所以生动、鲜活,是因为文本中塑造的人物有血有肉,有缺点也有优点。例如,歌剧既刻画了仇虎对自由的渴望、对爱情的忠贞,也刻画了他无边嗜血的仇恨。所以,我们的美育要关注音乐和戏剧如何塑造鲜活的人物,而非教育学生成为剧中人物,即关照音乐与戏剧表达人物、审视人物、批判与反思人物。如此一来,实践教学不仅完成了美育的任务,也实现了"育人"的目的。

第一节 歌剧《原野》人物的音乐塑造特征

歌剧作为一门高度综合的艺术门类,"歌"与"剧"的二元缺一不可。而我国高校对歌剧表演人才的培养多"歌"少"剧",很难培养出真正的歌剧人才。歌剧人物形象的塑造直接影响歌剧作品的成功与否,如果歌剧作品所有主要人物的形象都鲜活生动、富有特色,能将作者的主观感情在舞台上完美呈现,那这部歌剧作品就是优秀的、成功的。[①] 认识歌剧中人物的基本特征,是歌剧教学中演唱的基本。通过文本的研究和分析,笔者认为歌剧《原野》当中主要人物形象具有写实性、典型性、情感性、特殊性等特点。

一、人物的写实性

戏剧作品中人物形象的写实性就是指人物形象取材于生活,是生活中存在的某一种人。歌剧《原野》经过艺术家运用艺术思维进行艺术加工,运用象征、寓意、夸张等艺术手段把人物活灵活现地展现出来,突出表现仇虎内心的矛盾斗争,使仇虎形象变得有血有肉、真实可信。无论在戏剧形象还是音乐形象上看,仇虎的音乐具有强烈的张力,音乐与戏剧融合而造成的人物悲情之美为歌剧带来了巨大的美学冲击——在"复仇"主题中,为了表达他情绪的激烈,在一些关键处理中运用了"跳音"的手法,学生演唱该具体段落就要在情绪的推动下完成,以此帮助学生体会人物、认识美,也会使演唱更贴近人物的真实性。爱情场景中通过歌唱性极强的和声体现他与金子的爱情。

① 易阳.歌剧《原野》中女性的艺术形象探析[D].开封:河南大学,2010.

女主角金子在歌剧《原野》中也具有同样特征,抒情的音乐中隐藏着女性的隐忍与愤怒,是对人性的深层次刻画。作曲家把那个时代中国妇女的社会地位和情感遭遇,从心理上刻画得更加深刻、更加细腻。中国旧社会的女性,不论是人身还是爱情、婚姻都没有任何自由,但她们具有一种期待觉醒的内力,渴望获得真正的爱情。金子出身贫寒,没有追求自己爱情的自由,在当地恶霸的淫威下被迫嫁到焦家,做了她不喜欢的焦大星的媳妇。在焦家,金子也得不到她想要的生活,依旧受到婆婆焦母的压制、折磨,这就是那个年代所有女性生活的真实写照。第一幕金子的最后一首咏叹调,是其内心痛苦和孤独的尽然体现,更是压抑在女性内心愤怒与反抗的音乐体现。

金子在焦家生不如死;大星窝囊、懦弱;焦母蛮横、歹毒;但金子也是有情有义的女人,牵挂8年的仇虎突然到来,她被压抑的旧情又被唤醒,甚至更为强烈。两人深情相爱,却被焦家人发现。在焦家母子的逼迫下,金子情不自禁地反抗、大胆地表白,要求"你们打死我吧",宁死也要争取爱情,宁死也要逃离深受精神折磨的焦家。这也是那个年代出身贫寒却嫁到豪门的女性发自内心的呼声。金子在焦家备受精神摧残,与婆婆针锋相对,婆媳关系紧张而微妙。金子与婆婆、丈夫的关系,在现实生活中有其原型,在戏剧中被作者以艺术化的手法刻画得惟妙惟肖,所以说,歌剧《原野》中的人物形象都是鲜活而真实的,非常贴近生活。

二、人物典型性

歌剧《原野》中的焦大星,既善良又懦弱是他的典型性格特征,善良到地上的蚂蚁也舍不得踩死,懦弱到发现老婆和仇虎偷情后,老婆执意要离开他,他却恳求老婆留下,同意她继续和仇虎保持联系。在他的音乐中,经常出现切分,韵律之中对固有节奏的打破,仿佛一个跛脚者的步伐,音乐中的隐喻塑造了人物性格典型性的一个方面。

仇虎是那个时代千千万万普普通通劳动者之一,没有什么特

别之处,只有复仇行动和复仇的内心矛盾冲突才具有典型性。仇虎和焦家有杀父夺妻之深仇大恨,仇虎蹲狱 8 年,报仇不可避免,但是他善良朴实,见到仇人的儿子大星却又下不了手。因为大星不是杀人凶手,只是杀人凶手的儿子,但同时父债子还的传统思想又给仇虎报仇找到了一点心理安慰,而到了真正报了仇之后,仇虎又遭受良心的谴责,最终在走投无路的情况下,精神崩溃,自杀了结生命。人物命运走向首先是个人主观行动的结果,也是客观现实对他捆绑造成的。当学生回顾此人物形象的前前后后,从序幕的自由到爱情的甜蜜,再从复仇的愤怒到错杀无辜的悔恨,诸多人物内心的变化层层推进,丰富的音乐色彩使这个有血有肉的人物形象得以树立,学生会更深刻地认识到人物形象的各层次,表现出歌剧演唱的"创造美"。

三、人物的情感性

作品中人物情感的渐强、爆发和渐弱表现都是合乎社会现实以及社会生活逻辑的。歌剧《原野》中主要人物之一仇虎,他不是天生的暴虐狂,不会无故杀死焦大星,他的所作所为是被焦阎王逼出来的。所以序幕中就介绍了仇虎和焦家的深仇大恨,即因焦阎王的所为,引发仇虎的报仇,这就给仇虎扭曲的本性赋予了道德的肯定。但仇虎报仇的情绪爆发也有一个酝酿过程,作者就把这个情绪酝酿过程描写得非常细致,入情入理,让观众对仇虎的复仇给予了理性的肯定。仇虎要杀焦阎王,但焦阎王早死了,要杀大星并不是因为痛恨大星,而是受"父债子偿""血债要用血来还"的封建传统思想的影响。仇虎杀死大星之后说:"这手上的血是洗不干净的。"这就说明仇虎不是心狠手辣的"复仇者"。金子是一个年轻风骚的女人,但也是一个重情重义的女人,她厌恶大星的软弱,痛恨大星的窝囊,她深爱虎子的阳刚和血性,金子演唱的《啊!我的虎子哥》把金子对仇虎的爱刻画得极为生动,在和虎子相处的短短 10 天里,她重新焕发了生机(具体分析见本章第三节)。

四、人物的特殊性

我国传统歌剧中男女主人公的形象,大多数是男主角伟岸大义、正派威严,女主角善良勤劳、美丽动人。而歌剧《原野》中仇虎与金子两个主要角色的形象较为独特。作者重点从人物内心刻画出他们的双面性格。金子既有善良的一面,也有狠毒的一面。歌剧《原野》在塑造人物形象时,还有一个独特之处就是利用人性的善与恶的冲突来设计情节。例如,焦阎王在复仇者仇虎到来之前死去,让仇虎痛苦、迷惘;仇虎欲杀大星之时,大星正在鞭打自己心爱的女人,逼迫金子交代她和仇虎偷情的事实,于是,仇虎的复仇之心冉冉升起,仇虎便一杀了之。复仇故事在善与恶的冲突中延续发展,扣人心弦。主人公仇虎复仇之后,就始终处于精神恍惚、内疚恐惧之中,这与莎士比亚的麦克白有异曲同工之妙,人物在善恶的焦灼中不断成长。不同的是,麦克白最终因为欲望的无度而走向邪恶的深渊,而仇虎则是在无奈、自责与挣扎中自尽。麦克白问题的矛头指向了人物的内心,而仇虎问题的矛头则更多地指向了人与社会的关系问题。

第二节 "爱"与"仇"在仇虎歌剧教学中的体现

作为歌剧的男主人公,仇虎是串联起全剧戏剧线索的关键人物。《原野》的叙述主体视角也是仇虎的人物历史。在仇虎的审美因素中,由仇恨、爱情和悲剧命运构成的人物通过唱段得到了充分体现。音乐和戏剧如何塑造人物的爱与仇;在教学过程中,注意辩证地认识看待仇虎这个人物,并将提炼出的美学因素诉诸具体教学。首先,前文已经分析了仇虎的音乐特征。其次,要在此基础之上,深入了解戏剧中仇虎的人物性格。最后,充分了解每一具体唱段中具体的情感、情绪表达,以及音乐中对人物戏剧部分的塑造指向,帮助学生生动、全面地表现人物。

一、"仇虎"的表演教学分析

(一)仇虎的仇恨

主人公仇虎有悲怆的命运,有深重的仇恨,这一点从他的姓氏"仇"的设置上,就已经体现了一定的人物侧写。然而,一般学生都不曾有过类似于杀父之仇、淫亲之恨这样的经历,很难体会其中之情绪情感。但是仇恨的情感与愤怒的情绪是有正相关关系的,因此在教学中可以从另一个角度切入——他背负复仇的使命也是一种抱负,也可视为他的理想,这一理想的途径上最多使用的情绪便是愤怒。学生可以通过"愤怒"这个情绪上的"把手",初步地找到人物的感觉。

仇虎的"愤怒"主要被3个人物施加:焦阎王、大星和焦母。3个人物的时空性又有着明显的区别。焦阎王代表着他的剧前时间,歌剧以旁白的形式对焦阎王的迫害进行交代,换句话说,也正

是焦阎王的仇恨塑造了仇虎出场时的状态。仇虎背负着复仇的使命,是在塑造其复仇的前提下继续塑造人物的。此时,焦大星这一情敌的出现加剧了他的愤怒,加以焦阎王的死讯,使焦大星成为仇恨的转移对象,也实现了新的"仇恨"元素在戏剧中的诞生,两个不同时空的仇恨交织在一起,推动仇虎的行动及唱段。歌剧又通过描写仇虎复仇后所受到的痛苦、折磨和煎熬的心理过程,塑造出仇虎这个人物具有充满仇恨、又充满爱意的性格特色。根据笔者的教学经验,从结果上来看,仇虎这一人物形象被塑造出后,会有很多个同样性格的细微差别,但不论如何,仇虎人物关于仇恨的塑造通过不同形式的愤怒得到了较好的塑造。

(二)仇虎的野性

为了塑造仇虎这个充满仇恨但又充满爱意的人物形象,表现仇虎这个人物带着神秘、扭曲和异化的性格,这也是原话剧中赋予仇虎这个人物特有的艺术色彩,即带写实主义的表现主义色彩[①]。而这种扭曲的性格又与音乐中一些非调性音乐的元素结合,在旋律的合与离之间塑造出扭曲的声响。除此之外,歌剧中的舞美提示中荒蛮的原野景象也是塑造仇虎的重要部分——剧本中把环境氛围营造得富有浓郁的神秘色彩,给读者留下了深刻的印象:黑暗荒凉的土地、黑云灰暗的天空,焦枯粗糙的巨树形单影只地矗立在原野中,象征着险恶幽郁的环境,象征着声嘶力竭的抗争。教师可以在表演时用语言将这些环节逐一进行讲解,将人物、音乐及服装布景中带有野蛮色彩的元素提炼教授,帮助学生有更强烈的代入感。

巨树意象对野性的指向意义。对巨树一定篇幅的塑造已经为其赋予了戏剧意义,曹禺曾在文中将其比之为希腊神话中被缚的普罗米修斯,这种神话的隐喻从另一层面影射仇虎这个充满力量和野性的人物。类似的描述还有:"森林是神秘的,冲蓄蛰伏着原

① 详细论述见第二章第一节。

始的生命。""灰暗的天空中,乌云密布,形状狰狞恐怖,层层低压着地面。""在悲凉苍莽的原野上,一间与世隔绝的小屋,小屋附近是一条'直伸到天际'的铁轨。"在这一系列"黑色"的描述中,恐怖、压抑的意象完完全全展现于观众面前。例如,黑色的森林、黑色的夜幕以及黑色的坟墓,黑暗与死亡这些关键因素给人造成一定的不适感,然而歌剧中仇虎却在此环境中诞生,仿佛他就是原野的主宰,是原始野性的代名词。

最接近野性的部分是仇虎的出场形象部分——头发像乱麻,脸形奇丑无比,两眼冒着怒火,腿瘸背凸,筋肉暴突。身着一件破烂的蓝衣褂,下面围着既宽且大的黑皮带,一副凶神恶煞的样子,行走中镣铐的叮当作响与他的愤怒相得益彰,他仿佛被困的野兽,而被困的意象与象征普罗米修斯的巨树遥相呼应。教学中可以鼓励学生独自在黑暗的环境中感受体会仇虎的形象和内心,也可以鼓励学生带妆后对着镜子中的自己进行无实物表演,进行自我暗示从而进一步感受人物,走近人物内心。

(三)仇虎的心理扭曲

仇虎的心路历程曲折多变,而客观现实对他的影响也逼迫他走向死亡,亦是其酿成悲剧的巨大推动:

1. 新仇与旧怨的心理冲击

"人的本质不是单个人所固有的抽象物,在其现实性上,它是一切社会关系的总和。"[①]《马克思恩格斯选集》辩证地将人的本质与社会的关系进行论述,人个性的发展与社会环境的影响是不可分割的,在研究人性的同时一定要追溯周围社会环境的客观影响。孙汝婷等编著的《犯罪心理学》把人性以外对人性塑造产生影响的因素,总结出3个主要方向,其中"第一,与犯罪有关的社会问题:旧社会遗毒的影响;社会结构的不完善;领导者的官僚主义;社会

① 马克思,恩格斯.马克思恩格斯选集第1卷[M].中共中央马克思恩格斯列宁斯大林著作编译局编译.北京:人民出版社.2012:135.

上的不正之风;各种淫秽物品的影响等。"在序幕中,仇虎愤怒的呐喊:"阎王,我回来了,我又回来了……"这些呐喊都决绝地透露仇虎是带着满腔怒火回来报仇的。同时这一呐喊也为后面得知焦阎王不在人世后的迷茫、杀不杀焦大星的矛盾斗争埋下了伏笔。

在剧前历史中,焦家的杀父之仇与渎亲之恨已经让蒙冤入狱的仇虎产生了极大的心理阴暗面。当他回归后"一场空",他的仇恨——所谓"志向",也是前文所言他积怨多年的"愤怒"无处安放。加之新的夺妻之恨源于他曾经的好朋友,这些因素在他心里堆积得越来越多、负担也愈加沉重。新仇加以旧怨,仇恨占据了他的整个心灵,甚至可以说是处于一种疯狂的状态。而他要杀死的对象是焦大星这样的"好人",并且焦大星是他的结拜兄弟、童年好友,良知道德的一面与他的仇恨相互交织,使其进退两难,矛盾至极,产生了极大的心理扭曲,而这些因素也成为第四幕那些鬼神之梦的铺垫。

在第三幕与第四幕的合唱中,通过民族调性的使用以及仇虎曾经吟唱的鬼神小曲的再现表达仇虎的梦魇,也昭示着蒙昧时代人性的压抑和呐喊。在本章中,主要通过该段音乐的研究,分析仇虎的性格及仇虎扭曲的心理。爱与恨、生与死、自由与禁锢这些对立的关系在这个人物上都有清晰的体现。最终他选择自尽更是对人物心理刻画的完结。而在这些心理刻画的音乐中,我们同样可以看到仇虎淳朴的一面,他作为一个世世代代的农民,封建思想的遗毒对其影响深重。在那些象征着鬼神意象的民间小调中,也反映了封建迷信思想对其人物塑造产生的影响。

2. 封建思想的遗毒

开场场景以及仇虎的装束,塑造出压抑而恐怖的气氛,为整部歌剧定下了基调,指明了大方向。爱与死的主题在几个悲剧人物身上的体现是其中展现人类内心世界明暗关系的另一面。封建思想中鬼神的意象在焦母和仇虎的唱段和台词中表现得较多,在最后一幕的梦魇中体现了这些意象对塑造仇虎人物的重要作用。杀死大星之后,仇虎马上就深深陷入自悔自责的境地。大星不是仇虎的复仇对象,杀死大星不是真心所为,大星和小黑子都是无辜

的。仇虎体魄强健,有一种野性的自然力,这种力量仿佛可以解决多数问题。但是,通过一系列的事件,仇虎发现他无力可用,且内心无所依靠。他内心本来的良知与仇恨的斗争,世俗善恶在他身上的相悖使他无法找到任何渠道完成使命。因此,封建迷信成为他精神的重要寄托。曹禺始终认为剧中这幻境描写是不可少的,因为当时腐朽的封建社会制度让底层民众无法生活,"衙门八字开、有理无钱别进来"。处在社会底层的农民仇虎已经是叫天不应、叫地不灵,所以,就抱着求神求鬼的思想,寻求心理安慰,以幻觉来展示形象,描写仇虎和他全家人的苦难遭遇。

仇虎人物形象的悲剧色彩,一定程度上是对社会问题中封建传统和思想的否定,是歌剧《原野》思想命题的一个重要因素。

二、仇虎的主要唱段的演唱与教学

(一)歌剧中塑造仇虎的 3 种演唱旋律

歌剧《原野》中仇虎不同情绪和场景的音乐塑造特点清晰,尤其是旋律特征。教学中,通过对不同旋律表达内涵的挖掘,帮助学生深度了解人物内心,更好地通过演唱塑造人物。仇虎的演唱旋律特征比较明显,声乐旋律有 3 种表现形式。第一种旋律,如果作品本身具有特别明显的主题意识,人物的个性形象也特别的鲜明生动,那就要采取多变性和富有张力的旋律。第二种旋律,如果作品本身没有鲜明的主题,人物形象也没有什么特别之处,那歌剧的旋律就要根据剧情的情绪变化及歌词的语调来决定,那就要发挥演员的表演才能,演员在演唱过程中要根据具体的剧情氛围和人物情绪变化来决定旋律变化。第三种旋律,如果歌剧作品中的歌词优美感人,富有诗意,旋律也完美流畅,十分悦耳动听;再加上歌词与旋律结合得天衣无缝,缺一不可,那就必须采用作品本身具有巨大张力与表现力的音乐旋律,使观众获得艺术熏陶和美的享受。歌剧《原野》中的仇虎演唱的旋律就是这 3 种旋律的综合表达,它横跨和融合了 3 种类型的旋律,对 3 种旋律的审美因素认识,能够帮助学生更丰富地表现歌剧人物的戏剧之美。

仇虎的歌唱旋律。仇虎的《焦阎王,你怎么死了》是宣叙调与咏叹调的结合——宣叙调使人物的唱白更具有真实性,咏叹调音乐使人物的塑造更具音乐美感和抒情性。如在唱到"下大狱,一待就是八年"这一句时就是咏叙调。咏叙调是介于宣叙调和咏叹调之间的调性,其叙述性小于抒情性,但还没有完全达到抒情性的程度,所以这时旋律逐步走向激昂,音乐表现的意义也逐渐越出字面意义。紧接着就是咏叹调了,咏叹调开始,音乐的音调已表现出仇虎坚决复仇的个性。在咏叹调的高潮部分,两个并列乐句音调高昂,旋律充分表达了仇虎渴望复仇的豪情。

第二幕,在仇虎的咏叙调中和在仇虎和金子的二重唱中,作曲家金湘又按照第一种类型的旋律写出仇虎与金子的爱情主题,表达了仇虎柔情和诚挚的一面。第四幕仇虎和金子诀别前的二重唱,音色优美、柔和、连贯,音量富于弹性,又再现和发展了爱情主题。仇虎的在表现复仇过程中的旋律还使用了第二种类型。如在第三幕中,焦母与仇虎的对唱,仇虎唱的旋律是民歌风,虚词很多,旋律很动听,但缺乏感情和性格里的个性。

总之,歌剧《原野》中仇虎的歌唱旋律中 3 种类型的旋律都有,使剧中仇虎的音乐呈现出宣叙调风格、复仇时的豪情风格、与金子相爱时的柔情风格、与焦母对唱时带着民歌风的俏皮风格。

(二)仇虎的音乐形象塑造

1. 仇虎的性格特征

教学中塑造主人公仇虎,要教授学生抓住仇虎的内心状态——他内心始终充满着善与恶的矛盾冲突。仇虎心中充满着迷茫和惆怅,在内心深处展开了善与恶的激烈冲突,他的灵魂在挣扎,他杀死大星,良心将受到谴责。丑恶的封建社会制度把仇虎"逼"成一个"犯人"。仇虎刚从"地狱"里逃出来,长相就像一个"原野人",头发像乱麻,脸形奇丑无比,两眼冒着怒火,腿瘸背凸,筋肉暴突,一副凶神恶煞的样子。从外表上可以看出他心理出现严重的扭曲变异,也可以看出复仇怒火很旺盛。复仇导致他心理

失衡、心理扭曲、精神崩溃,致使其走向灭亡。仇虎终究逃脱不了悲剧命运的捉弄,在黑树林中,仇虎心理变态,体验到生命的幻灭感和悲剧感。仇虎被压抑的灵魂,以扭曲的形态表现出来了。

仇虎有阶级反抗精神却又无奈地去相信迷信,是一个具有愚昧迷信意识的"老实人"。但仇虎不是一个普通的农民,而是一个具有强烈反抗精神的农民,身上充满着野性的反抗力,还具有学会反抗的力量,这也是其他普通农民身上所不具备的品质。仇虎的出逃、复仇,直到最后的自杀死亡,就是一个人单打独斗,没有联合农民弟兄一起斗的结局,注定就是悲剧。

2. 仇虎的主要唱段的音乐分析及演唱艺术处理

(1) 咏叹调《焦阎王,你怎么死了》的演唱处理。《焦阎王,你怎么死了》,是仇虎从大牢逃出之后,听到白傻子说焦阎王已经死了的消息,因而演唱的一首咏叹调,也是全剧的第一首咏叹调。咏叹调通过几个简短的跳进动机进入,将仇虎心中的变化交代了出来。前轻后重的节奏型,突出了事情的突然和带来的冲击,在非主调性质下四度跳进的音程也抓住了观众的耳朵,连接他的唱段与傻子念白式的唱段(见谱4-1)。他的唱段也是以平稳加跳跃的方式进入的——第一句的旋律只有两个音,二者之间的音程关系不超过三度,是尾音是同音的回归;而第二剧"白来了"的重复既是文字文本的重复,又表示了他情绪的递进,与此同时音乐也发生了敏感的变化即一个七度的跳进。一般来说,歌剧咏叹调跳进多是五度、六度、八度等相对协和的音程关系,而此时他却唱的七度跳进,不协和的音程关系正是他心理特征的展现。仇虎积蓄8年的愤怒与仇恨突然间无从释放,内心的疑问与冲击在一个音程中就一笔带入。学生在演唱此段落时要注意音程之下的心理变化。演唱者演唱时要立足仇虎带着满腔怒火回来复仇却失去复仇对象的心理,向观众充分展示人物仇虎的音乐形象、刻画人物仇虎的性格特征。演唱者在演唱中要把控声音的音量和音色处理,充分把握人物的性格及情绪变化,要使整体音乐旋律起伏蜿蜒,使仇虎人物形象丰满而富有变化。在开始部分,演唱者的声音要处于男中音的

自然中低声区,节拍号为 4/4 拍,旋律速度是每分钟 66 拍,平缓舒展,音程进行跨度较小,音符之间的时值对比,要前短后长,音量控制为中弱"mp"。

【谱 4-1】

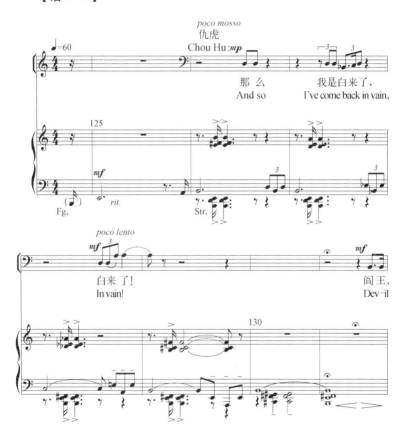

首先,一句"那么,我白来了,白来了"。当仇虎从白傻子处得知焦阎王已死去的消息时第一瞬间是茫然的,情绪通过心理活动逐渐激烈需要一个反应的时间。这个反应时间和变化都在作曲家的谱面给出了清晰的答案。所以,当演唱第一句时,应该以口语化且较轻的声音展示——他的台词信息可以明确表明,他的话语对

象是自己,此时是自言自语并非对白。此时的"poco lento"逐渐变慢的速度提示正是仇虎内心变化凝练的缩写。学生演唱时要注意,在同一个长音上做由弱到强的变化,将他内心的情绪推进到愤怒的状态当中。紧接着,力度变为"mf"的唱词中是反复的自白,他内心的迷茫、不解、无奈、愤怒都在这个重复的短语"你怎么不等我回来"中得到多层次的提炼与表达。而此时他愈加情绪化,愤怒的情绪使他无法自控。如果在戏剧中,人物的形体状态可能做出剧烈的反应:类似躁动、抽搐的状态都可以将其展示。此时的音乐恰好在速度上给予了回应,每分钟60拍的速度瞬间提升到66拍甚至更高。这时的演唱要做好技术准备,提示学生提前打开呼吸状态,将后咽壁以积极打哈欠的状态立起来。

作曲家在"你怎么不等我回来"这句唱词上,清晰标示演唱者要将声音放宽,特别在演唱"不"字的延长音时,不时透出一种"野性与悲凉"。由于该唱段的唱词,多次以"你怎么不等我回来?"的"提问"及"我仇虎回来了!"相交替的方式展开,演唱时,应该注重"语气化""吟诵感"的把握。这些都是对焦阎王所犯滔天罪行的血泪控诉。在渐强的行进中,将声音"柱状式"地拉宽,强化气息的保持与输送,声音的流动感要加强,表现人物在回忆中的描述、在回忆中控诉、内心巨大怨恨逐渐释放的这一过程(见谱4-2)。声区也逐渐由自然声区向高声区转换,紧凑的音乐旋律和内在的扩张动力引出旋律的大跳音程,使得呼吸紧促,这要求气息较好地保持,才能唱好这一段落。

随着仇虎对焦阎王罪行控诉的不断叠加,音乐经过一个短小的转折"我要挖地十丈"后,便开始进入全曲高潮部分。歌唱音色,由浅变深,由暗到明。特别在最后唱到"我仇虎回来了"的"虎"字时,随着旋律的不断攀升,情感巨浪一次又一次地掀起高潮,演唱声区由F—#F—G逐渐进入到男中音的高音区,并占据着较长时值,这需要男中音演唱者用"U"母音,在较长的时值中,充分发挥"关闭"技巧的作用,做到喉头稳定、声带拉紧,横膈膜保持扩张,充分打开口腔、鼻腔、咽腔,运用面罩共鸣,获得一种集中、高亢、具有

【谱4-2】

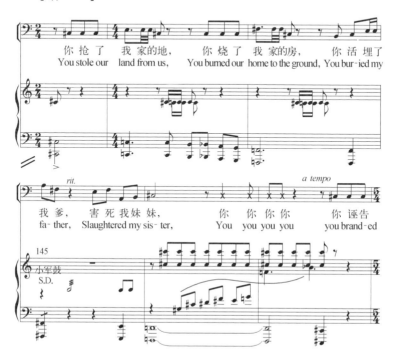

金属光泽的音色,才能反映仇虎的复仇之火不断高涨与内心世界的愤怒与狂躁(见谱4-3)。

【谱4-3】

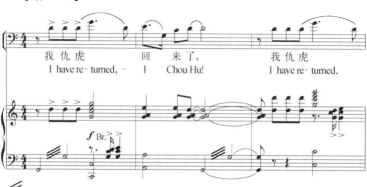

通过以上分析,从整部歌剧的角度来看,《焦阎王,你怎么死了》这首咏叹调既是全剧剧情展开的关键主线,又是人物仇虎这一"复仇形象"的重要展现。一方面强化了仇虎的复仇心态,塑造了仇虎的"复仇形象",另一方面向观众交代了焦家与仇虎家的血海深仇,主要人物复杂的内心矛盾与尖锐激烈的戏剧冲突得到了充分展示。随着剧情的不断深入,斗争不断激化,感情爆发也愈加炽烈,为后面剧情发展做了极好的铺垫。

(2)《你是我,我是你》的音乐分析及演唱处理。《你是我,我是你》体现了仇虎"追求真爱"的形象,是仇虎与金子两人表达真挚爱情的高潮部分,是全剧最为精彩的仇虎与金子的重唱。唱段《你是我,我是你》是仇虎与金子在即将生离死别的时刻唱的。仇虎杀死了大星,与金子一起逃出了焦家,已经逃到了一片黑树林里。在黑树林里他们两人迷了路,逃来逃去,就是逃不出黑树林。这时侦缉队从四面八方不断涌入黑树林,仇虎意识到两人不可能一起逃脱侦缉队的追捕,急中生智,决定把生的希望给金子,自己与侦缉队周旋,吸引侦缉队注意力,让侦缉队追捕他。在生命即将终结的最后一刻,仇虎嘱咐金子一定要把孩子生下来,要孩子长大了再为他报仇。就在这生死离别的关键时刻,仇虎与金子共同唱出了讴歌两人忠贞不渝的爱情主题《你是我,我是你》。这首重唱的最大特点,在于作曲家有意以农民仇虎执着"追求真爱"这一形象为代表,对时下中国平民阶层的精神世界进行艺术刻画,提炼出他们对

生活理想的追求热诚。贫苦的生活不代表精神层面的匮乏,对爱、自由和理想的追求是属于全人类的权利。在观众眼里,他们的爱没有《大红灯笼高高挂》里人物的那种阴暗心理,也没有《菊豆》中那种扭曲变态的人性。唱段充分表达出仇虎和金子两人虽然身世贫穷,命运不幸,却质朴率真。无论是爱还是恨,都是如此鲜活而引人入胜、感人至深、催人泪下、发人深省,因为,他们都有一颗热爱生活、追求幸福、追求真爱的心。

《你是我,我是你》是一首抒情性重唱曲,唱段的主题旋律极富歌唱性,充满了浪漫主义的诗情画意,抒发了强烈真挚的质朴爱情,从而形成全剧的感情高潮,并构成了戏剧冲突的另一面:追求真爱、幸福与甜美,却最终被封建势力所毁灭,最终被仇虎杀掉大星的恶行所淹没,旧仇未了又添新恨,真挚甜蜜的爱情与凶残无比的人间惨剧形成了强烈的对比与反衬。这就要求演唱者的演唱,在充分抒发人物仇虎"追求真爱"情感的同时,还应担负起刻画人物性格中善良、质朴、柔情的另一面,与仇虎的"复仇形象"产生对照,是人物性格及心理特征的外化形式。

唱段一开始,旋律处于男中音演唱最为顺畅舒服的自然中声区,节奏规整有序,音程跨度较小,大多数是五度内的跳进,音符时值长短比例较为均匀。作曲家首先将全剧的爱情主题,以 3/4 拍的节奏,每分钟 66 拍的速度,让人物仇虎深情舒缓地唱出,充分展现这一外表看似粗野冷漠,但内心深处追求真爱、执着坚定的"铁骨柔情"一面(见谱 4-4)。演唱者在演唱时候,声音处理应注重语气的"倾诉式"表达,音色要纯净而明亮,声音要宽厚而充满温情,气息要沉稳而连绵不绝,保证声音的流畅与灵巧,给人一种较为贴切自然的感觉,就好似两人在窃窃私语,符合东方民族语调习惯特点和东方艺术特点。

重唱部分中,仇虎声部与金子声部浑然交织成一体,从声音上充分体现了两人的缠绵蜜意,体现全剧的"你就是我,我就是你"的爱情主题,表达了两人忠贞不渝的伟大爱情。特别是在两人即将分离的最后一刻,当歌曲演唱到"生下他,他就是天。生下他,他就

【谱 4-4】

是地"时,两人将感情进行了发展和延续,将幸福和自由的理想延伸到了即将出生的孩子身上——文艺作品中,孩子的意象象征了希望和未来。孩子是两人忠贞爱情的甜蜜果实,流淌着两人血液的孩子也就成了金子与仇虎两人在封建社会里无法结合的最后抗争(见谱 4-5)。

【谱 4-5】

在演唱这一部分时,除了两人声音上的热情洋溢,激情高亢之外,两人速度上可做稍稍的"人性化"伸缩处理,这也是一种常用的

表达人物情感的手法。当然,这只是稍作伸缩处理,并不是演唱者可以随意修改其基本节奏框架,在"就"字的前两个小节,不能把节奏拉得过宽,而是要让声音在控制中积蓄力量,随着旋律与情感的上扬而形成冲击力,逐渐由渐弱转至渐强,最后获得辉煌灿烂的音响效果,类似手法在《梁祝》中也有出现——男主人公也是在封建势力的压迫下走投无路,女主人公以身殉情,在天公帮助下钻入梁山伯的墓穴中,两人最终双双化蝶成仙,在精神上获得了"合一"与爱情永恒。

三、仇虎悲剧性背后的"育人"意义

《原野》全剧酿造了仇虎的悲剧,他从一个善良的农民被逼成囚犯,继而复仇杀死了自己最好的朋友——善良且软弱的焦大星,最后坠入了命运的深渊走向黑暗。该人物的心路历程与威尔第歌剧《奥赛罗》有异曲同工之处,但本剧的悲剧性更具有可信性。奥赛罗只是由于多疑的性格轻信了雅戈谣言最终害死了戴斯德谟那。而仇虎是报仇心切,复仇的欲望将他推向深渊。与《奥赛罗》大方向趋同的是,仇虎的人物特性也是从善良逐渐走向邪恶。

教学中,学生通过文本的分析和教学提示体验仇虎悲剧性命运的同时要唤起其人性的思考。仇虎悲剧酿成的最主要原因便是他杀害了焦大星,他内心受到了自我的极大谴责和否定。学习演唱该人物时,不仅要通过音乐体验人物人性的各个层面,也要分析悲剧的缘由。仇虎悲剧命运的酿成从剧情的逻辑上是合理的。因此,从伦理的角度上反思人物的悲剧便具有现实意义。通过反思,教会学生如何在人性的矛盾中选择对的一方面,便是歌剧教学中潜在价值所在。反思人性的不足,感知音乐的悲剧美,使学生身心向更好的方向发展,如此的教育才可以达到"育人"的目的。

第三节　金子人物的反叛与音乐的"传统"

　　金子作为仇虎的情人、焦大星的妻子,是《原野》爱情与复仇主题中的重要线索,起到了戏剧冲突发展的重要作用。同时,金子人物的浪漫与泼辣正是女性的特征以及社会地位抗争的反映——她对爱情、自由的追求与客观环境的矛盾,铸成其反叛性格。而这种性格的音乐表现则是以中国民间音乐为主要塑造手法——金子的唱段中充满了民歌元素和古朴的中国传统旋律,这些因素代表着中华女性的传统之美。同时,在她的《天又黑了》等咏叹调中又有女子在现实社会的不满和反抗。这些美学因素的组合与对抗,需要体现在演唱教学中。对于学生而言,通过单纯地表演将人物塑造成具有审美的艺术形象具有一定难度,但是通过音乐文本会有相应的辅助信息提供。

一、金子的表演教学

(一) 淳朴的本质和妩媚泼辣的外表相互对应

　　艺术一定是基于现实而高于现实的,曹禺让金子出生于贫农家庭,之后又迫于种种无奈嫁入焦家。贫农阶级出生,自带天真烂漫的属性,曹禺让其本质是淳朴的。原生家庭就像一面镜子,如果这个人不以强烈的意志去改变,在日后的生活中会自然流露出端倪。因为家境不好,要在社会中生存下去,自然会生出些立足于社会的技能,眼看着自己有几分姿色,往往会死死抓着,狠狠利用。曹禺笔下的金子便充分利用她妩媚妖艳的外表来对待男人,施展魅力以达到最终目的。歌剧第二幕中,焦母发觉家中有异常情况时,金子就利用白傻子来当替罪羊,又抛媚眼又亲吻,使得白傻子

被这一轻佻举动迷了心智,唱起了歌,仇虎金子偷情的事实便被瞒天过海了。与仇虎出狱后的第一次见面,曹禺安排了金子上场:"讨厌,丑八怪,还不滚出来!"也立即显示了金子泼辣的性格,不是楚楚可怜的,也不是矫揉造作的,而是直接泼辣的。

(二)爱情至上的柔软内心和倔强叛逆的性格相呼应

金子是贫寒百姓出身,可以说是野地里生野地里长,将来是野地里死的人,具有自由的天性。但自嫁到焦家之后就失去了自由,焦大星的软弱让她失去对生活的信心,并且时常受到婆婆的欺压和凌辱,更加强化了她对自由的向往。金子演唱的《哦,天又黑了》就体现了她在焦家是多么的煎熬。天黑了,心里更黑,从早晨熬到天黑,从天黑熬到天明,永远过不完,表达她渴望变成一只小鸟,自由自在地在蓝天下飞翔,憧憬自由新生活。仇虎的归来,使她看到了自由幸福生活的希望,她唱起来《大麦呀,穗穗长》,抒发了她和仇虎青梅竹马的美好回忆。仇虎到达焦家后,两人激情似火、情意缠绵,金子感到原本苦痛不堪的生命突然鲜活了。当仇虎准备离开时,金子感到恐慌和不舍,就唱出《啊,我的虎子哥》,"野地里的鬼,十天的日子,胜过一世"这一系列意象和数字,将金子的情感逐层推进,而她的爱此时也化繁为简、化淡为浓,歌剧的爱情主题被渲染到最高点。这时候的金子又不同于那个喊着"讨厌,丑八怪,还不滚出来"的野蛮泼辣的金子,这时候金子的心是柔软的。爱情,这个她一直渴望和追求的东西,在此刻她得到了,她对仇虎炽热的爱胜过对自己生命的爱,这份炙热的爱情正印刻了她爱情至上的柔软内心。

贫农家庭出身的金子,必然缺乏大家闺秀的修养,就不难看出塑造角色时会给金子"滚出来""快滚到你那拜把子兄弟那儿找窝去"这样的词句,但同时也决定她喜欢自由无拘无束的生活。嫁入焦家并非自愿,加之大星又是那样懦弱无力之人,同时焦母又是那般蛮横古怪,就更加激起了她不满与叛逆的情绪。当仇虎归来并在焦家出现,就给予她极大的精神支撑。当两人偷情之事败露之

后,婆婆和大星的逼迫更加激起她的反抗精神。当仇虎从幕后站出来之后,她感到难以再继续承受时,反抗情绪达到了高潮点,终于爆发出来,当唱到念佛段落时,她在同一句台词、同一个音域用同一个速度进行反复,既还原了念佛时的真实状态又类似于诉说,金子念祖求佛,展现出她对婆婆的恨意,金子就这般毫无顾忌地进行面对面的抗争。另一段落仇虎与她逃出焦家,当被侦察队在黑树林里团团围住时,仇虎说:"人家看我是个强盗。"金子马上说:"我是个强盗婆,我生下儿子为你报仇。"当发现这个世俗的世界没有他们的容身之处时,金子便唱道:"虎子哥,我要走带上我,走得远远的。"面对爱情时金子是温柔的,可以毫不犹豫跟着爱人走,同时面对世俗的阻拦她也毫不犹豫地抗争,这就是她对黑暗社会的挑战,对自由幸福生活的呐喊。

(三)聪明善良的心智与疾恶如仇性格的对比

金子是一个心智成熟、聪明灵活的女人,有随机应变的能力,有妥善化解危机的能力。在焦母、大星、金子和仇虎包括黑子五人全部在场的时候,当焦母和仇虎在谈判时,焦母说出:仇虎你不要伤害我的儿子、孙子,可以带金子离开焦家。焦母的话一出口,金子就知道焦母的阴谋诡计,随即说出:等我们走了,你通知侦缉队抓我们,这样既害不到你家人,你也同时可以抓到两个人,这一场景中金子的机智和灵敏被描绘得栩栩如生。金子的聪慧机智在危急时刻更是被体现得淋漓尽致。如仇虎和金子正在亲热缠绵之际,常五爷突然敲门进屋。金子随机应变,用念经来遮掩事实。另一场景当仇虎要杀害大星,金子却用身体阻拦仇虎,仇虎这时怀疑金子对他的感情,金子立即唱出:"你怎么这样不懂人心,我人是你的人,心是你的心。"这就一下子打消了仇虎的疑虑,这也足以显示出金子的沉稳和机智。金子是善良的女人,她虽然不爱大星,也决意跟仇虎一起走,但不希望仇虎杀大星,因为大星是无辜的,她知道大星对自己也好,所以说明金子是善良的。金子《你们打我吧》这段独唱中,愤怒之情一览无遗。如果这时的教学关照到她的开

场曲,就会发现她在开场积压的愤怒会在这一时刻这一唱句中爆发,因此,要以饱满的声音唱出这一段落。同时,将对手人性恶的一面也暴露无遗,对于焦大星她虽没有爱,但是也有善良,而对于这个焦母她便恶狠狠地说"早晚阎王会把你带去",这无疑是咒焦母死去。特别是当唱到"南无阿弥陀佛"时,她在同一个音域用同一个速度进行反复,类似于诉说,金子念祖求佛,展现出她对婆婆的恨意,金子就毫无顾忌地进行面对面的抗争。曹禺笔下金子是聪明善良的,同时又是记恨如仇的。

艺术通常是激进的,绝大多数作品的意义都是为了让人类更自由,哪怕只是一点点。人生而自由,但入世的每一天,我们人类身上都被加上一层枷锁,曹禺的艺术也是想帮助我们解除灵魂的枷锁。歌剧《原野》中金子渴望自由,为了虎子打破世俗的枷锁,与社会传统伦理观念斗争反抗。金子多变的心理特征、睿智的语言、俊俏秀气的面庞,在波澜起伏的剧情中、在激烈的矛盾冲突中展现得淋漓尽致。

二、金子的主要唱段的演唱与教学

歌剧《原野》是由曹禺经典之作《原野》改编而成,其中女主角金子是全剧的焦点,她牵动剧情的发展①。在教学中,金子的演唱声部适合抒情女高音或民族女高音,她的音乐形象活泼、俏丽,这个人物有一腔火热的情、一颗强悍的心,她追求真爱、追求自由。这种充满激情和情绪的性格搭载丰满的音乐比较容易被学生掌握。金子满怀青春激情、风流野性,她的人物性格与歌剧《卡门》中女主角卡门有些相像——两个女性人物都崇尚自由,是自由的化身。她们之间的不同,是金子对仇虎专一而热烈的爱是自始至终的,而卡门却是善变的。

金湘运用中西传统与现代作曲技法,使金子的音乐唱腔更加

① 张文敏.民族歌剧《原野》的悲剧性创作艺术探因[J].戏剧文学,2008(8):94-97.

完美、技巧更加娴熟,也使金子的形象更加鲜明、剧情更加扣人心弦。金子有"火炽的热情,一颗强悍的心",她内心所有的悲苦、欢笑与反抗等心理活动都一一体现在她的唱段中。金子的人物与音乐都非常饱满而富有张力,对金子这个人物的学习和演绎,将对学生在歌剧总体能力上的提升有巨大帮助。

(一)金子的音乐形象特征

1. 金子"自由"的音乐形象

纵观全剧,金子的音乐塑造出来的音乐形象会给人一种积极向上、充满活力的野性美,她的野性美主要体现她对自由的向往。雨果说"自由只有通过友爱才会保全",如果说歌剧试图以"爱"的名义来换取金子的"自由",最后却徒劳无功,这种苍凉无力感塑造的艺术深化了人物悲剧的美感。歌剧《原野》的音乐与文学、戏剧、美术、表演等因素的融合恰当适宜,不同艺术门类的融合所塑造的人物,以极高的冲击力冲击着人们的审美体验,这种由她渴望自由的呐喊而造成的悲剧性是人物的戏剧主线,也是教学中需要死死抓住的审美方向。

她的个人内心独白在《哦,天又黑了》中交代得淋漓尽致。当其他两名角色离开,夜幕降临与刚刚结束的喧闹场景重叠,音乐以平稳安静的路线进入,金子的"进门"以中速的、轻柔的"哦"开启,这既是女主人公女性柔情的展现又是压抑情绪的出口,天的"黑"与她内心的"暗"相互对应,而她用暗来宣告内心的压抑等级。此处的精妙在于,她把自己的命运比作黑夜的想法并未结束——长的夜唱剧在高音处以华彩方式缥缈推进。高音的持续盘旋为下一句小鸟的意象作了衔接铺垫。当"渴望自由鸟"的乐句来临时,心里的渴望开始燃烧带来了逐渐加快的音乐速度,创作手法运用了跳音,节拍从7/4变成8/4,此时,金子渴望"自由"的内心话语出现了。在焦家母子逼问她并怀疑其忠诚的场景中,她对自己并不爱的丈夫大星唱起了《人就活一回》,她表白了自己真正的爱情观念,将她对"自由"的向往推到了更高点。教学时可以提示学生,此刻

的话语不仅仅是金子的独白,也是那个时代女性的理想,亦是整个民族渴望挣脱压抑的牢笼的理想。金子的艺术音乐形象所塑造的歌剧人物并非婆婆封建观念中的不道德,反之,她美得高贵、美得勇敢,美得让人同情和怜悯。

2. 金子人物形象的"悲情美"

如前文言,歌剧《原野》中金子的音乐形象集自由性、悲剧性为一体,两者互相对抗又相互依存。两者的关系在戏剧中的对抗与转换,使故事情节更丰富、使音乐戏剧性更强烈。学生在演唱过程中可以体会那个时代人们的生活状态、情感状态、心理状态,通过整部剧目的学习与演唱,与在那个封建落后的时代里的人物感同身受。《哦,天又黑了》《人就活一回》是她对自由向往的直观写照,与最后流亡的悲剧命运形成了鲜明的对照。

金子处在社会的最底层,嫁到地主家庭,门不当户不对,丈夫懦弱无血性,婆媳关系紧张。金子渴望幸福自由的新生活,渴望与充满活力的仇虎在一起享受真爱的生活,但她又无能为力,成天过着压抑孤寂的生活,这种生活是不幸的,是悲剧性的,所以金子是旧时代不幸女性的典型代表。仇虎回来后给她带来了精神上的力量,也给她带来了爱情的希望。故事发展到最后,金子已经失去了丈夫、已经失去了儿子,即将失去自己最爱的仇虎,所以金子的生比仇虎的死更加难,还有更多的不可预见的悲剧,但这样的悲剧性更能突出人物形象的高尚,特别折射出万恶之源的封建社会制度必须破除的结论。

(二)三首咏叹调的演唱与教学分析

1.《哦,天又黑了》

《哦,天又黑了》是金子在全剧中的第一首咏叹调,速度较慢。咏叹调节奏变化较多,对学生的音乐素养水平提出了较高的要求,3/4拍进入,女主唱的第一句部分开口变5/4拍,第二句又突变4/4拍,她的个人内心独白在《哦,天又黑了》中交代得淋漓尽致。当其他两名角色离开,夜幕降临与刚刚结束的喧闹场景重叠。音乐以

平稳安静的路线进入,金子的"进门"以中速的、轻柔的"哦"开启,这既是女主人公女性柔情的展现又是压抑情绪的出口,天的"黑"与她内心的"暗"相互对应,而她用暗来宣告内心的压抑等级。此处的精妙在于,她把自己的命运比作黑暗的想法并未结束——长的夜唱剧在高音处以华彩方式缥缈推进。高音的持续盘旋为下一句小鸟的意象做了衔接铺垫。当"渴望自由鸟"的乐句来临时,心里的渴望开始燃烧并带来逐渐加快的音乐速度,创作手法上运用了跳音,节拍从 7/4 变成 8/4,此时,金子渴望"自由"的内心话语出现了(见谱 4-6)。

【谱 4-6】

到"云高高,天蓝蓝"时,表示她开始幻想未来自由,将天空与自己的命运再次融合。与前句的"黑夜"不同的是,虽然都在比较

高的旋律音区演唱,但是旋律并未盘旋,而是采用相对平稳的旋律线条且中弱的演唱力度来展现内心渴望幸福带来的安逸与美好。小鸟的进入使理想的画面更为生动,短促的节拍如同翅膀在空中欢快地拍打。当下一句在演唱时,因为是抱怨性质的回顾又是情绪的转换,她的演唱需要在呼吸上做一个明显的段落感。然后,以夸张的语气从柔软的声音过渡到"阴沉沉的脸"伴随着三连音和颤音的表达,要唱出对现实生活的恐惧(见谱4-7)。"什么时候能如了我的心愿",在速度上慢,由十六分音符渐慢到八分音符再渐慢到二分音符,语气从强到弱、从快到慢,表达出金子内心的挣扎期望。

【谱4-7】

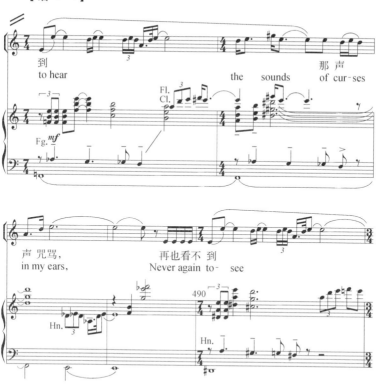

（1）与人物情感连接。首先,学生要认识到"金子"是个有灵

魂的立体角色——她聪明而充满智慧、善良而充满浪漫、执着而充满野性;在封建社会制度和伦理道德的约束下,勇敢追求自己喜爱的生活,敢爱敢恨,有追求又有个性,让人过目不忘。时代却造就了她的不幸,她违心地嫁到了焦家,不甘心在焦家煎熬一辈子,渴望努力挣脱牢笼去飞翔。但她依旧逃脱不了悲剧的归宿,与仇虎相处短短10天,她孤寂的心被仇虎"激活",在"人只活一回"的思想支配下,决意离开焦家和仇虎"一起走"。可惜,她和仇虎一起逃出了焦家,却逃不出黑压压的一片森林,寓意逃不了黑暗的封建社会。仇虎自杀身亡,金子虽生犹死,金子的心跟着仇虎一起在黑暗的封建社会制度中死去。

这首选段给人感觉金子的心情是糟糕的,处于压抑、无奈的状态。所以,要演唱好这首咏叹调就必须要把握住金子内心的两种心情,一是婆媳关系紧张、受到焦母欺侮、大星又不能为她主张权利而感到压抑痛苦的心态;二是金子渴望自由快乐的生活和甜蜜爱情的心态。演唱者要以情带声,以声传情,以真情感染观众。这首咏叹调出现在第一幕的最后,暗示着这是黎明之前的黑暗,哪里有压迫,哪里就有反抗,在每个人的心里即将爆发走向白日的烈焰,绽放出希望之花。

(2)把握人物情绪变化。学生对声音的控制与处理要有充分的表现力,在艺术处理上既要把握人物性格及情绪变化,也要把握好声音音色与力度变化的分寸,只有这样,演唱者才能很好地用歌唱来刻画剧中人物的艺术形象。所以,演唱这首作品就要生动、形象地塑造金子渴望自由幸福的内心世界。虽然说这部歌剧为民族歌剧,但是在演唱上需要演员多用美声唱法,才能发出戏剧性的声音,才能表现出震撼心灵的情绪。《哦,天又黑了》这个唱段演唱难度很大,要想完美地演绎好,演唱者就必须要把握人物性格及情绪变化,并具有精湛的演唱技术技巧。演唱时要控制好呼吸,保持气息稳定,演唱出半声控制的音。同时要求演唱者把握好金子的人物性格特点、心理活动及情绪变化,艺术处理要把握好分寸,要能准确表现出人物的性格和思想情绪变化。如第一句"哦,天又黑

了"中第一个"哦"字,要弱声进入;"漫漫的夜啊"要弱声进入,声音要由弱到强;"闷得像坟墓一样"中"闷"字要重唱;"多想有那么一天,太阳亮得耀眼"的"亮"字要加重,以突出对美好未来的期盼;"云高高,天蓝蓝"演唱者要面带微笑、有略带激动的情绪,声音要有张力;"我变成一只小鸟……落在树尖"这时要用清亮的音色、轻巧的咬字来表达金子愉悦的心情;"又要去守着孤灯……我金子总有变成飞鸟的一天"声音要铿锵有力,情绪要急促,音色融合要有张力。结尾处,需要控制好气息,音色融合柔美,以弱小声音收声,让观众意犹未尽。

金子唱段《哦,天又黑了》是歌剧《原野》中的经典唱段,学生学习该歌剧唱段不仅是要把它唱出来,还要了解这部歌剧创作背景、当时的社会状态,要了解全剧的故事情节,要了解主人公的性格特点,要深入分析剧中人物的内心世界,这样演唱起来才有感触、才有体悟,才能体现出歌剧唱段的歌唱魅力。

2.《啊,我的虎子哥》

这首咏叹调是金子对仇虎的爱情告白,也是整部歌剧中最为精彩的片段之一。在一段争吵过后,当仇虎即将离去的一刻,金子的爱情突然以浓烈的方式表达了出来。歌剧进行到此时,最具有爱情色彩的音乐伴随着金子的呼唤迸发了出来——与仇虎相伴的短暂岁月是她嫁入焦家以来最快乐的时光,仇虎是她生活的希望之光、自由之光。仇虎是金子生命的寄托,虽然她生活在失去自由、没有地位的焦家,生活在社会黑暗势力压迫之下,但是此刻对于她来说已经算不了什么了,她要不顾一切地爱。这首爱的表白把整部歌剧情绪推向高潮,人物情感爆发也达到最为激烈的时刻。因此演唱时,一定要注意人物情感的爆发,准确把握金子内心细腻的情感,反复推敲金子的心理矛盾变化,运用娴熟的歌唱技巧,加上在舞台上的肢体动作、眼神和面部表情等具有感染力的舞台表演,把金子这个人物形象表现得淋漓尽致。

咏叹调《啊,我的虎子哥》是女主人公金子的唱段,表达了金子与仇虎10天甜蜜生活的真挚情感,表达了金子又"活"了的愉快心

情和对爱情的渴望。咏叹调《啊,我的虎子哥》音乐旋律舒展优美,音乐形象楚楚动人。音乐结构为变化再现的单二部曲式。音乐调性为明朗的降 G 大调,音乐风格为乐句宽广悠长,旋律上下跳跃,音乐情绪逐渐升级,如奔腾的江水,一浪高过一浪,体现了金子"人性的复苏、爱情的幸福、朴素的憧憬"的情感。此曲的结构为:前奏+A+B+结尾,前奏短小简洁,不到两小节,是属和声到主和声的进行。此曲速度为小行板,调性为降 G 大调,节奏为四四拍。A(2-17)段的旋律在第二小节的第四拍(弱起)进入,由降 g2 开始级进下行,速度较慢。第一个"啊"字就落在了高音降 G 上,两拍半的长度,是金子对仇虎深情的呼唤。"这十天的日子"这一句的音调比较平稳,使用了三连音的节奏,之后四分音符的休止,其中充满了长久等待的煎熬。"胜过一世"这半句在"胜"字上做了七度大跳,如此的跨度意在强调 10 天日子的长久,内心的思念是无法言语的。"我又活了"这一句在音乐情绪上有了转折,以降 b2 音开始并做自由延长,并且是以强音开始,寓意"活"得充满生机活力,"活"得充满幸福希望。到了这里,情绪激昂,达到高潮,这也是这首咏叹调的高潮,着重突出金子与仇虎相见使自己又活起来的激情。曲调的变化和强弱的对比表现出两人久别重逢的喜悦之情。最后,该段曲调落于降 G 大调的主和声,乐曲开始进入另一种心情境界,即 B 段。

 B 段的音乐节奏紧凑而富有动感,在大调的主音上结束,使这一乐句产生终止感、收束感,强烈表现了金子对未来幸福生活的无限渴望,也表达了一位觉醒的时代女性对世俗抗争的勇气和决心。在和声的配置上使用了同主音大小调的下属和弦交替处理,即"黑夜变得是那么短"这一小节使用的是降 G 大调的Ⅳ级,"醒来"处的和声用的是降 g 小调的Ⅳ级,形成了明与暗的色彩对比,情绪也变得比较柔和抒情。

 《啊,我的虎子哥》这首歌音乐缠绵柔美、甜蜜轻盈,旋律起伏大,隐藏着金子的勇敢和叛逆,富于戏剧性。金子内心矛盾,心情复杂、情感多变。演员在演唱时用声要富有变化,切忌单一,特别

是在刻画喜悦心情和激烈抗争情绪时,声音要有强弱对比变化,声音反差应该较大。

（1）演唱时的情感表达。歌曲情感表达的艺术处理主要是通过力度对比突出人物感情。戏剧素材来源于生活,生活中处处充满着矛盾,此咏叹调出现在全剧的第二幕,是金子在与仇虎重逢后唱出的,她无视女性的名节,也不顾封建伦理道德,大胆地表示对仇虎的爱,这首歌深刻表现了金子大胆和泼辣的性格及其坚贞执着的爱情追求,这首咏叹调将整部歌剧逐渐推向了高潮。

这首咏叹调是全剧的爱情主题,也是最后一幕中两人生死离别前的先奏。首先要注意唱出金子那泼辣张扬的性格,也要唱出金子那纯真执着的爱情观。演唱者在声音的运用和字的处理上唱出金子热烈的情感和泼辣的性格,不能演唱得过于平淡与温和、柔弱,也不能和《哦,天又黑了》《你们打我吧》同样处理。这首《啊!我的虎子哥》中,金子形象具有热烈的情感和泼辣的性格,有对仇虎的狂热的爱和敢爱敢恨的表现。另外"泼辣"的性格不应被刻意忽视,金子个人的性格和形象中,"坚定"就是金子对仇虎爱情的坚定。因此,演唱者要唱出金子对爱情的坚定,唱出她对仇虎发自内心的纯真感情。演唱者在演唱时要对仇虎这个人物在金子心目中的定位,要对金子这个人物敢爱敢恨、大胆表现的内心情感理解透彻。

（2）演唱节奏的变化。对声乐作品进行艺术处理的同时,节奏对于音乐的走向也起到一定的作用,是绝对不能忽视的一个重要元素。在此首咏叹调的美育教学中,节奏处理应该注意:细心唱好弱起拍。在该咏叹调中,乐句开始于弱起小节,一张嘴就是开口音"啊",如果掌握不好可能使演唱者感到困难。唱好弱起拍重点要唱出节奏的律动感。在该曲有多处使用弱起音,例如"这十天的日子"中的"这",这个音要起得非常轻柔,富有流动感,有请进来流出去的感觉,这些音都在传统节奏型非重音的位置,一方面表现了她心里的不安全感;另一方面也宣告了她内心的激动心境。它对音乐的情感表达和情绪宣泄非常重要,是一种静止的美,它和乐音

互相组合,使它有着同样的价值和意义,我们在歌唱时绝不能忽略它的存在。休止符是音符中的一种,它不是用歌声来表达的,而是用心去感悟的。对女高音咏叹调《啊!我的虎子哥》中的休止符进行艺术处理时,休止符在不同地方有着不同的意义。如,在该曲的第一句中的第一个音"啊"前面出现了休止符,这个休止符把歌曲的情绪推向最高潮,是一种无法用言语表达的极致,表达了女主人公金子对心中挚爱的虎子哥的深情呼唤,所以在演唱时不要认为前面休止了就什么都没有了,一直等到音出来直接唱,这是不正确的。我们应该让感情在休止中酝酿,使自己在几拍休止中很快地投入到金子的角色当中去。"醒来心里阵阵欢喜,这一切啊,都是因为有了你。"休止用在这句话中,是模仿感叹语气的手法。

(3)演唱人物的情感。首先要注意唱出金子那泼辣张扬的性格,也要唱出金子那纯真执着的爱情观。演唱者在声音的运用和字的处理上唱出金子热烈的情感和泼辣的性格,不能演唱得过于平淡温和或柔弱,也不能和《哦,天又黑了》《你们打我吧》一样来处理。

《啊!我的虎子哥》中第一句"啊!我的虎子哥",仅一个"啊"字就饱含了金子对仇虎真挚的爱、对爱情失而复得的惊喜,却也传递出她怕这失而复得之爱转瞬即逝的恐惧心理。特定情境中弱声处理能带给听众强烈的共鸣与感官感受,作曲家将这一声"啊"字设定为"p",也正是贴切地表达了金子发自内心的感叹与呼唤。演唱这一句时,应采用弱声高位置这一技术手段,这需要演唱者强大的气息控制能力,从起始音便是高位置,声音落入头腔鼻咽腔位置,由弱至强,一步到位、干净利落。不论音量的强弱,需要告知演唱者,歌词必须明晰干净。"我"字要传达得轻盈,随后的"虎"字与"我"相比要稍强化些,而"虎子哥"是金子从内心表达的对虎子哥的爱,因此一定要用略带撒娇害羞的语气、运用清亮温柔的音色来演唱。"哥"字在音量控制上要比"虎"字稍弱,时值占四拍,突出表现金子对虎子哥的依恋,唱出亲昵感。在唱"你"时,气息控制好,为高音做准备,后面着重突出"鬼"字(见谱4-8)。在唱"我又活

了"这一句时,句中的"我"是全曲中的最高音,力度为强,并加上自由延长记号,演唱时要表现出舒畅的心情,同时,演唱者还要注意把感情与节奏结合起来,尽情释放出金子对爱的渴望以及她追求爱的决心。此时的强音与之前的弱音形成鲜明的对比,这是金子感情的爆发,以突出金子与仇虎重逢10天后,精神上真正的脱胎换骨。演唱者演唱时应保持充足流畅的气息,以"f"的力度保持足够的时值,连续的三个"活了",从词上理解感情应是层层递进的,因此在力度处理上,也应是层层递进的(见谱4-9)。

【谱4-8】

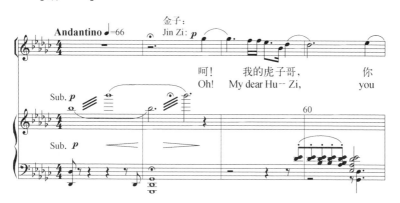

【谱4-9】

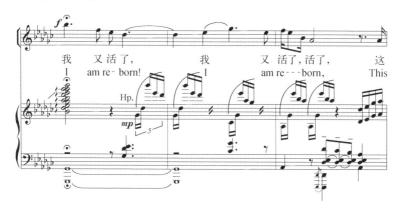

在歌曲的 B 段,"黑夜变得是那么短,醒来心里阵阵欢喜",金子开始回忆这几天的生活,音乐变得抒情缓慢,轻柔甜美,把金子甜美、温柔的一面展现出来,所以作曲家将这句设为弱力度演唱。"黑夜"用弱声来唱,能达到"留白"的效果,给人以无限的遐想,唱出悲喜交加的复杂心情。演唱到"这一切……亲人啊"这一个唱句时,"一切""都""你"三处四个字都做重音处理。"有了"的第一个字要用下滑音以加强语气。由于"亲"字音域是从降 e2 跳进到降 b2,演唱时要处理好这个闭口音,做到声音不挤、不冒。在"我的亲人啊"这一句的"亲"字上,音量要逐渐增强,唱出金子把仇虎当作自己的亲人来呼喊的感觉。"我哪能不疼,哪能不爱",但在延长处理时,语气又进一步加强,所采用的强弱力度有所不同,"哪"字重音处理,力度达到强。最后一句"哪能丢了你"中,"哪能"力度应控制在强音上,要唱得真诚而饱满。"丢了你"是一个由弱渐强的过程,是一种情绪的宣泄。"丢了"这两个音节,应该弱唱,到了"你"再做渐强处理,直至结束,体现金子暗自喜悦的主题风格(见谱 4-10)。

3.《你们打我吧》

《你们打我吧》这首咏叹调是在第二幕的尾声演唱的,是金子与各人物之间的矛盾关系全部被挑明,金子与焦家母子的矛盾彻底爆发的独唱场景,更是女主角对自由渴望的最大呐喊,是她剧中

【谱 4-10】

第四章　歌剧《原野》人物形象的美育教学分析

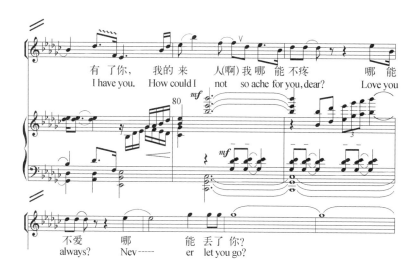

对自由的渴望的最高点表达。金子与仇虎正在甜蜜爱河中沐浴时,瞎眼的焦母闯了进来,仇虎不得已只能躲在金子房间,焦母踹到了金子,金子既害怕又委屈地哭了。这时,大星正好回来看见了这一幕,就想哄金子时,焦母继续以攻击性的话语向金子施压,同时呵斥儿子以使其实行"家法"——暴力鞭挞她。大星在焦母的逼迫下,违心地用父亲的鞭子抽打金子,并命令金子"你给我跪下"。金子跪下了,但金子的反抗情绪一下子爆发了,唱起了《你们打我吧》,金子承认了自己所做的一切,表示"我宁愿到地狱去度过那日日夜夜岁岁年年",表现出誓死反抗、坚决离开焦家的决心。

《你们打我吧》是表现金子愤恨与抗争的唱段。高潮迭起,情绪一浪高过一浪,金子的爱恨情仇得到了彻底释放,使音乐表现出强烈的冲突性。金子表面上是跪下了,等着挨打,实际上是"站着在抗争",是金子与焦家彻底决裂的表现,是金子为追求真爱而勇敢抗争的表现,更深地反映了金子与黑暗的封建社会、吃人的地主阶级抗争的坚定信念。这首咏叹调不仅使金子的形象最终得以完美塑造,还极大地把全剧推向高潮,增强了全剧的戏剧性。

(1) 演唱情绪。

这首咏叹调与《哦,天又黑了》《啊！我的虎子哥》相比较,戏剧色彩浓厚,抒情色彩转淡,这是对金子命运与理想的写照,是金子这个人物形象在剧中树立的重要段落,音乐旋律动人且具有戏剧性意义。《你们打我吧》是戏剧最紧张激烈时金子愤怒的音乐表达,此时戏剧时间与音乐时间同步,高亢快速的旋律将人物的愤怒极致地表达了出来。这段咏叹调的音乐本身充满内在结构张力和对比因素,具有强烈的音乐冲突性,使歌剧的戏剧性得到了加强。

(2) 音乐表情与细节处理。

咏叹调《你们打我吧》,作曲家特别标记出"激动、稍自由"的表情术语：金子渴望和仇虎在一起,又怕被焦母发现,但果真就是被发现了,再也无法抵赖的心情；更要联系此后：既然被发现了,金子就豁出去了,大胆表白,要坚决离开焦家和仇虎一起走的决心。只有这样才能把这段演唱好,才能把金子和大星的人物形象塑造好。演唱者在演唱这段咏叹调时,要准确把握金子此时的情绪,情绪一定要激动,声音一定要有爆发力,咬字一定要铿锵有力,旋律要做到"口语化"。对"做、偷、养、打"这几个字做了附点标记,要求演唱者在演唱时注意几个字的辅音,要短而强,乐句的进行以跳跃的演唱韵律不断推进。以此,观众才能感受到人物的心境,与人物共命运。

此段落是金子第一次声泪俱下的血泪控诉,这段音乐离调色彩明显,音量控制为没有限定速度和节奏型,伴奏速度完全随演唱速度。所以演唱者要充分了解故事背景、把握剧中人物关系,要深刻体悟金子的深重悲苦,要准确把握金子的人物性格与形象,才会准确理解唱词的深刻含义和情感表达。教师在这个段落可以不要求学生有音色上的修饰,应该鼓励学生以近似咒骂的状态发出声音甚至带有沙哑的哭泣声,这样不但能更接近人物,演唱气息也能放置得更沉。尤其在几个具有重要咒骂性质的关键字上,例如"坟"字、"她、她、她"字的演唱,就要表现出当时金子面对焦母无法用语言来形容的狠毒,气愤得只能用连续的"她、她、她"来表示金

子对焦母的深仇大恨。

下一句的表达是金子对大星的抱怨,此时曲调已经转到 E 大调,也是金子表明心声的时候,所以演唱者在演唱这一句时要表现出勇敢刚烈的性格和坚决离开焦家的态度。演唱"我宁愿到"这四个字时,要求用 f 力度,"到"字把力度推到高潮,表达出金子坚决的态度。"地狱"二字要用弱声处理。当唱到"你们打吧!打吧!打死我吧!"时,这一句金子抱着豁出去的心态,打死算了,死了比活在焦家还好一些。

第四节 "反面人物"焦母的"人性丑"与"音乐美"

传统语境中,焦母是剧中典型的"反面角色",是一个通俗意义上的"恶人"——她作为婆婆,当面欺压、背后诅咒自己的儿媳妇;作为所谓的"干妈",她和丈夫勾结害死了仇虎一家。这两个主要戏剧行动的方向可以判定人物的主要特性。焦母的人物台词比较多,唱段较少。因此,塑造一个活生生、立得住的焦母对多数学生来说是一个挑战。在戏剧部分,其一,学生要注意两个关键性问题,表演就会有一定的启发:一是焦母为什么"恶",二是她如何表现"恶";其二,学生要丰满这个人物的明与暗,即善与恶——她善的一面表现在"母爱"这一面,而恶的一面表现在对他人的欺压上。

一、焦母的表演教学

(一) 焦母的人性"恶"及成因

1. 焦母"恶"的客观因素

从背景透露的信息中可以得知焦母与焦阎王的生活相对富庶,而这个"富庶"也只是相对的。诸多不安定因素影响着她的生活,战乱、赋税与剥削时时存在,尽管她所在的家庭属于地主阶级,但她的家庭也是传统语境中"大鱼吃小鱼"中的一环。封建社会中存在的问题有理由让焦阎王一家感到生活的压力时时存在,处在封闭的环境中会使他们对未知产生焦虑、甚至是恐惧。当她无法理解,或者无法解决生活中存在的现象和问题时,便依赖于封建迷信的思想作为精神依托。因此,在焦母的表演中,例如《黑色摇篮曲》中出现的求神片段就相对合理。同时,在中国几千年的文化语境中,佛教与道教一直占据着重要位置。当我们认识到封建思想

对焦母的影响时,回过头看焦母的"恶"的成因就会有一个新的线索,就是她的无知与恐惧。

2. 焦母"恶"的主观因素

一方面,当人的欲望无法得到满足,而且客观环境无法改变时,有些人就会在固定的环境中求变。这时,侵犯他人的权力和利益就是重要手段。仇虎的家庭曾经比较富裕,因为焦阎王的巧取豪夺而败落。但是,焦母是否作为焦阎王变"坏"的动力之一,在剧中是没有表述的。而这一部分需要学生自己构建人物历史,笔者认为,只要是在合理而顺畅且不影响剧本中其他人物已知关系的情况下,学生就可以把焦母设置成为类似麦克白夫人的人物。更为保险的做法是,焦母作为封建家庭中的女性,在男性主导的社会中少有话语权,因此,焦母支持丈夫的恶行,但怂恿丈夫作恶的可能性较低。焦阎王死去后,焦母作为家中的长者,维护丈夫的尊严,保护子孙的安宁成为她的重要任务。仇虎的出现破坏了她的愿望,因此,她必须想方设法击退仇虎。

另一方面,封建社会下尤其是在广大的中国农村,男子是主要的劳动力,重男轻女的思想也一直存在。她的儿子焦大星与金子一直无子嗣是她诟病金子的重要线索。金子性格泼辣,在她和大星的夫妻关系中她是强势一方。因此,焦母无奈儿子的软弱同时也痛恨金子的强势。另外,她骂金子是狐狸精并诅咒金子,应该知道金子曾经和仇虎青梅竹马的恋情。当仇虎从狱中回来时,激化了焦母和金子的矛盾。

(二)焦母的人性"善"

"善"与"恶"是一对相对的概念,两者不可能孤立地存在。任何人身上的"恶"都会受到一定客观条件的制约,焦母就是一个鲜明的例子。作为仇虎的仇人、金子的婆婆,她毒辣且阴险。但焦母又是一位母亲,她的善给了她的儿子焦大星及孙子小黑子,大星的善良与软弱成为她保护家庭、对抗"外敌"的一个重要因素。同时也实现了她人物色彩中善恶的合理性,明暗的泾渭分明。在她的

唱段中那些求神的部分,她从未提及自己,都是求神庇佑儿孙的歌唱(见谱4-11)。

【谱4-11】

在焦母"恶"的论述中,本书中所谈及的社会问题成为推动她侵犯他人利益的动力之一。从另一个角度看,她对仇虎的仇视、侵害并非其本意,即她人性中有"善"的成分在制约着"恶"的那一部分。从第三幕焦母与仇虎的对话与对唱中可以看出,焦母意在警示而非迫害。焦母所有的举动的前提也是因为仇虎闯入了她的家庭,仇虎的仇恨会影响到她子孙的安危。对于焦母来说,她的人生价值集中体现在作为母亲和祖母的责任上。所以,当一个表演者尤其是学生接到这个角色后,最好从一个母亲的人物设定入手,而

非从她"坏人"的标签入手。表演只有从一个母亲的视角才会更清楚地看到她为何而"恶",她的情感和情绪的来源追溯会更加清晰而明确,表演才会更加贴切而可信。

(三) 道具对造型的重要作用

在对焦母人物塑造的众多元素中,道具起到了关键作用。剧中她的主要道具有3件:拐杖、巫蛊小人和小黑子。它们虽是"死"的,但是在戏剧中为人物的塑造提供了更生动鲜活的表演空间,在戏剧的视域中成为鲜活的表演辅助元素。

整部歌剧中,焦母很大程度上承担"反面角色"的功能,然而只通过焦母对善恶的动态表述是难以担负起厚重戏剧的审美功能的。所以,对"黑暗"这个带着恐怖色彩意象的使用,成为戏剧成功之榫卯。拐杖、巫蛊和小黑子都在一定程度上指向了"黑暗"一面:拐杖,拐杖首先是焦母老年化的象征性物品,更重要的是,拐杖是一个盲人的必需用品。从焦母的眼盲和身体残缺这一部分,可以引申其内心的黑暗与残缺。另一方面,拐杖又是她打人的武器,在与仇虎、与金子的片段中,她以此为武器对他人进行攻击。

巫蛊在中国文化中已存在数千年的历史,在《史记》中就有载汉武帝时期的太子巫蛊事件,《汉书》《资治通鉴》等均有案例无数,《资治通鉴》中就有对此的聚焦评价,将其归因于奸邪[①]。巫蛊娃娃的诅咒使得人物背后的黑暗与恐怖元素更为深刻。

小黑子,是焦母的孙子,也是焦大星与亡妻的独子,这个孩子本身具有的戏剧意义是支撑焦母的善,然而戏剧中这个孩子的名字设定却并非其他文学作品中常见的类似"大宝""富贵"这样的乳名,而是"小黑子"。小黑子的黑与戏剧整体的黑形成了相互的照应,同时,焦母在唱黑色摇篮曲中抱着他,已然对黑暗实现了更深层次的渲染。而巫蛊娃娃与小黑子,在焦母的怀里以不同场景穿插出现,丰满了人物形象中邪恶的一面,且与戏剧的整体基调相

① 常慧琳.巫蛊之祸与历史书写[J].国学学刊,2019(2):29-48,141-142.

互照应，也为戏剧提供了更丰富的审美精神。

二、焦母的主要唱段的演唱与教学

（一）焦母的音乐形象

剧中的焦母是一个盲人，失明是展开情节、推动冲突的必不可少的因素。焦母眼睛瞎了，性情急躁，听力敏锐。一开场她就是在咒骂、诅咒金子，歌词中唱道："这个活妖精！跑到哪里去了？"（见谱4-12）演员在演唱这段时，应语气坚定，演唱干净、利落，仿佛咒骂金子正是焦母的日常性习惯动作。如此会非常直观地将焦母的跋扈交代给观众。

【谱4-12】

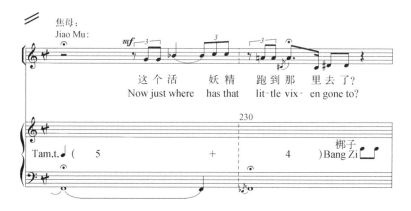

通过第一首宣叙调展现出的焦母是个阴险恶毒的老妇人。面对仇虎的复仇，她动作果断、态度从容，彰显出一个阴险而又心安理得的坏女人形象。学生可以借助音乐中通过散板、梆子等中国民族音乐元素认识这个封建社会语境中常见的"恶"婆婆，在字头的演唱上加入着重语气，既能将人物的狠毒表现出来也能将散板中的韵律交代清晰。

对于焦家的家庭而言，焦母是一个可怜而可悲的好女人。她头发半白、腰身微微弯曲，右手经常挂着拐杖，拐杖在身前左右探

索着,左手习惯性地朝前摆动,随时准备推开障碍物。焦母对自己儿子和孙子的爱又让人动容,她的一切出发点都是儿子的幸福与前途,即便错,也是一个母亲极端疯狂的爱的表现。

(二) 焦母主要唱段的教学

1. 宣叙调《好看的媳妇败了家》

这首宣叙调是焦母角色在剧中第一次出场时演唱的,这首宣叙调唱出了焦母对漂亮媳妇金子的不满。在我国社会中,婆媳关系自古以来都是微妙复杂的,婆媳之间也是很难和睦相处的,具有不可调和性。① 在歌剧《原野》中,焦母把金子看作"眼中钉""肉中刺",时时处处防范金子,经常用恶毒的语言咒骂金子。焦母非常歹毒阴险,采用封建社会常用的巫蛊之术——用木头做成一个"木头金子",她往"木头金子"上扎钢针实施对金子的诅咒。金子是"野地里生、野地里长",具有十足的野性,不是普通的农村妇女,不会逆来顺受的,所以金子就要和焦母针锋相对地斗争。金子用语言、行动、沉默来与焦母斗争,愈发让焦母痛恨金子。金子受到焦母欺侮,只要受了委屈,就往大星身上发泄,在精神上和肉体上来折磨大星,以获得心理上的满足与痛快。这也更加深了焦母对金子的仇恨。所以焦母就唱出《好看的媳妇败了家》,为后面的剧情发展和婆媳矛盾冲突埋下重要的伏笔。

这首宣叙调虽然短小,但却是后面剧情发展和矛盾冲突升级的铺垫。所以演唱者要把握焦母那灰暗阴险毒辣的内心。一开始的音程较为平稳,速度是每分钟 66 拍,音量控制为 mp。演唱者在演唱"这个活妖精跑到那里去了?"这一句时,要把焦母对金子的怨气唱出来,气息要平稳,注意随旋律走向进行控制,音色要低沉、灰暗,充分表现焦母的阴森恐怖形象。一声"唉!"含义复杂,既包含焦母对这个漂亮媳妇难以安分守己的无可奈何,也包含对软弱无

① 张聪慧.中国歌剧典型女性形象及其演唱风格[D].西安:陕西师范大学,2008.

能的焦大星管不住金子的无可奈何,一声"唉!"字要唱出焦母的无可奈何,也要唱出焦母的担心和忧虑。唱到"好看的媳妇,败了家唉。娶了个美人,就丢了妈唉!"这一句时,演唱者也要唱出焦母对大星的抱怨,抱怨中仿佛自己在家中受了欺负,实则一直专横跋扈。两个哼鸣演唱的"嗯",伴奏也简单、安静,但有着明显的转调痕迹,仿佛酝酿着什么主意,预示着后面有强烈的冲突发生。所以,演唱者要大胆地演唱,唱出焦母无奈的叹息,也要唱出焦母的工于心计,令人对焦母产生毛骨悚然的恐惧,一提到焦母,人们就会自觉不自觉地加以防范。这首宣叙调虽然短小,但演唱者在演唱时,应把它当作大作品来演唱。虽然没有过多的词语,但要求演唱者要深度挖掘焦母阴险恶毒的性格和内心深处的情感,使演唱能符合人物的特点。

2. 咏叹调《黑色摇篮曲》

《黑色摇篮曲》是焦母在全剧中树立人物内心形象的咏叹调,也是对她这个人物的全面塑造,尤其是内心刻画的重要段落。此时,焦母有预感仇虎会来报仇,并且现在仇虎已经在焦家,正和自己的儿媳妇偷情。更重要的是,由于两代的家庭恩仇,仇虎会伤害自己的儿子和孙子。同时焦母盘算着如何应对这场意外,为人物的后续,如勾结常五爷报告侦缉队等行为做铺垫。这首咏叹调虽然短小,却为后面的剧情发展做好了铺垫,暗示了仇虎、金子两人的悲惨命运结局。

《黑色摇篮曲》唱段一开始的速度是每分钟 54 拍,音量是 mp,第一句唱词只是一个"哦"字,这个简单的"哦"字包含了此时的焦母内心正盘算如何保护自家儿孙安全、杀掉仇虎和金子。需要注意的是,在恐怖、"黑暗"的主题中音乐伴奏已经刻画足够,观众已经感受到阴冷的气氛。此时,饰演焦母的演唱者可以尝试认为自己就是黑暗的缔造者,自己与黑暗融为协和的一体。这种表达方式类似威尔第歌剧《奥赛罗》(Otello)雅戈的"恶神"自白——将自己视为邪恶的代表。不同的是,雅戈的表达阳刚外放,而焦母的表达是阴柔且向内的,这种演唱会更引人入胜。加以音乐 3/4 的韵

律,在黑暗中悠然自得的状态让人毛骨悚然。

咏叹调旋律音程呈模进状态,所以演唱时气息适度、平稳,让观众感觉到焦母的阴森。演唱者要分别赋予两个"哦"字不同的情感和思想,使演唱不会显得过于单调。"哦,狼来了,哦虎来了",这一句的演唱,要保持前面的音型结构和演唱风格,不必过于夸张。到了"哦,睡吧!快睡吧!"时,节拍转变为4/4拍。这时演唱者要唱出焦母的慈祥、温柔、和善,因为焦母要哄仇虎入睡,要把焦母的恶毒、恐怖、阴险隐藏起来。在黑色的主题之下,唱出温柔的乐句,是柔情蜜意在黑色恐怖的环境中营造了缥缈的氛围,这种音乐美与人性丑产生的对冲张力,将焦母人性中的黑暗表达得充满力量感。在第二次唱起"哦"即"O"母音时,要有更强烈的音乐性和内在律动,层层加浓她内心的阴暗。音乐进行到下一句,节奏转为4/4韵律,旋律以模进方式更开阔地一步步推进,音量也变为f。演唱者在"保"字上要做到加大气流,不加肌肉力量,做到字正腔圆,要注意字尾的归韵,气息要深,不能改变音色,应做到前后统一,宽宏厚实。接下来,音乐降低五度,到了"在天国保佑你",音量变为mf。到了"哦,睡吧!快睡吧",音量从mp变到p,旋律上虽然平稳和柔美,但预示着死亡正一步步地靠近仇虎。

在短短几十小节的篇幅里,作者以类似于短歌的单乐段将一首摇篮曲以幽暗、可怖的语境进行,虽然乐句彼此关系转变不大,但是不和谐的旋律与切分性质的节奏刻画的不稳定感,将焦母饱含有"慈祥"的计谋、"温柔"的谋杀的心理表现出来,所以要求演唱者很好地对声音进行控制与处理,要为后面的剧情发展做好铺垫。同时,还要求演唱者要准确理解金子的心理活动及情绪变化,从金子能揭穿了解焦母的险恶用心来看,也说明金子的聪颖智慧,从而更好地表现焦母这个复杂而敏感的恶毒婆婆,使演唱者的表演更加具体生动。

3.《仇虎!仇虎!》

当焦母目睹了儿子被杀而自己又错杀小黑子后,她的精神已经崩溃,复仇带来的愤怒情绪达到极点,她把人物内心的黑暗和最

后的诅咒一起投入了最后一首个人咏叹调《仇虎！仇虎！》中。焦母希望侦缉队把仇虎抓起来，再次把他送入大牢，大星在焦母的怂恿下也想杀死仇虎。不料，仇虎先动手杀了大星，情急之下，焦母就用自己的拐杖来杀仇虎，谁知错杀了自己的孙子。此时的焦母悲愤至极、精神崩溃、万念俱灰，唱出了这首咏叹调。这首咏叹调唱出了焦母极其悲痛甚至绝望的思想情绪。

　　焦母误杀了孙子之后，跟跟跄跄地奔出，先是歇斯底里哭喊着"大星，大星，我的儿子啊"，接着在同样的音量下以不同的情绪——愤怒、诅咒的方式唱出另一个名字："仇虎，仇虎，嗯嗯嗯，苍天不容你！"这一句，演唱者要用几乎神经崩溃、陷于绝望的情绪来演唱。速度是每分钟96拍，音量为f，每个音上都有力度标记。要唱出焦母对仇虎极度的恨，恨不得亲手杀死仇虎的感情。演唱者在演唱"不容你"的"容"字时，要用夸张的声音，甚至是声嘶力竭的嚎叫声来表现，突出焦母对仇虎的刻骨大恨，恨不得对仇虎千刀万剐也难解心头之恨。接下来，音乐连续用了四组三连音重复演唱"罪过啊，报应啊"，速度达到每分钟120拍。这时演唱者的语气要快速递进，最后发出"苍天"两个字的音。"苍天"声音要洪亮、力度大，充满哀怨。随之是焦母痛苦的大笑，后面又喊出"罪过啊，报应啊"。到"仇虎仇虎……我也要跟着你"这一句时，速度降到每分钟96拍，音量保持为f，演唱者这时要把焦母的狠毒唱出来，也要把焦家与仇虎之间的旧仇新恨唱出来。特别是"跟着你"，这时演唱速度快到每分钟120拍，在谱面上有两种音符的走向，演唱者在演唱时可自行选择。随后，全场音乐顿然停止，焦母独白喊出"我，我我我"。演唱者对这几个"我"字，第一个"我"字应强有力地喊出，后面的三个"我"字，由于她情绪激动和一直高亢的情绪导致身体虚弱而使音量逐渐变弱，其中要在呼吸上做得夸张而辛苦。唱到最后一句，音乐力度转为强f，表示她哪怕只有一口气，也要用尽最后的气力报复仇虎，这是她对仇虎的切齿之恨。

　　第三幕随着这首咏叹调的结束而落幕。要想唱好这首咏叹调，演唱者一定要把握焦母角色深爱自己的儿孙、痛恨金子仇虎的

内心情感，要极力表现出焦母失去儿孙极其悲痛、甚至绝望的思想情绪，更要表现焦母对仇虎这个杀人凶手和金子这个狐狸精的痛恨情绪。焦母虽然失明，但面部表情也要有内容、有表演，眼睛也要有神态动作。所以演唱者在演唱的同时还要结合舞台上的肢体动作和面部表达来表现焦母的悲愤与无奈，将歌剧的戏剧性、悲剧性推到开场以来的最高点。

第五节 焦大星命运的"悲剧美"在唱段中的展现

歌剧《原野》中的焦大星是歌剧中不可或缺的主要人物之一,他的本质是懦弱而又善良的。他与剧中的金子、仇虎、焦母这三位人物同样,也表现了人性的多面性,具有典型性和独特性。对于学生来说,焦大星的人物塑造相对于前三个主要形象更容易些,原因有三:首先,焦大星内心比较单纯,他专注地爱着金子、相信与仇虎的童年情谊。其次,他与焦母的母子关系也有当下母子关系的影子,母亲全心呵护儿子。最后,他的人物唱段无论是咏叹调还是宣叙调都较有歌唱性,相对容易掌握。同样是悲剧美,焦大星与仇虎有着两种完全不同的命运和音乐特征,在一些人物的细节塑造上,仍有分析的空间供学生表演参考。

一、焦大星的表演教学

(一)封建制度的受害者

从家庭环境看,焦大星生活在旧社会地主家中,父母对其爱护有加,情感上的调配看似简单,实则不易。焦母俨然是因为太爱护这个孩子,她想要极力保护这个孩子,倾其所有给他最好的成长环境。她认为父母的把控能够使他的成长不出半点纰漏,极度保护,极度不舍其受伤害。焦大星从小言听计从,在母亲的"襁褓"之中健康地成长,但与此伴随而来的懦弱、无主见也在生长发芽。焦阎王死后,焦母骨子里的倔强霸道更是凸显,焦母一方面心疼孩子,另一方面也同时呈现了其人性中由于缺失安全感、执着而去抓取的这一面,这样的原因结合之下,焦母顺理成章成为焦家的主心骨。

从焦大星所受的思想教育看,他受传统思想道德影响颇深。命运之手让他降临于焦阎王这样的封建传统家庭。焦大星本性上最大的特点是善良,极度善良因而也容易导致极端懦弱。也正是因为其善良的本质,他认为"孝顺"是一个人的优异品质,只是其内心对"孝顺"这一概念的理解是有偏颇的,事实上,言听计从并不是真正的孝顺。而且,他身为金子的丈夫,又顺从传统道德价值观,对妻子也百般顺从、疼爱有加。善良又懦弱,使他无法平衡妻子和母亲之间的关系,由于缺失主见,他穷尽办法,也无法知晓如何处理这般复杂的关系。

(二)情感夹缝的求生者

焦大星是一个悲剧人物中的奇异者,他懦弱、忧郁、痛苦。焦大星在焦家只是父母的私物,没有个人的意志与自由,他必然成为封建家长统治的牺牲品。焦母与金子的矛盾是针锋相对,互不相让,水火不容的。焦大星夹在其中进退维谷、左右为难、无计可施。他对母亲敢怒不敢言,对妻子想爱不敢爱,他内心陷入痛苦的深渊,如此奇异的人物,在现实中也是非常奇特的。焦大星是典型的"懦弱型"男子形象,缺少阳刚雄健的男性气质,可怜可悲的焦大星活在情感的"夹缝"里,直不起腰来,毫无男人的尊严。焦大星为留下妻子,竟然可以容忍妻子红杏出墙,表现出极端的"懦弱",如此奇异的人物,难找出第二个。这种懦弱的人,必然成为"替死鬼"。

焦大星处在母亲和妻子两个女人之间,一面是甘愿付出心血的母亲的情感,另一方面是浓浓的夫妻情,两者都无法从生命中抹去。爱恨纠葛,无法抉择。这种婆媳关系的意象在当代社会也经常看到,但是内在的伦理纠纷是时下戏剧作品中罕见的。知子莫如母,焦母了解焦大星内心深处的懦弱,对他过分"爱护",这些旁人眼里"过分"的举动,实则是合理的戏剧铺陈。焦母对金子始终不信任,在第一幕的三重唱中已经体现,而这一不信任最终酿成事实。大星的第一首咏叹调《我的好金子

啊!》就是大星家庭地位的呈现。这也是大星人物反转前的色彩,略带喜剧性。而最后他的死亡悲剧,正是与此段落形成了鲜明的对比。焦大星如此懦弱,却感觉不到自己的可怜状况,值得同情怜悯,人物的丰满使歌剧具有了悲悯色彩,是歌剧审美中的重要一环。

二、焦大星的主要唱段的演唱与教学

(一)焦大星的音乐形象

歌剧《原野》中的焦大星是一个懦弱窝囊的人物,缺少阳刚之气和血性之力,既没有在事业上雄心勃勃的壮志凌云,又对周遭的安排没有半点抵抗能力。对于"命运"之安排不勇敢也不果断,精神上并不具备独立的能力,胆小、缩头缩脑是他的整体性格特征。焦大星从小便被焦母控制,自然而然没有了男儿的骨气,甚至是在旧习俗之下的焦大星本应该在焦阎王死后成为焦家的掌权人,然而强势的焦母此时却真正成为焦家的主心骨。多年来,在焦母的把控之下,焦大星便成了母亲眼中乖顺听话的孩子,他内心的价值观在"孝顺"这一概念上是有偏颇的,他认为对母亲的顺从便是孝道。但这样的作为丈夫的焦大星在金子的世界里却不尽如人意。如何在歌剧排演过程中引导演员"焦大星"走进焦大星的内心世界,完美演绎这个失败的懦弱者呢? 教师不妨在彩排过程中便以母亲的角色施加一定的压力给到"焦大星",使其被安排、被压迫,在整个排演中处于比其他演员更低一层的姿态,适当地剥夺其话语权。如此一来,他在循序渐进的排演过程中已经逐渐变为焦大星,"被欺压被压迫"变为焦大星的常态,自然而然由内而发的压抑、紧迫感与懦弱者的姿态便自然地呈现出来。

焦大星处在两个女人的情感夹缝中,左右为难,无所适从,这一点在三人的第一次重唱中得以展现(见谱4-13)。作品名为三重唱,实则二重唱——重唱中主要表现婆婆焦母与媳妇金子的对峙,唱段主要表现两人互相的咒骂。而大星的唱段只有寥寥几句,其歌唱只是"别说了""没办法"这样的内容,且用下滑音,他

在家中的位置以及懦弱的性格得到充分表现。焦大星,代表生存于原野中饱受封建社会制度毒害而不断痛苦呻吟的人物之一,他处在妻子跟母亲之间,活在情感的"夹缝"里,直不起腰来。一般来说,作为地主阶级的少爷,他应该专横、跋扈,而此时他的善良却成其悲剧的主观因素之一。作者试图诠释在封建社会语境中没有真正的赢家,以及人们在黑暗而腐朽的社会环境下无奈的生活。

【谱4-13】

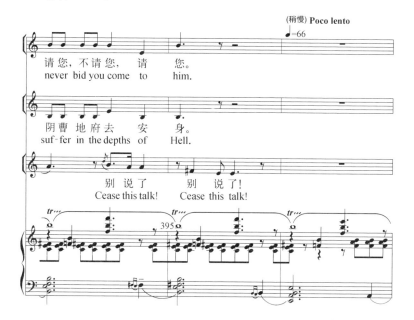

(二)焦大星演唱风格的把握

音乐创作思维决定音乐作品创作技巧,也决定音乐作品的艺术风格,最终也决定了歌唱演员对于音乐作品整体艺术处理的把握和舞台表演的呈现。歌剧《原野》中焦大星演唱的歌曲主要有《哦,女人》和《人就活一回》两首,这两首歌曲的创作思维就是让爱情主题和悲剧主题交织出现,但是以爱情主题为主,所以这两首歌

演唱最大的艺术风格还是在爱情主题的呈现上。这两首歌中呈现的浪漫主义和表现主义的和声风格,都在展现人物个性特点及戏剧情节发展的过程中起到关键作用。

音乐风格的差别主要是美学范畴的差别,音乐形式的差别主要是内在含义的差别。浪漫主义和表现主义的风格在歌剧《原野》这部作品中的不同情境中都有体现,我们从中能够感受到音乐展开的连续性,演唱者要展开自己丰富的想象力,让人听到别样的旋律和新颖的音乐元素。歌剧《原野》这部作品中的焦大星唱段结合了浪漫主义细腻而不失乖张的一面,又有表现主义艺术风格中刻画精神世界难以捉摸的一面。浪漫主义音乐风格中细腻而自由的音乐风格和表现主义独特、流动、无限发展的音乐风格,两者在大星唱段中紧密结合,是兼具中国民族音乐与西方歌剧艺术的典范。在教学过程中,横向借鉴相关时期意大利歌剧的演唱风格对于人物的音乐塑造会起到一定的作用。

1. 浪漫主义元素

金湘在这部作品中运用了传统的西方和声的创作技巧,吸收了意大利浪漫主义的旋律,以至于剧中有很多地方能感受到意大利著名浪漫主义歌剧音乐家普契尼的味道。歌剧《原野》中,也非常容易感受到中国民族音乐的味道,诸如五声音阶的曲调,音乐中不时地出现民族乐器的竹笛声和打击乐声,旋律中还有中国民歌的回声。但随歌剧《原野》剧情的发展、矛盾的展开,音乐中意大利歌剧的味道就愈发浓烈。焦大星唱段音乐中的和声结构为三度结构,色彩明亮,调性清晰,既有民族风格中式调性,也有其他调式,浪漫主义色彩非常明显(见谱4-14)。在歌剧的中间段落,音乐在bA大调的状态之下以行板速度进行,演唱声部是三连音和二分音符的组合,伴奏是节奏规整的柱式和弦,这正承袭了美声黄金时期的意大利浪漫主义歌剧中咏叹调的写法。其主题也是大星对美好生活的向往,这种美好而和谐的心理描写通过连贯抒情的音乐塑造,在意大利浪漫主义歌剧中经常出现。

【谱 4-14】

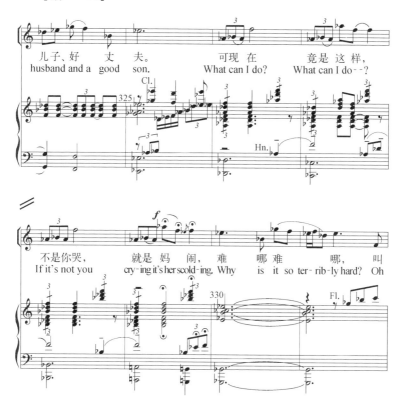

2. 表现主义元素

歌剧《原野》有四幕,第一幕中有很多地方表现出西方的歌唱形式,第二幕中的很多唱段,特别是焦大星的唱段就表现出东方音乐的特色。无论是何种特色,音乐和演唱都有高度的融合,人们能从中感受到意大利著名歌剧大师威尔第、俄国近代音乐现实主义的奠基人穆索尔斯基以及美籍俄国作曲家、指挥家、钢琴家、西方现代派音乐的重要人物斯特拉文斯基的表现主义风格特点,人们也会不自觉地联想到普契尼和其他意大利真实主义的作曲家对歌剧《原野》的影响。歌剧《原野》融合了东西方音乐的传

统与现代的风格特色,使音乐包括声乐始终保持迷人的色彩。《原野》中的和声结构呈现了表现主义音乐的多种风格,整体音乐色彩是暗淡的黑色系列,调性较为复杂,像是暗示歌剧中人物的复杂性,无调性、多调性等交织呈现,使得作品层次更加丰富、饱满。

(三)焦大星主要唱段的教学分析

《哦,女人》这首咏叹调是全剧中焦大星唯一一首独唱的咏叹调。歌曲中透露的无奈将人物的妥协与退让体现得入木三分,同时有关婆婆与儿媳关系的调侃性因素与当代家庭伦理中出现的类似矛盾相近,咏叹调通过幽默诙谐的方式交代给观众。这首咏叹调一反常规,打破原来的作曲模式,改变惯有的先叙事后抒情的模式,在一开始便呈现了人物的内心部分,再是陈述性的段落。极具氛围的爱情主线和原野的主线交织在一起,在整个歌剧发展中互相作用。作曲家金湘运用极富自由的、独具一格的旋律,此旋律越出了原有歌词的界限,在原有歌词的基础之上,赋予了作品本身更鲜明的音乐人物形象,使整个音乐形象更加鲜明、立体。同时剧中人物的爱恨情仇随之升华,使人得到精神上的满足和升华。大星最后的死亡与这首咏叹调的喜剧性效果形成强烈的反差,人物的命运反转体现了歌剧强大的戏剧性。

《哦,女人》这首咏叹调含有爱情主题和悲剧主题,爱情主题是这个曲子的主要部分,爱情这条主线通过独具一格的音乐变化、多层次的节奏织体变化,贯穿整个咏叹调,通过三次的爱情主题呈现,在音乐变化中展现大星对于金子的"爱",一层层贯穿其中,越来越浓厚。这首音乐运用了中西合璧的方式,其中有中式的五声调的旋律,也有西式的和声。旋律抒情,略带伤感色彩,咏叹调调性稳定,结构方正。第一句"我的好金子,我是多么的爱你"这是一个抒情性唱段,表达了大星对金子的深深爱意。此处是焦大星全剧最富激情的段落,表达须强烈而真挚,如此不仅可以挥洒男高音

音色的光辉,也可以与后面懦弱的唱段形成戏剧反差。这首曲子前面是大星和金子对唱的宣叙调,情绪比较平和舒缓,现在唱这一句,情绪要比较激动。从前一段的宣叙调到这段的咏叹调,情绪反差很大,表现了大星也有阳刚的时候。在演唱的时候,声音要为情感服务,声音要随着音高的变化而上下贯通一致,将声音唱得明亮而富有激情,要唱出大星内心的失落,焦虑和期盼(见谱4-15)。

【谱4-15】

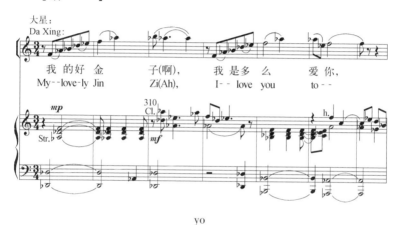

"可是我那妈,还有你,哎,真叫人没法子,原指望一家人和和睦睦,我做个好儿子好丈夫,可现在竟是这样,不是你哭就是妈闹。难哪,叫我怎么办?"这一段是叙述性的旋律,上一句是抒情性咏叹调,两种音乐旋律对比,唱出了大星情绪上的理想与现实的矛盾。大星无法做一个好儿子,也无法做一个好丈夫,陷入失落和无奈的情绪之中。演唱者在表演时,要加强语言动作以及牙根和舌面张力,要注意在换气时保持节奏和演唱速度,突出他两难的矛盾心理(见谱4-16)。

最后焦大星反复吟唱:"女人,啊女人!"唱出了自己内心对婆媳关系难以平衡的困惑,演唱时就要把大星百思不得其解的感受唱出来。"女人,啊女人!多么奇怪的女人,为什么女人跟女人,总是合不到一块?"演唱时,需要着重强调具体的字,整个乐句的走向

【谱 4 – 16】

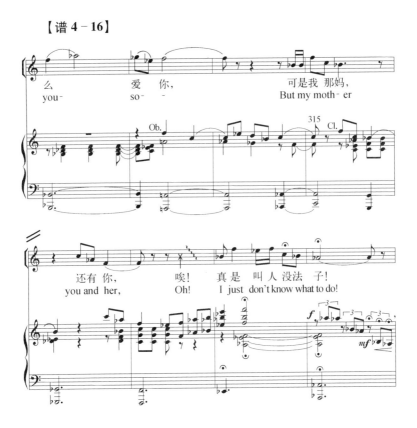

在小字二组的降 B"总"上做一个"f"的力度,快速地去做字头,归韵到元音,强调焦大星对于处理"母亲"和"妻子"这两者之间关系的左右为难。最后一句的"啊!女人,多么奇怪的女人,为什么女人跟女人总是合不到一块去",是本段落的结束,以强有力的方式演唱,更加贴合焦大星内心的煎熬与无奈,"啊"字和"女"更是应着重强调,在"啊"上适时延长,犹如心里重重的一声叹息被吐出来。演唱时应把声音唱得集中、饱满、激情,表现出大星内心不能妥善处理婆媳关系而感到痛苦的心情,也要表现出大星夹在两者之间所受到的委屈和无奈,因无处诉说而感到痛苦的心情。演唱者在这个地方演唱时,要把焦大星极度细腻的感情唱出来,要唱出他对金子专一的爱。

曲子的尾声部分,表现的是悲剧主题,旋律下行与半音进行,节奏不对称,演唱者演唱时要唱出焦大星孤独无助、软弱的感受。

小　　结

　　本章在音乐文本研究的基础上,将歌剧《原野》中主要人物的人物表演塑造进行了分析和研究。将诸如仇虎的"仇恨"、金子的"自由"、焦大星的"懦弱"、焦母的"黑暗"等主要人物的性格特征的表现手段进行引导,教学中通过主要人物的性格塑造研究,帮助学生找到表演的状态、情绪,并在此基础之上向音乐塑造人物的方向更近一步。本章的研究从人性的角度分析歌剧中戏剧表演教学的塑造,帮助学生更真切地感受人物、感知音乐,弥补了多数音乐院校中歌剧演唱教学对人物表演塑造方面的不足。同时,重唱的编排使得演唱的教学加入戏剧因素,通过不同人物的组合,在音乐和演唱的衔接处找到戏剧性因素,使学生的演唱更贴近人物,感知作品音乐中展示的人性细微变化。

　　通过对音乐文本的挖掘、人物性格的分析,在音乐文本中找到诸多"把手",诸如仇虎的非旋律性音乐的强烈节奏型、借助切分音感受跛脚的状态;金子的抒情性旋律对人物内心柔情的表达;焦母的半音音程哼鸣对恐怖意象的塑造等方面,这些元素的提炼和分析帮助学生全身心地感知人物,生动地用音乐刻画人物并完成咏叹调的演绎。咏叹调以表达个人情感为主,而重唱多是揭示戏剧冲突表达人物关系的重要手段。经过对重唱的编制、调性等方面的分析,将剧中重唱的教学进度、教学内容等问题进行了专项研究。在歌剧整体的塑造中借助美声唱法气息、咬字等优良传统,使教学中"歌"与"剧"的连接更加紧密,使学生咏叹调、宣叙调和重唱的演唱服从内心、服务歌剧,把学生培养为真正的全面型人才。

第五章 歌剧《原野》的美育实践研究

第一节 《原野》中重唱的排演教学

歌剧中重唱具有重要作用,在歌剧发展到人物关系冲突、人物情感纠葛的时刻,主要人物对彼此的爱、恨、情、仇关系表述多通过重唱得以展现。表演艺术最终的检验应体现在舞台上,这是不争的事实。"师范院校音乐专业的师生尽管长期以来不断地积极投身艺术实践,然而不少学生在歌唱时总也摆脱不了'上课'的感觉,也就是说,在舞台正式的歌唱表演过程中,不自觉地只管唱出声音、想发声技术,仍像是在上声乐课,缺乏艺术表现能力。"[1]在歌剧教学过程中,重唱也是最容易被忽视的环节——我国目前声乐教学体系多以培养独唱演员的方向进行,而歌剧是一门音乐与戏剧高度综合的艺术。一名独唱演员能否成为合格的歌剧演员,重唱能力起到重要作用。

同时,戏剧中人物关系的塑造是构建戏剧的关键部分,而重唱则通过人物音乐的合作与冲突完成人物关系的构建。在歌剧《原野》中共有36首分曲,其中17首是重唱,占全剧的47%(见图5-1)。尤其第二幕、第三幕剧情发展和高潮阶段,重唱起到了更重要的作用,比重更高,分别为5∶9和5∶10。因此,在歌剧《原野》的排演中,根据排演的难度、

图5-1 歌剧《原野》重唱比重图

[1] 邓小英.重唱训练刍议——高师音乐院系声乐教学新设想的初试体会[J].艺术百家,2006(1):175-176.

排演的人数和戏剧的进程状态进行教学,是本节讨论的关键。

一、歌剧《原野》重唱课程排练进度

歌剧《原野》重唱编制最大为三重唱,在17首作品中只占4首,比例相对不大,与莫扎特的六重唱、八重唱相比也相对容易。但是,每首重唱中所包含的戏剧内容需要关注。相对容易的唱段先安排学生演唱,在复杂的重唱乐段中可以先跟音乐念词,再先唱后演(关于"先唱后演",下一节有详细论述)。因此,从演唱的难度来看,歌剧学习的次序应为独唱→二重唱或对唱→三重唱。如果演唱者多为研究生或具有一定舞台经验的人,可以按照剧本中的分曲顺序安排排练的进度。

二、歌剧《原野》中重唱难度分析

笔者综合三重唱人物、调性和剧情3个因素进行分析,将4首三重唱进行了难度分析(见表5-1)。笔者发现,从角色教学上看,重唱中金子的演唱最具难度:在4首三重唱中金子参与了全部内容,在多数对唱中也需要她的参与。从整体排演难度看,第三幕第4首由仇虎、金子和大星参与三重唱的难度最大。歌剧进行至此,戏剧冲突推到了最高潮——大星知道了仇虎和金子的感情,同时也清楚了两家人、两代人的恩仇。音乐篇幅大,音乐表情丰富,在真相揭开之刻音乐速度和力度的提升是该段的关键,也是出彩的部分。

表5-1 歌剧《原野》中重唱难度分析

场 次	人 物	调性	剧情梗概	难 度
第一幕:第8首	金子、焦母、大星	C大调	焦母与金子互相咒骂,大星无奈劝说	易:调性单一,多以金子和焦母的二重唱为主且宣叙性质较强,少有高音

续 表

场 次	人 物	调性	剧情梗概	难 度
第二幕：第7首	焦母、金子、白傻子	F商调	焦母怀疑金子藏人，金子掩饰，焦母追问白傻子真相	易：调性单一，篇幅较小且多为一应一和方式，白傻子说多唱少
第二幕：第8首	焦母、金子、大星	C大转D大	焦母与金子的争吵升级，要鞭挞金子，大星未能调解成功，无奈执鞭	较难：相对第一次，金子与焦母争吵升级有转调，歌唱性加强，金子最高音到小字二组b
第三幕：第4首	仇虎、金子、大星	复合调性	大星知道了仇虎和金子的感情，同时也清楚了两家人、两代的恩仇，仇虎与大星已是剑拔弩张	难：调性复杂，大星与仇虎在不同调性中演唱，(仇虎大调、大星小调)速度和力度变化丰富

三、重唱曲目的演唱教学

前文中对部分二重唱例如《你是我，我是你》做过分析。因此，本章节对二重唱《人就活一回》和《原野》中较为困难的三重唱段落《你们在这儿》进行教学分析，两段皆为第三幕选曲，所以在内容上具备关联性，相信有助学生领悟戏剧内容。

（一）《人就活一回》

《人就活一回》是一首金子和大星的二重唱，其中，焦大星的旋律有宣叙调也有咏叹旋律。这是一个全新的旋律选材，至少跨了两种旋律类型，宣叙调以语言叙述为主，咏叹旋律以音乐本身表现力为主，对演唱者的要求非常高，在这个唱段中要求大星的演唱紧密靠近浪漫主义的特色。两个人的情感状态和心理状态呈现了一

定的戏剧性——大星爱金子,真心希望金子不要离开他;而这时的金子去意已决,于是二人唱起了这首二重唱。金子在歌中表达了自己的观点,大星在歌中表达了挽留金子的诚意。这段二重唱的戏剧性音乐富有歌唱性和抒情性,也预示着金子和仇虎的悲剧性结局。

这部分音乐宣叙性色彩浓厚,音调柔和优美。音乐的发展以小二度和大二度的方式平稳地组合前进,最后以#c小调的半终止而告一段落。表现出大星对金子的感情的升温,到第20小节为关键之处,起到起承转合的作用,通过和弦内音节的临时变化使#c小调向F大调转变,将大星"梦"的色彩以音乐调性的变换刻画,表现出焦大星请求金子别走,并向他述说梦境及心情的场景。在演唱"金子,金子,刚才我做了一个梦"这一句时,要用宣叙调,表现出自然叙说的感觉;在唱到"梦"字时,演唱者要注意控制节奏,声音要有力度,要表现出大星既急切又悲伤的心情。在唱"一个梦"这3个字时,要用半音下行的表现手法。继续往下唱到"梦见你头也不回,一步一步走了"这一句时,表现出金子的绝情和大星的失望。在此处要提示学生,音量不能强,而要以一种委屈的哭泣感歌唱,才能将大星懦弱的性格表现出来。唱到"越走越远,消失在天边"时,表现出大星由失望到绝望的心情。这句唱词的关键之处在最后的"天边",两字为同音,所以既要有缝隙感,又要有向前的乐句方向。所以要进行等音转调,以大声叹气的方式哼唱"边"字,母音向前、向远方唱出,体现他的情绪无从宣泄,只能望天兴叹(见谱5-1)。

金子中速演唱完"我要做你梦里的人"这一句时,以不同的调性表现出两人的不同立场,而她承认了大星所顾忌的事。大星焦急万分,音乐旋律转向半音连续行进,节奏是2/4——4/4,表现出大星的紧张情绪和急切心理。大星唱到"不,你不能走,过去的就让他过去,只要你不走,一切我都依了你,我求求你,我求求你……别走"。演唱这一句时要注意,前半部分要唱出就像大星在对金子说话一样的感觉,唱到第二个"我求求你"时,音调一下子进入到小

【谱 5-1】

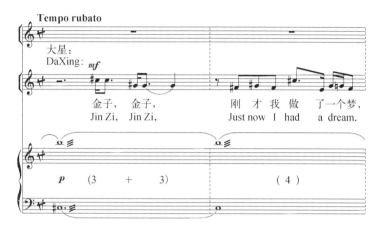

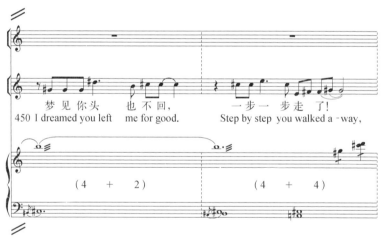

字二组的升 G 上,力度要加强,要把大星对金子的离去表现出来的既担心害怕又无可奈何的心情唱出来。接下来连唱 3 个"别走",这三个"别走"的力度要一次比一次大,要唱出紧张凄凉的感觉,既深情而又到位。

"人就活一回,没有你我会死,离开你我活着和死了一个样,人就活一回,没有你我会死,离开你我活着和死了一个样……"这一

段,第一句就是焦大星感情的全部爆发。"人"字弱起,"回"字是大星情绪的最高点,全曲的最高音降 b,音乐强度控制在 f 上,突出大星对金子的爱,"活"字声音要有穿透力,"样"字要做重音处理,以肯定金子在焦大星心中的地位。

焦大星和金子的二重唱,A 部分是焦大星、B 部分是金子,旋律舒展,各表达了焦大星和金子对美好理想的渴望。焦大星和金子相互倾情诉说,最后两个人的乐曲完全终止在 F 大调上。金子唱结束,大星就接着唱,这时要唱出焦大星柔和的请求和激烈的反抗的情绪。唱到"活"字、"一回"二字要加重语气,作重音处理;唱到"没有你"三字时,要唱出下滑音;"我"字有一个上行五度的跳进,演唱"我"字时,要吸满气,声音集中,把大星对金子的爱的心声爆发出来。唱到"离开你我活着和死了一个样"这一句时,感情最为强烈,音乐强度也由 f 转化成 fff。当"离开你"演唱完之后,紧跟着就要对"我""活着""和"等字作重音处理,语气也要逐渐加强,直到"和"字在高音 A 位置,要保持。歌曲结束的气息要委婉柔和,力度要渐强,最后两个人共同落在"和"字演唱上,表达大星那绝望无助的心情,具有强烈的悲剧色彩。

《人就活一回》这首二重唱是抒情性的二重唱,难度很大,需要较高的演唱技巧,旋律音高大多在换声区徘徊,也有很大的延长音由演唱者自由发挥。全部音乐基本上是在宣叙与歌唱轮回的框架内进行的,宣叙与歌唱随剧情需要而自由转换。宣叙与歌唱相互融合的较多,互相插入的也较常见,音乐也就有了更多的戏剧性,戏剧也就音乐化了。在进行艺术处理时,演唱者要灵活控制音域、灵活把握节奏和力度,要生动地表现两个人对爱情不同的追求,要在异中求同,将焦大星和金子的情感冲突推到最高点,形成全剧的高潮,使剧情更具有感染力。

(二)大星、仇虎和金子的三重唱

此段重唱是歌剧走向高潮的关键段落,也是教学中提高学生戏剧、演唱等综合实践能力的关键段落。大星知道了金子与仇虎

的爱情以及两个家庭的两代恩怨,歌剧将这生死关头进行了着重塑造。为了表现戏剧性和人物关系的冲突,作曲家金湘在此运用了复合调性的创作手法。大星性格懦弱,优柔寡断,在重唱中他的旋律呈小调调性;仇虎性格火暴且复仇心切,他的旋律呈大调性,两个人调性的不同使音乐上呈现出了戏剧意义;有趣的是金子在重唱的开始是在大星的调性中,而后期则到了仇虎的大调中,两人的最后腔调的同一性暗示了戏剧中两人的阵营一致(见谱5-2)。作曲家将这心理状态各异的3个人物分别塑造成3种不同性格的旋律并统一在纵向叠置中,在乐队的背景衬托下,运用对比性复调的手法加以衍展,3个声部的和声关系也在音乐的进行中发生新的变化。这使这组三重唱所揭示的戏剧冲突立体化多层次、具有时空感,起到了一石三鸟的作用,给人以音乐性、戏剧性、冲突性浑然一体的感觉,产生一种奇特的艺术效果。

【谱5-2】

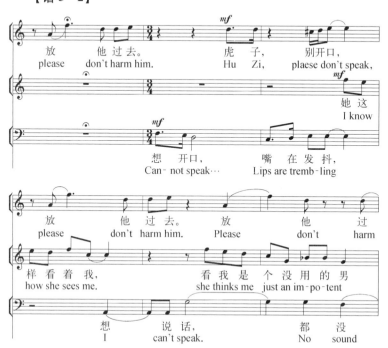

这段三重唱是由大星开唱,重唱音乐将大星、仇虎和金子的内心世界与外部行动进行了全方位的塑造。教学中注意分清层次,一是重唱中内心段落与外部行动的段落,二是每个人物的不同心理特征。教学中教师应根据人物的心理特征的不同,在关键处鼓励学生从音乐和表演上做出特别的效果。以下从单个人物进行教学的分析:

1. 焦大星

大星由于家庭的内部压力和金子的背叛内心崩溃,已经喝醉跟跟跄跄地进入。此时开场调性是 a 小调,而节奏型以切分为主,教师可提炼其伴奏节奏型提示学生在音乐环境中入场,帮助学生进入状态(见谱 5-3)。此段的演唱部分节奏平稳,旋律简单,只要学生进入开场预设的状态,演唱容易把握。在一段长达 11 小节的间奏后,大星开始叙述自己内心的困苦,此时他已经濒临崩溃,无法包裹内心的愁苦,所以在借酒浇愁的状态下全盘托出。"我难受,白白地做了男人……"在三拍子行板的状态下,学生可以坐在椅子上以眩晕装演唱,抓稳三拍子的韵律可以辅助表演状态。

【谱 5-3】

在 234-249 小节中,此时他也许明白了仇虎和金子的感情,但由于他的懦弱仍无勇气说出。这样的心理暗示,会加强学生内心的纠结和人物的悲剧感。从 263 小节开始,大星的愤怒升级,改编了之前近似行板的歌唱性状态,以连续的三连音宣告"我要让她知道我是谁"——他是焦阎王的儿子,会继承父辈的暴虐(见谱 5-4)。旋律性减弱,而戏剧性相对变强,大星的演唱要着重于

"说"或者而非"唱",让他愤怒的情绪通过清晰的咬字传递给观众。

【谱5-4】

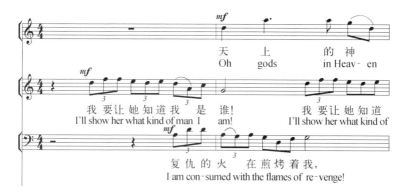

此时大星将自己的愤怒全部施压在金子身上,与之前状态形成强烈戏剧性反转。这种反转是戏剧性的,在内容上是爱与恨的反转,因此,演唱中学生要将之前对金子的爱和现在的恨表达清楚,在此才会有更强烈的戏剧效果。当大星从仇虎那了解最终真相的时候,他连续唱了两次"那个人难道是你?"在旋律相同的情况下,学生的第二遍演唱一定要比第一遍的力度和语气更加强烈。如此,大星全然不顾地拿刀冲向仇虎才会更符合戏剧情境。

2. 仇虎

与大星的表达不同的是,仇虎是内心状态的音乐刻画"我要让他先动手"。他与大星的调性呈鲜明的对比,C大调与a小调,关系大小调的瞬间转接将两人的阵营划分清晰。此时仇虎的音乐力度要比大星的演唱力度上一个层次——从大星的mp到仇虎的mf,通过力度的攀升宣誓他内心的坚决。但不可放声演唱:一是这段音乐只是他心理活动的描写——有趣的是,如此凶悍的仇虎决定告知大星真相前是犹豫的,因为他唱的是"想开口,嘴在发抖。想说话,却没有声音"。前半句的平稳调性是仇虎自言自语式的问责,而后半句却是他自我内心挣扎的高潮,所以以较强的高音结尾。二是与大星的唱段要产生连接,在连接中形成对比。当210小节

他打探大星的内心时音乐呈宣叙状,仇虎开始与大星进行正面交流,戏剧性与真相将同步浮出水面,饰演仇虎的学生也要多注重说。当大星在263小节开始进入暴虐的状态时,仇虎在此回到内心刻画。他与大星在三连音的状态下交替演唱。他此刻内心是矛盾的,因为他发现大星重视自己的友情,而杀父之仇迫使自己必须杀死大星。

当仇虎告知了大星真相时,音乐力度在强f的状态下用三连音告知对方,而后又以短暂的"来吧!"让大星鼓起勇气。最后的一句"我仇虎正等着,你的刀呢!"有两个选择,演唱f^2或a^2,学生要量力而行。这句演唱可以借助伴奏中的切分音进行一个踏板式的跳跃——启发学生想象连续稳定的切分音仿佛有"弹性的踏板",学生在该韵律中呼吸调整状态,然后接起最后一音演唱。而第一个字演唱前有一个半拍的停顿,饰演仇虎的学生可以选择在这一个空拍的时值内向大星方向迈出坚定的一大步,使舞台表演与演唱结合,迈步向前的身体动作还可以帮助气息更深地向下流动,为后边的高音提供强有力的支持。同时,仇虎的舞台位置也要在这个时候尽量处于三个人的中间,当他唱出"你的刀呢"的最高音时,可以实现很强的视觉冲击力和声音形象的结合(见谱5-5)。

【谱5-5】

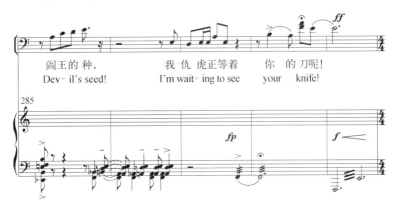

3. 金子

这段三重唱金子的戏份不多，但是与大星和仇虎的音乐相比形成强烈的反差，可以体现人物内心的矛盾与焦灼。金子的唱段自255小节才开始，在剑拔弩张的时刻，善良的她不想看见仇、焦两人反目成仇。以戏剧性的后附点劝说"虎子，别说，放他过去！"，这种旋律创作接近于人们说话的逻辑重音，因此，教学中教师要着重强调。这个音在"放"上，这个逻辑重音之外的强化音是金子对仇虎祈求的状态释放，同时，也可以在这个字上干脆做出拉开仇虎与大星的动作，并形成三人舞台上舞台调度的变化，使画面更具有戏剧活力。

三重唱中戏剧性最强的部分是金子与仇虎、大星状态最为分明的段落。大星与仇虎都是愤怒的三连音，但是金子与两人形成了鲜明的对比，她的演唱绵延而宽广——祈求神明不要出现两人仇杀。这个段落的表演可以与第二幕金子家中求佛的表演形成对照。学生可以进一步思考，金子当时是否真的在求佛，如果真的求佛她是在为谁而祈求？学生在演唱时要注意吸气状态饱满，以近似哭泣的状态表述这段音乐。脑海中可以回放第二幕与仇虎10天的缠绵爱意，彼此的美好与此时的困境形成了强烈的反差，帮助学生更深层地理解唱段，演唱人物。而她音乐中的纠结与哀愁同仇虎的愤怒、大星的无奈形成了强烈的对比，从而拉出了音乐在戏剧中的巨大张力。

歌剧《原野》是一部戏剧性与音乐性结合完善的杰出作品，即使院校没有能力对该剧全篇排演，也可以将其中重唱段落进行单独教学。其中的细节体现出音乐与戏剧协作的极高水准，无论从旋律、调性还是歌词与节奏或音高对位所形成的唱句都要从戏剧与音乐两个维度的结合去分析。这样，学生对歌剧表演的理解才有可能比较深刻，演唱出的内容、通过声音塑造出的人物才可能是形象的、生动的。对该剧中的重唱段落进行排演对学生的协作能力、表现能力、视唱练耳能力都会起到帮助作用。为日后全剧的排演打好坚实的基础。对重唱段落戏剧内容的挖掘和研究，无论对

学生音乐理解能力、演唱能力都有一定的提升,更重要的是通过音乐体验人物的内心活动和戏剧场景,对加深学生审美体验、提高审美修养具有积极的推动作用。

第二节 歌剧《原野》校园排演的实践分析

作为一部高度综合的艺术作品,歌剧《原野》在教学中的排演具有一定的难度:多数学生只受过声乐方面的训练,而舞台表演的实践经验相对较少。台词的语调、节奏,肢体语言的表达以及灯光的配合都是一部歌剧能否精彩呈现的关键因素。因此,歌剧《原野》如何在高校排演,并在舞台上呈现,需要各个细节的关照与问题解决。

歌剧《原野》是一部现实主义题材的歌剧,通过歌剧艺术的表现手法呈现其主要内容,并再现民国时期的真实生活,确定好真实主义歌剧的风格、审美底色,歌剧的排演就成功了一半。歌剧排演的整体风格向真实主义方向靠拢,需要学生做到,在舞台上台词的节奏、舞台调度的呈现以还原生活为主要基调。否则,过于拖沓和形式化的肢体动作会影响戏剧的进行节奏,甚至破坏戏剧内容。

由于本书论述是以教学为主要目的的,为了保证多数高校可以实现其排演,歌剧的伴奏主要由钢琴负责[①]。歌剧的布景和灯光也尽量从简。在音乐部分一些关键细节的提示和处理上,本章的研究以钢琴总谱为主要参考文本。

本书的实践是基于整体戏剧结构和节奏进行的,对表演细节不作过多赘述。例如,诸如焦大星如何的窝囊、白傻子的"傻"应该如何塑造等较抽象问题,本书给予学习者、表演者一定的空间。而剧中人物如何出场、人物在场上的调度变化、关键场景灯光的变化是展现戏剧内核的重要部分,是本章进行的重中之重。当戏剧的

① 高校的排演以教学为主要目的而非商业盈利,且资金支持有限。

节奏、主题内容得以完成,人物的性格便会浮现一二。

一、歌剧《原野》第一幕

(一)第一场

歌剧中带有强烈封建迷信色彩的序幕被删减,而从第一幕直接开始。为了更好地营造悬念和给出仇虎出场的人物性格刻画,歌剧开场时的灯光以暗色系为主要基调,可以是蓝黑,也可以是带着红色的深橙色。仇虎在第 18 小节的三连音时从石头后面出场,出场要干脆,在伴奏的帮助下给予观众视觉上的冲击。此时,音乐为仇虎提供 5 小节的时间从道具石头走向台前。当仇虎以蹒跚的步伐走到台前,即将开唱的瞬间,可在第 24 小节的最高音处表演跟跄跌倒(见谱 5-6)。这样不仅可以做到对人物在狱中酷刑的侧面刻画,也是对人物命运坎坷和悲剧命运的预示。如此,仇虎在#f³的持续高音下再次艰难爬起,开始演唱"我回来了"。前半部分的演唱,仇虎可以用半跪的方式,或者挣扎爬起的方式进行。考虑到保证歌唱的稳定性,笔者更建议采用第一种。这种演唱姿态一直

【谱 5-6】

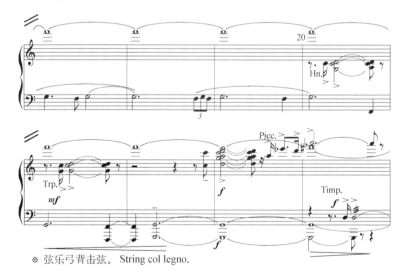

※ 弦乐弓背击弦。 String col legno.

持续到"你的对头星,仇虎!回来了"。仇虎利用演唱最高音"仇虎"前的气口,以愤怒的情绪和身体姿态瞬间站立,在第34小节大笑的时值内,舞台调度走向白傻子上场方向的另一面,为白傻子的登场提供表现空间,在白傻子的开场进行时,迅速藏到石头后。

白傻子登场时以"呜"开唱,其诙谐的音乐节奏,打破了第一场沉闷压抑的整体气质,把歌剧向明朗的方向带领。因此,白傻子在"呜"的出现时,场灯应该向明亮的方向变化。仇虎在借助场灯变化的同时,藏入道具石头后面。白傻子在唱"呜"的时候建议以画外音的形式呈现,产生"未见其人,先闻其声"的效果。人物随着第2小节的伴奏音型出场,使观众有一定时间的期待(白傻子在演唱时,扮演仇虎的演员可以在石头后向观众方向露出一个头的距离)。白傻子在演唱其咏叹调时,可以在不影响歌唱主体内容的情况下,在舞台上尽情流畅地走动,为歌剧画面带来活力。

在一些歌剧版本的排演中,白傻子多是完成唱段蹲下自顾玩耍,然后仇虎将其踢倒。但如此排演的问题是,歌曲完成后的终止感过于明显,造成戏剧节奏的中断——会出现非常短暂的冷场。可以尝试,当白傻子的唱段即将完成时,走到仇虎所藏的石头附近,当仇虎发现来者不是侦缉队(抓捕仇虎的警察队伍)时,作势把傻子吓倒,然后再令他起身。如此一来一回有人物间的多番互动,实现了戏剧的连贯性和可看性。当白傻子看到仇虎后,被仇虎可怕的形象所吓,突然变得结巴甚至语塞,与刚刚流畅的演唱形成明显反差的喜剧效果。而且这样的效果也可以与正在进行的二重唱形成戏剧和音乐的同步叠加——演唱中,白傻子有叠字的部分,例如"我,我,我,我给,我给"。此时两人的位置在舞台正中为佳,当白傻子唱到"光屁股来,光屁股去"时可向舞台的左前、右前、正前的任何一方调度,当他回答仇虎的下一句问题时,便可以调回侧后方的石头附近。当仇虎的咏叹调"焦阎王,你怎么死了?"(见谱5-7)开始,他的演唱继续在白傻子的前方调度中进行,在同样的空间环境内,对白傻子所提供信息进行延续和质疑,如此的设计是

带有明显抽象性的,又是非常形象的、明确的。

【谱 5 - 7】

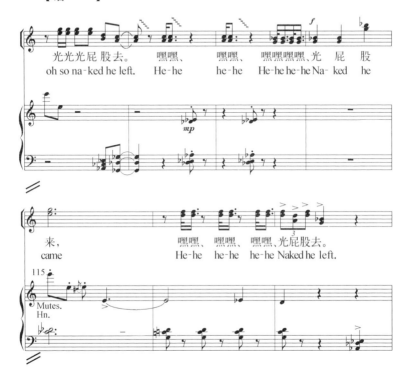

在剧作功能上,仇虎的咏叹调是抒情性质的。歌剧创作时,为了表达仇虎内心的情感状态,会通过一定时值的音乐和歌词配合,此时戏剧时间便中断,时空呈虚拟性。灯光的安排可以使场灯全熄,给仇虎单独的追光。如此不但可以实现虚拟性,也可以避免饰演白傻子的演员因在台上无事可做而尴尬。因此,仇虎的咏叹调可以自行设计调度,但为了保证人物内心的愤怒和戏剧人物的力量,不建议表演者有太大幅度的舞台空间走动。一些具体的段落给出的表演建议是,在 139 小节连续的三连音下行中,为了外化仇虎内心积蓄的力量逐渐瓦解,可以让学生形体与音乐同时出现坍塌的状态,直至双腿跪下。此部分的演唱,仇虎在崩溃的状态中为

佳,直到演唱到151小节中,出现了上行的伴奏音型后开始起身。在接下来不断循环的切分音中踉跄起身,为接下来愤怒的咏叹做铺垫。在"我仇虎回来了"的最高音演唱部分,最好让演员的位置在舞台的正中最前方(见谱5-8、谱5-9)。此时的追光变红色,加强舞台画面的渲染力,提升戏剧效果。

【谱5-8】

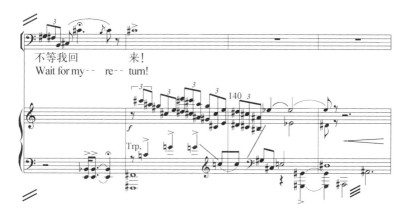

咏叹调结束时,白傻子走进仇虎的追光中(最好出现挤进追光的效果),场景的框架被他打破,出现喜剧效果的同时也会把戏剧带向明朗的节奏中。随后开场灯,但舞台灯光的整体效果要保持

【谱5-9】

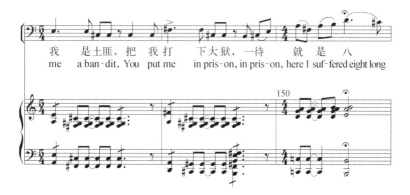

较暗的状态。此后的对话与演唱调度不做太多变动,直到"傻子看了流口水",白傻子开始肆意奔跑,跑向焦母等人的上场方向,再由仇虎拉回舞台另一侧。这样可以对下场人物的进入发挥引入作用。

(二) 第二场

与白傻子类似,焦母的出场也是以画外音的方式。焦母作为剧中的反面人物,其出场的灯光最好与其人物的性格内核相符。因此,建议启用类似暗紫色的灯光衬托其"黑色"元素,刻画人性阴暗面、塑造戏剧中的黑暗力量。而此灯光在剧中可被定义为"焦母主题",并在焦母的后续场次带有明显"黑暗"性质的场景中再次使用。"焦母主题"灯光出现和变化,借助伴奏中的半音动机音程逐渐过渡直至定光。焦母的场上调度安排应该以斜线为主,即从下场口的第三道幕或第二道幕出场,逐渐移动至上场口第一道幕附近。如此的调度安排可为紧接的金子与焦大星的出场提供足够的舞台空间。借助伴奏的前8小节,焦母移动至场中央的位置开始其唱段,第一句唱段结束后继续移动。在4个小节的长音动机中,焦母可以移动得慢一些,如此不仅可以塑造她失明的生理特征,也可以表现其忧心忡忡的人物状态。在接近上场口的位置,焦母完

成其出场段落的余下部分。在咏叹调的最后,当她掏出象征诅咒金子的巫蛊娃娃时,正好站在靠前的位置,观众能够比较清楚地看到她的动作,甚至表情。

 作为爱情与自由的象征,金子的出场音乐色彩明亮、节奏明快,伴奏以连续、快速的 32 分音符琶音进行到$\#f^2$。灯光以明亮色调衬托,以麦穗金为佳——金子的名字带有"金",且她在第二幕的唱段"大麦呀,穗儿穗儿长"中带有金色的明亮属性,在这种农村题材中麦穗金带来的丰收意象是对幸福生活的某种暗示。金子的灯光变化在$\#f^2$这个点上瞬间出现,带有强烈的场景提示和情绪转化性。且金子也以明快的步伐出场,并在$\#f^2$奏响后的 5 小节出场停顿亮相(见谱 5 - 10)。此时,建议为焦大星加入部分文本之外的词,即"金子"的呼喊。当焦大星呼喊出金子的名字时,她借机在场上停顿亮相,然后不理睬大星继续前行,为大星提供舞台空间。待大星出场时,焦母、金子和焦大星三人分别在场上的左、中、右三个点上。在音乐进入极板 allegretto 时,快速赶上金子,站在场中附近且在金子的拒绝下与金子保持一米左右的距离开唱。在二重唱的过程中,为了表现出焦大星的懦弱以及对妻子的宠爱,演员可以利用乐句之间的空隙,在金子左右围绕呈祈求状态。而饰演金子的学生,可以借机再往舞台的前方移动,但要注意避免向焦母的位置靠近,因为金子与焦母的主要人物关系是对立的。著名的表演艺术家张颂文先生曾说:"对于一名演员来讲,有两件事是成功地塑造人物的关键。一是演出人物的潜台词;二是表演出人物关系。"①

 在这首二重唱中,学生的具体调度安排可根据伴奏中的特殊音乐进行。例如,第 276 小节第一拍上的两个半音倚音,其音响效果非常俏皮,可以让饰演焦大星的学生向金子走两步,金子可以借机向前或向侧方躲闪(见谱 5 - 11)。

 ① 张颂文. 光影中的演技派 [EB/OL] https://v.youku.com/v_show/id_XNDQ0OTg0NDg4MA==.html? spm=a2h1n.8261147.showInfo.5~5~1~3~5~A&s=efbfbd284fefbfbd0b76.

【谱 5－10】

第五章 歌剧《原野》的美育实践研究

【谱 5 - 11】

尽管在这段二重唱中,表现焦大星的懦弱和金子的泼辣需要通过两人的舞台调度呈现,但演员动作过多会打乱音乐的整体性。演员的调度只有在合适的音乐中进行时,画面和音乐的节奏才能舒适地结合。刚刚倚音所奏出的活泼意向,在接下来的一个乐句中,钢琴的主旋律对焦大星的演唱旋律进行模仿,仿佛焦大星的无奈和祈求在时空中的延续,为焦大星再次祈求、追逐金子提供音乐铺垫(见谱 5 - 12)。由于接下来的唱段音乐安排较密集,而且焦大星的咏叹调紧接其后,饰演焦大星和金子的学生,最好借机在此乐句中定好场上位置——焦大星在场中央,金子和焦母分别在其两侧。这样安排的目的有两个:其一,从唱段安排上看,场中央的位置便于突出焦大星接下来的咏叹调;其二,焦大星在两个女人中间,可以在空间上直观地展现其夹在两个女人之间的尴尬境地——对于焦母,他是软弱的儿子;对于金子,他是没用的丈夫。

在前文的叙述中,笔者为此剧中的主要人物皆安排属于自己角色属性的灯光颜色:仇虎的黑红色、焦母的深紫或黑紫色、金子的麦穗色。因此,为了加强戏剧效果、加深人物塑造效果,焦大星也应该拥有自己角色属性的颜色。由于焦大星的内心比较单纯,性格比较软弱,更关键的是他和金子的婚姻遭到背叛,这在世俗意义上被称为"戴了绿帽子"。所以,将属于焦大星的场灯设置为较

【谱 5 - 12】

明亮的翠绿色比较合适。

当他完成自己的咏叹调,焦母和金子向他的位置靠拢。此处可以分别为金子和焦母设计比较有趣的表演细节:两人分别从各自位置走向焦大星,而实际上目光和气场是越过大星彼此对峙的。因为只有一小节的时值安排,两人走向大星的速度和节奏要快,而且也可以展现两人的气势汹汹。此段三重唱,焦母和金子的位置尽量不要变,大星在两人的演唱中慌乱徘徊,而为了表现他的慌乱和尴尬,他在两人之间可以频繁走动。由于 396 至 422 小节的演唱多是婆媳之间带有强烈封建色彩的彼此诅咒演唱,且人物关系已经在唱段中表现清晰,因此笔者建议删除此部分内容。

接下来的段落中是三人的纯对话部分,伴奏音乐的戏剧性不强,基本起到音乐色彩的延续和情节的铺垫作用(见谱 5 - 13)。所以,为了加强人物关系的刻画,演员的对白节奏要非常紧凑且明确。虽然焦母对焦大星恨铁不成钢,但是母亲对儿子的情感也包含着爱和无奈。因此,焦母对焦大星的说话语气可以强硬,节奏可以稍缓。而她与金子的对话节奏最好是字头压字尾[①],态度则是看

① "字头压字尾"即焦母台词的最后一个字与金子台词的最后一个字几乎同时出现,使台词节奏紧凑且符合当时的话语情境。

似温柔实际"绵里藏针""笑里藏刀"。排练时学生可以假设,无论焦母是对大星还是对金子说话,都是说给金子听的。如此对话中展现出人物关系的对比就会更富趣味,也更有戏剧性。

【谱5-13】

伴随着焦母和大星的下场,场灯逐渐变暗,为金子留下一束追光。如此安排场灯的原因是马上开始的金子咏叹调"哦,天又黑了"的唱词中已经对场景对光线作出了陈述。另外,当金子完成此唱段时,仇虎从暗处的出现才会显得更突然、更具有戏剧性。根据音乐情绪,在金子的演唱调度安排上,大体分为三个层次:一,坐在道具石头上演唱。二,起身站立。三,向前或舞台的左右以较大的行动调度,配合音乐内容与人物情绪。咏叹调的开始是安静且低落的。建议金子坐在道具石头上开始演唱,"天又黑了"与"我的心更暗"正是金子内心与空间场景的重合,这两句唱词为她在焦家的不幸和命运的不公作了具有层次感和戏剧内涵的刻画。"漫漫的夜啊"这部分的演唱旋律,多次出现的回旋高音仿佛是她以往生命中对命运抗争而最终无奈收场的展现。

音乐在第474到475小节出现了转机,伴奏中出现了连续的上升音阶——从节奏密度较大的16分音符逐渐过渡到跨度更大的三连音,音乐的情绪开始向更为明朗的方向发展(见谱5-14)。此时金子借着音乐的上升起身,以较快的步伐向前走两到三步,表演时眼神和情绪融进向前的步伐并延伸向远方。学生演唱"云高高""天蓝蓝"的声音要轻柔且悠远,此时的情景完全是金子想象中的"美景",与现实中的"天又黑了""我的心更暗"这个现实形成明显的对比,理想和现实的差距和鸿沟铸成了该人物的立体形象,进一

步升华了该歌剧的悲剧性。在此段落中,饰演金子的学生可以伸展肢体,也可在结合音乐三步的范围之内做平缓的移动,通过外在动作表现其徜徉在"梦境"中的美好思绪。需要注意的是,在"不!这难道就是我金子的命"这一部分,学生要在舞台上定住身体姿态,为该咏叹调的第三部分做缓冲。

【谱5-14】

当金子发出"我要活下去!"的宣誓,伴奏将音乐形态向更为紧密的方向引领——连续紧密的震音,三连音的和声低音伴随着高音部分以16分音符构成的重复六连音,形成了此首咏叹调最大的音乐张力(见谱5-15)。这是此首咏叹调舞台调度的最后一个层次,也是金子情绪的高潮。金子在这段强烈情绪的音乐中在舞台上做更大范围的移动,或可以张开双臂效仿舞蹈中带有韵律的奔跑动作。将人物的压抑情绪通过音乐和舞台调度得以发泄,并感染观众。

当学生演唱到"我金子啊,总有变成飞鸟的一天"之前,最好已经站在舞台的前侧。这样,当饰演仇虎的学生从她的侧后方的暗处出现才会构成双方见面的画面张力。当仇虎呼唤她"金子",金子即回头,回头后最好有一到两秒的停顿。这一停顿表示,金子在努力辨认仇虎的样子,也会给观众期待——两个久别的恋人见面后反应如何。当金子说出"你是谁?"时,仇虎在舞台较暗处再向金

【谱 5-15】

子方向迈进两步,当金子看到这个魔鬼般样貌的人被惊吓得马上后退。如此效果会让戏剧中的人物给人失落、心痛的感觉。当仇虎唱出自己的疑问,金子再以较为迟疑的状态唱出:"你,你是虎子?"片刻后,钢琴以强烈的低音为第一幕的结束画上句号。

二、第二幕

(一) 第一场

第一幕的强音收尾后,场灯关,或留下少许极暗光线供换一、二幕景使用。暗光后,空闲 3 秒左右的时间,为戏剧中内容与情绪的转换提供片刻喘息,然后演奏间奏曲,通过音乐为两人的爱情场景进行刻画:在交响乐版本中,单簧管和长笛在高音区次第演奏了金子的"大麦"民歌主题,钢琴伴奏谱也有相应

提示(见谱5-16),此主题的演奏是两人爱情音乐的延伸和发展,从音乐的维度进行戏剧的刻画。钢琴演奏的学生可以在演奏时通过踏板使用的变化或力度的变化,变向展现同一主题的动态延伸。

【谱5-16】

当音乐进行到两人重唱的段落,场灯逐渐开放,但仍然以相对阴暗的色调为主,为的是使两人窗后的剪影得以清晰地呈现。金子和仇虎可以透过纸窗的光以拥抱、借位、靠近等方式来做出象征爱情升华的剪影动态。在第8小节的延长音上,以缓慢的节奏将场灯调到较暗程度。当活泼的#g羽调式响起,场灯开启,金子愉快地登场(见谱5-17)。

【谱5-17】

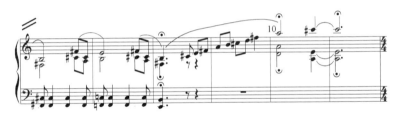

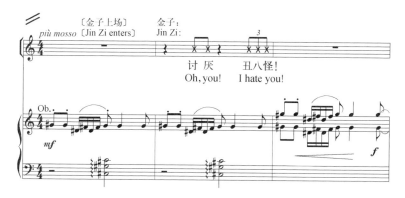

　　饰演仇虎的学生在金子的台词"还不快,滚出来!"说出后,以矫健的步伐上场——经过十几天的调养和爱情的滋润,此时剧中的仇虎已经接近痊愈且精神焕发,可以借着钢琴右手攀升的八度重合旋律音节出现的节奏来塑造人物状态,如此仇虎在第一幕和第二幕的人物形象形成了鲜明的对比,再次加强了作品的戏剧性。音乐和故事的情绪也由压抑、悲伤转向明快、愉悦,音乐和戏剧的结合使戏剧的整体节奏清晰而富有魅力。

　　在这个场景的安排上,笔者建议,教师可鼓励学生做出与谱面提示不一样的调度安排。即再次出现羽调式动机时仇虎已经在场上,并且向金子表示亲昵(可尝试从金子的后方抱住金子)。而金子在钢琴右手旋律再次出现八度重合攀升旋律时,向前迈出一步表拒绝。此时仇虎再以谱面提示信息站在原地,会使他接下来握住金子手腕的粗鲁动作、两人生气引发的肢体对峙看起来更加合理。仇虎抓住金子的手腕问"疼不疼"这一部分占4个小节以上,饰演仇虎的学生借此时值,将金子压制到舞台靠边一侧。待到金子驱赶仇虎时,仇虎走到舞台的另一侧,金子再说"回来"并跑向仇虎,如此丰富的调度会使舞台画面看起来更饱满。

　　饰演金子的学生要快速地走向仇虎并从后方抱住他,才能表现金子对仇虎炽热的爱。而且她从后方抱住仇虎,也与刚刚仇虎试图拥抱金子的动作形成前后的照应,这两个拥抱仿佛是带有明显终止式的主调音乐——用两次互相对照的拥抱行为,形成一种

行为上的"终止式",来调动戏剧情绪。此时的情感表达主要体现在两人演唱的音乐上,柔美的音乐已经交代了戏剧情境中两人如胶似漆的交流,不适宜大开大合的动作。

(二)第二场

原剧谱面提示上,常五进场是在乐队分别以单簧管、双簧管和长笛重复仇虎的主题三遍后才敲门。钢琴版难以塑造如此丰富的音响效果,为了加强戏剧的连贯性和常五"不速之客""来者不善"的特征,饰演常五的演员可以在演奏第二遍的中间就制造出敲门声(见谱5-18)。为了打破金子、仇虎两人在此前塑造的"完满""浪漫"的意境,构成戏剧内在张力,常五的饰演者可以尝试使用方言。①

【谱5-18】

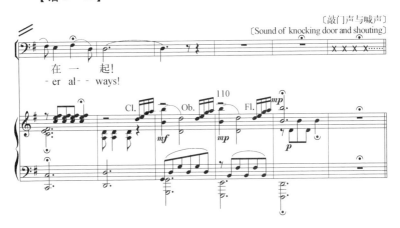

常五上场时,金子为了保护仇虎而将其藏在舞台另一侧,当常五进入焦家试图偷窥或查看金子的隐私时,已经接近了仇虎藏匿之处。金子表示警示的强烈敲击声,要打在常五即将发现仇虎的时机。因此,此处排练时常五的寻找节奏、金子的敲击时间要固定且通过反复排练配合好,才能达到戏剧效果。虽然立场不同,但此

① 由于故事背景发生在民国时期的东北,最好使用东北方言。

时场上的所有角色都是做贼心虚——金子和仇虎怕常五发现,常五又怕金子发现他受焦母指派来打探消息,以及他猥琐的内心世界。所以,金子的敲击声让所有人都害怕,同时也解救了所有人。常五接下来的对话带有化解尴尬的色彩,没话找话地问:"你在干什么呢?"常五可以稍有结巴或停顿,金子的接话语气可以有两种选择:其一,以与常五相反的从容方式完成,以此来观察常五说话的漏洞;其二,金子回答仍然是略显慌张的,等到发现常五的漏洞再逐渐平复情绪。常五的台词"多孝顺的儿媳妇啊,你婆婆她也真是"前半句有两层意思,前半句字面上他是赞许金子求佛的孝顺,其潜台词是向金子示好。后半句就将自己的立场向金子一方靠得更近。常五爷性格贪婪——他既想获得焦母的好处,又贪图金子的色相,这样一个唯利是图的人物形象在这句台词中开始显现。常五的贪婪可以在下一句台词的表演上表现得更加透彻:当金子要给常五打酒,常五嘴上说"那可不行"而行动却相反,一边说不行一边把酒瓶送到金子手里;语言与行动的反差使人物性格立即显现,同时也具有一定的喜剧效果。

　　饰演常五的学生在下一番的表演中需要注意表演的节奏,他要再一次确认金子的闺房是否有人。因此,当他再次试图偷窥时,必须要等到饰演金子的学生正好出门相撞。笔者给出的建议是,当金子拿走酒壶时他可以延续"得便宜"的喜悦状态,片刻后想起焦母交给自己的任务再去偷窥。这样表演不但可以将两人的相撞合理化,为饰演金子的同学赢得取道具的时间,又可以将人物形象的层次得以展现。两人相撞后,金子开始掌握对话的主动权,将常五引向酒桌并打探常五此行目的。

　　常五醉酒说漏嘴,决定告诉金子实情。在"哎!干脆,我都告诉你吧"这句台词的"哎"后站起向前一步左右开始演唱咏叹调。金子在"藏了生人"后站起,再演唱"有谁敢上阎王家来",这里站起的动作可以表现两层意思:其一,她和仇虎的事被发现,因紧张而起立;其二,她表面上表示愤怒,为了向常五表现自己的清白而起立。戏剧中常五借着酒劲再次试图接近金子,在"你手上绣的什

么"向金子后方靠近,试图猥亵她。金子"老虎"的台词要响亮,行动上将手里的刺绣果断地推向常五,使常五再次退缩,既能表现他的尴尬而退,又能表现他对仇虎的惧怕。

　　常五的咏叹调结束后,从下场口退场。仇虎要在金子的台词"虎子,我怕"之前登场:如果在此台词后登场,会存在仇虎畏缩的潜在可能。仇虎出现后,一直望着常五离去的方向,包括接下来与金子对话的过程中——常五退场的方向,象征着以焦母为首的敌对势力。如此对话可以表达仇虎的仇恨的浓度和报仇的决心。此时的场上位置为仇虎在舞台偏左,金子在他右边一米左右的位置,这一调度基本不动且对话衔接节奏要紧密。当仇虎说"回来的正好",金子问"为什么"后,仇虎向金子的方向并越过她一米左右说"正好替他爹还债",并继续保持此动势。金子立即拉拽仇虎说"是阎王,阎王把我抢来的"。金子开始二重唱的第一句后,仇虎的视线才向金子的方向转移,并开始将注意力全部放到金子身上。因为在此之前,他的注意力和意志是被常五方向的仇恨意向所控制。仇虎的"走? 上哪去!"这句台词,可以拨开金子的拉拽将视线和身体向观众的方向调动一到两步。金子以唱回答时,第 210 小节走向仇虎的方向,由于情绪尚在激烈的环境中,金子此部分演唱以中强的力度进行。当第 211 小节拟单簧管旋律上行时,金子才以行板的节奏再向仇虎的方向,并越过仇虎向前方再迈出一步继续演唱(见谱 5 – 19)。

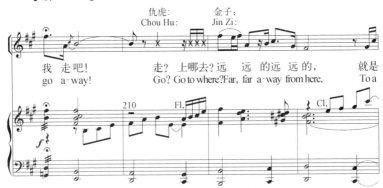

当金子唱到"有啊,有啊。我梦里见过"时,仇虎的目光向金子演唱时表达的方向望去,钢琴再次模仿金子的旋律时仇虎仍保持此状态,金子在旋律中向仇虎靠近并观察仇虎的反应(见谱5-20)。旋律模仿结束后,仇虎向金子及刚刚目光所向的相反一方低头或做移动的态势。金子再次追问后,仇虎抱住金子,并唱出东北民谣。

【谱5-20】

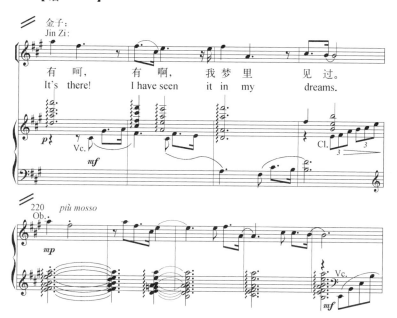

仇虎演唱东北民谣时,目光和意向朝向舞台正前方的远处,金子逐渐向桌椅方向调度。仇虎演唱到"坐在你家的窗口"时,金子坐在椅子上目光与仇虎表达同向,而此时的场灯也要向金色、黄昏色调靠拢。仇虎的部分完成后,金子在此接唱民谣。之后的演唱两人的调度和目光可以不变,但是在齐唱"来到我身旁"时要在舞台中间彼此慢慢靠近。需要注意的是,这里饰演仇虎、金子以及即将上场饰演焦母的演员要配合好节奏,即仇虎和金子即将靠近时,焦母的台词"金子,金子"要在画

面外的舞台侧幕后说出。此段调度和台词节奏,为打破爱情圆满的戏剧场景而设置。

(三)第三场

歌剧《原野》进行到第二幕第三场,了解常五性格弱点的焦母,亲自来到家中查看金子的生活,仇虎与金子两人短暂的幸福受到更强有力的威胁,人物之间的矛盾爆发呼之欲出。在本场演出的学习和排练中,演员需要注意将表演的节奏和演唱的结合拿捏到位。

焦母的上场方向基本以下场口为主,当焦母场外的台词出现时,出现了快速的音阶上升,并在 c^3 的高音上以一个不协和的小二度强音进入(见谱 5-21),在这个音出现时场灯如果将焦母的黑紫色主题光加入,会使不协和的感觉更加强烈,美好爱情被破坏、矛盾即将爆发的悬念感也会更强烈。

【谱 5-21】

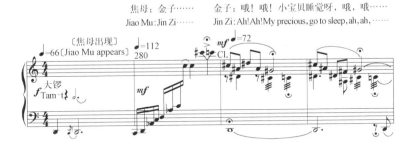

仇虎要做出当面迎敌的态势,金子的摇篮曲唱段(将仇虎哄回藏身处)指向性才会更明确,音乐的戏剧性意义才得以实现。金子蒙骗了失明的焦母,事态得到了暂时的缓解。当白傻子的出现使局面再次陷入混乱,他的"嘟嘟"旋律是与仇虎见面时的主题,音乐使两人相识,仇虎被发现的悬念以轻松的、俏皮的旋律堆砌,这种极具反差性的表现手法给观众更强烈的感官刺激,使戏剧的审美愈加丰富有趣且有力。

焦母询问白傻子屋内的情况,白傻子由于精神问题、智商问题以及见面时没有更多了解仇虎等多方面的原因,无法叫出仇虎的名字。因此,他仅有4字台词"有,有一个"在矛盾关键点非常重要:要稍慢,节奏拉开了去说,使紧张气氛逐渐铺满全场。金子要挡到白傻子和仇虎的中间,向他示意隐瞒真相。可焦母追问白傻子时,焦母口气一定要坚决甚至凶狠,语速要快,这样台词衔接所蕴含的戏剧张力才能体现。白傻子的下一步戏剧动作节奏,要接住焦母的节奏,同时,仍以自己的节奏说出语气词:"哎?"金子则以非常迅速的,几乎与焦母语言一样迅速而有力的节奏亲白傻子,白傻子此时的反应也要非常迅速,喜剧效果方得到最大释放。

仇虎看到白傻子的反应可以表现出先后的两个层次:刚看到心爱的人亲吻白傻子时,可以表现得气愤;可白傻子一屁股坐在地上开始唱童谣他又哭笑不得,而此时金子要趁机将他推到室内藏匿。当仇虎进入室内,事态得到暂时缓解时,焦母的饰演者要以比前几场更快的走路速度,向仇虎藏身的门口走近,并将金子向台口方向推开。此后的台词和声响皆在场外完成即可。

(四)第四场

歌剧《原野》的真实主义不仅体现在其题材和立意上,在每个人物的构建和刻画上都很考究。一般的通俗性歌剧作品,主人公不是完美无瑕便是恶贯满盈。然而,《原野》中每个人物都有其两面性:仇虎的本性是质朴、善良的,他被仇恨蒙蔽后却要加害于大星并最终成了真正的杀人犯;焦母虽毒辣,可从她与大星的对话,白傻子对她的态度中却能看出其慈祥的一面;大星作为悲剧性体现最多面化的角色,他的懦弱与无能、善良与焦灼表现得相当明确;女主角金子,虽然命运多舛且向往爱情与自由,可她对待自己丈夫的态度里却透露出了几分算计和厌恶。这些人物的多面性是现实世界艺术化再现的标杆性创作,也是作品戏剧性

的重要支撑。因此,无论在整体把握还是细节塑造上,每个人物生动塑造的前提是不放过文本中任何一个可以捕捉和利用的细节。

仇虎被打后,金子为了瞒天过海,掩盖仇虎到来一事,也为了夸大焦母的专横跋扈,将焦母打仇虎的一幕改述为焦母对其施暴,并借此机会挑拨焦母与大星的母子关系。金子在此佯装晕倒,并大声哭泣,将其泼辣的性格塑造得更贴切也会使人物更生活化而贴近人心。笔者在此的设计是,第四场开场前,金子观望大星是否回来,然后立即躺在地上佯装被打晕。在第 318 与第 319 小节之间的第一个延长空隙上,大星叫醒假装晕倒的金子,在第 321 小节后的 3 个小节中,金子委屈地大哭大闹(见谱 5－22)。大星掏出给金子买的礼物时也不能太早,应该在"带了什么"的"了"字长音上掏出来,才会符合人的行为逻辑与节奏。金子拿到礼物,察觉焦母的动向,在焦母上场的瞬间,她的哭闹程度又提升了一个等级。焦母出现后,大星的表现也要有戏剧性的变化——不敢让母亲看到自己对媳妇的唯唯诺诺,并隐蔽且象征性地安抚媳妇后立即抛下,遂向母亲走近。音乐中每个人物一连串的行为,不仅可以使人物形象更加真实生动,还可以在推动戏剧进行的同时使作品兼具生活趣味性和艺术观赏性。

【谱 5－22】

第五章　歌剧《原野》的美育实践研究

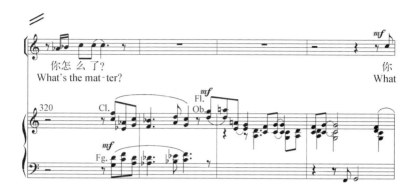

在接下来的二重唱中,演唱由焦母和焦大星完成,金子的态度要在音乐中有明显的层次变化:焦母训斥大星时,金子依然要以断续的哭声夹在两人的演唱之间调取焦大星的注意力,从而体现人物关系。大星唱到"别说了"的时候,尤其唱到第二个高音 g 时,态度要有戏剧性的变化,大星状态崩溃并且最好有愤怒的成分,而此时金子的状态要从装怕转变成麻木地接受现实的鞭挞。大星追问金子事实真相时,乐队或钢琴有大篇幅的戏剧情绪渲染片段,大星可以利用这段音乐将自己的态度逐渐转变升级,从不相信到挣扎再到愤怒地爆发(见谱 5-23)。只有大星将所有的愤怒转移到自

己身上,而非金子身上,金子就会以自责和愤怒等多种复杂情绪演唱下一首咏叹调。

　　金子在演唱过程中对大星和焦母仇恨的态度要表现得非常具体而明确,大星才会决定举起执行家法的鞭子。在关键时刻,仇虎的降临要在快速而激烈的音乐节奏氛围中。尤其是最后一句,"您的干儿子,仇虎,回来了"的"回来了"要以较高腔调和力度说出,为第二幕做出明确的带有休止性的收尾记号。

三、第三幕

(一)第一场

　　《黑色摇篮曲》是焦母人物形象塑造的重要片段,前文详细分析了和声、旋律以及小黑子等"黑色"元素对塑造人物起到的关键性作用。在第三幕开场时,音乐广板的速度逐层铺开,灯光也可随着音乐的节奏,从全场暗光过渡到紫黑色的"焦母主题",而焦母的演唱位置可有两个选择:一,焦母在金子第二幕第二场拜佛的同一位置,这样愿望相冲的两人,在同一位置拜佛可产生一定的戏剧性对撞效果;二,焦母在桌子一侧的椅子上演唱,靠近舞台中央的位置更容易获得观众的注意力。仇虎站在舞台布景较深的位置,在焦母的第一段演唱后的间奏逐渐走向半明半暗并开始演唱(见谱5-24)。

【谱 5-24】

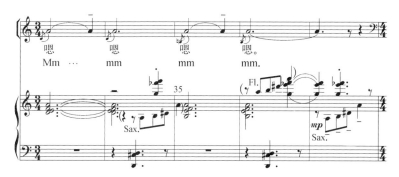

从文本中可以看出,仇虎的演唱带有明显的诅咒性质,无论从焦母的音乐性衔接,还是从黑暗中的人物状态来看,仇虎的演唱应以弱声为主。仇虎第一段的演唱情绪与色调和焦母基本同步,而在"殿前的判官啊,掌着生死簿"的"掌"字处理上,饰演仇虎的学生可以突然大声演唱。某种程度上,力度的突然变化,是对原有音乐产生一定形式的破坏。如此安排不但可以表现仇虎的愤怒,还可以将他狂放的性格表现出来,为接下来两人对话的场面转换做出明显的过渡。

两人的继续对白将人物之间彼此的冲突进行了升级,但表现形式却是以"绵里藏针""笑里藏刀"这种半明半暗的方式,将问候为"虚"、对峙为"实"的内涵生动有趣地表达,在戏剧的设计上非常巧妙且富有审美性。仇虎和焦母的饰演者可以借鉴以下方法:两人都是笑着说台词,笑的尺度建议以"咬牙切齿"地笑为佳,即虽然以微笑的方式对话,在台词清晰的前提下,咬字过程中牙齿要比平时咬得更紧张。这样的表演才能将文本中的两人相敬如宾的"虚",表现出深仇大恨的"实"。在两人对话的最后,金子冲了进来,焦母的态度有了转变,并向仇虎示弱。此时,观众并不知道焦母心里的谋划。因此,饰演焦母的学生可以考虑,使用慈祥而柔和的说话态度和语气对待仇虎。饰演仇虎的学生,最好仍不依不饶地站在原地,让金子把他拉走,金子的第一句演唱才会具有足够的逻辑支持。除此之外,仇虎站在原地是他的仇恨程度和他报仇态

度的延伸与发展，他也在思考焦母此做法的真实目的，为之后的剧情留下一丝朦胧的悬念。

金子在焦家生活数年，对焦母的性格、处事方法有较深的了解。所以，当她听了焦母的劝说后，有所保留地相信她的承诺，才将仇虎立即拉出房间。第二幕的布景以焦家室内为主，为了表达金子和仇虎是在室外对话，金子要将仇虎拉到台口非常靠前的位置，并将主要场灯变暗，以追光照顾两位演员的表演。这段两人的交流是以接近轮唱形式的二重唱完成的。由于两人的立场产生了分歧，在演唱的内容上两人的观点和态度具有对峙性。而考虑到两人的情侣关系和音乐中内容的细致性，这段二重唱如果在舞台调度上做出过多的变化会显得琐碎，且难以让观众更多地从音乐中感受到两个人物不同的内心立场对峙与细节变化。笔者给出的建议是，仇虎唱出"不，等我办完事就走"时拨开金子的拉拽，并走出3步左右的距离。如此，两人的舞台距离便是内心距离的外化，此后的演唱面向观众进行。当仇虎唱到"你是，为了让他活，才跟我"时，表达他对金子忠诚度的怀疑，可以面向金子。金子的态度是向他解释，顺势也转身面向仇虎，但仍保持3步左右的距离，产生的效果暗示焦灼的情绪和无法调和的状态悬浮在时空中。

大星酒醉回家是整部戏矛盾最高潮的开始：仇虎是否会亲手杀死这个无辜的又是儿时玩伴的情敌？大星是否得知仇虎与金子的奸情，如果得知他该如何处理？金子在两人之间该如何行事？《原野》的戏剧张力都浓缩在这一场中，种种悬念的揭晓和爆发都汇聚在此节点之上。大星将仇虎拉进室内，大星的态度是向仇虎诉衷肠，而仇虎则企图杀害大星。

在大星的表达上，表演者需要思考的一个关键内容，也是文本中没有表现的内容：是大星是否真被蒙在鼓里，还是为了维持局面而装傻。如果大星当真不了解情况，这个人物的单纯就会表现得更明确；如果是第二种情况，那大星这个人物所蕴含的悲剧性就会更加浓厚。如何理解人物的内心，就要看导演者和表演者的倾向。大星的演唱可以相对自由，而演唱到"她心上，另有一个人时"要面向仇虎，

其态度就会表现得具有层次——他很可能知道事实的真相。仇虎也可以借此开始他对大星的反向盘问和嘲讽。在大星拔刀的时刻,他却躲开仇虎的目光面向观众,再一次表现出他的懦弱和犹豫,此时仇虎的笑则变得另有深意了。仇虎主动接近大星时,饰演仇虎的学生可以用力把大星抓到自己面前,表达人物的侵略性和野蛮程度。同时,在你来我往之间将剑拔弩张的戏剧效果再次拉回。

正如歌剧的题目《原野》所蕴含之深意,金子的加入使场面愈加混乱,并向不可控的方向发展,但是戏剧本身的安排是乱中有序的:大星再次躲开了仇虎,却将刀口指向自己最爱的金子身上。可仇虎并没有加以阻拦,因为他可以明确地看出此时大星名为杀金子,实则逃避自己,他也确信懦弱的大星没有胆量杀害金子。仇虎最终说出了真相,文本上可以看出,大星的态度依然软弱,且并非以愤怒和吃惊的语气表达——增四度下滑音正表达了人物内心的混乱与不安(见谱5-25)。

【谱5-25】

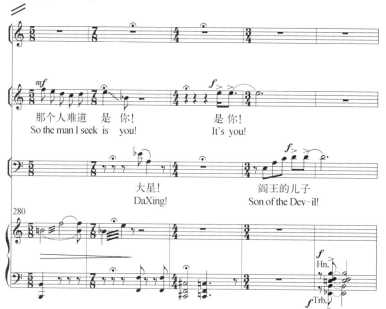

仇虎的唱句"阎王的儿子,阎王的种"是刚刚大星对自己的注释,如此表达是对大星无限的藐视与挑衅。当大星真的"决定"杀死仇虎时,仇虎并未闪躲,而是任由金子挡在两人中间。仇虎已经将大星的性格拿捏得非常精准,他再次通过行动表达对大星的藐视,并对其内心进行更进一层次的打击。音乐中可以看出,虽然音乐内容进行得非常激烈,但是其音型结构却是回旋重复的态势:激烈的音乐是戏剧紧张浓度的表达,而音型的反复是大星内心矛盾和软弱的表达。金湘先生以高度戏剧性的写作手法,将人物的内心与戏剧情绪这两个不同维度的内容在同一时空下进行解释和刻画。此片段在中国歌剧创作上非常经典,且值得借鉴和学习研究,是带有创造性的里程碑性质的重要内容。

　　作为研究者,我们很难具体猜测,大星的软弱是作者为了表达人物的善良还是软弱和无能。但是,二度创作者要在持续保持理解人物内心的同时,也要试图挖掘、领会创作者的潜在意图。当大星举刀走向金子,再一次表现出了犹豫和动摇:若是大星下了杀人之心,他不会对金子或仇虎有太多的言语,而是直接行动。而且大星的演唱中,出现多次的同句重复——台词重复,例如上一片段的"那个人难道是你"、本段落的"你真的喜欢他",音型重复三连音的音型,这种强烈的不断重复的节奏正是大星内心"挣扎"与"焦灼"的表现,此音型应用于大星"无力的愤怒"性格的塑造,并贯穿本场(见谱5-26)。

　　相比之下,音乐中表现金子坚决的态度用的则是单音、强音,文本中台词的重复设计和音型使用的对比,构成了两个人物鲜明的特征和潜在的戏剧张力。这一场的戏中,大星最终也没有下定决心,且大星代表性地带有浓郁"挣扎""犹豫"色彩地在三连音的音型中收尾。

　　纵观第二幕第二场的表演,相对于仇虎和金子,大星的表演尺度较难掌握。饰演大星的学生要注意,在以仇恨为主要情绪的基调下,要学习借助上文提到过的音乐素材表达他内心的挣扎和他懦弱的性格。由于大星懦弱且犹豫,他的舞台调度可以频繁,而相对之下仇虎和金子的舞台调度则要以"定""稳"为主。仇虎的内心

【谱 5 - 26】

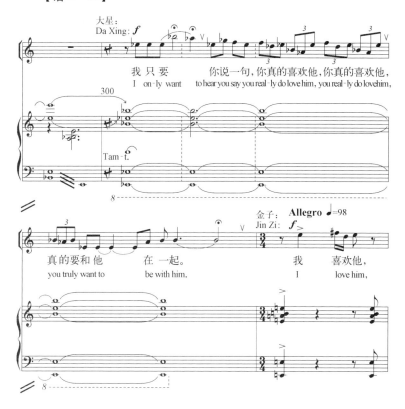

最为笃定,演唱时就要尽量站定。金子感情坚定,但是对大星存有怜悯之心,所以在刚进场劝仇虎隐瞒真相、仇虎即将说出真相的关键的节点上她的态度和舞台动作可以有相应的阻拦之意。

(二) 第二场

传统意义上,"摇篮曲"是夜晚哄孩子入睡的音乐体裁,多带有音乐旋律舒缓、和声构建柔和、歌词意境美好等特点,而焦母的《黑色摇篮曲》虽然在节奏上接近传统音乐,但是音乐风格却和以往大相径庭——旋律中充满了变化音,尤其是不协和的小二度音程,给人以"不安"和"恐怖"的暗示,而歌词中死亡的意象再度对"黑色"

的主题加以渲染。此首咏叹调,是对前剧演唱"黑色"元素的发展和升级。无论是歌词中的细节——黑色元素,还是文本内容与戏剧内容都具有浓厚的戏剧性(见谱 5 – 27)。

【谱 5 – 27】

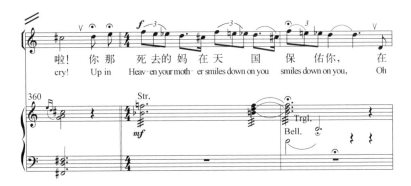

舞台表演方面,饰演焦母的学生只需抱着"小黑子"坐定演唱便可。焦母演唱坐定的位子最好是在第二幕金子拜佛的位置,该位置的供台上整场都要立着焦阎王的遗像。

纵观整场歌剧,供台这个位置分别在第二幕金子拜神,第二幕结尾的焦母对金子执行"家法"欲鞭打金子,第三幕的焦母拜神以及"黑色摇篮曲"等扮演着重要的戏剧"角色"。供台上的焦阎王仿佛与焦家心中的"神明"有某些共通之处,也在某种意义上交代了焦家信仰背后的"黑暗"性质。此"黑暗"意象,在不同角色的世界具有不同的戏剧意义:于仇虎,它是必须报复的仇人,是必须冲破、击碎的枷锁;于金子,它是控制限制的牢笼,是难以挣脱的魔爪,有一种既恨又惧的态度;于焦母,它是焦母"恶"之力量的源泉,是焦母世界的"正义"所在。同样一个道具,对戏剧的整体布局都具有重要意义,所以,在排演过程中,教师要将供台背后的戏剧意义和价值指向教授于学生,学生才能更真切地感知人物,感受戏剧整体与细节的背后关联。然而,由于在"供台"相关戏份下,舞台布光多是暗光,一般情况下,在观众的位置上无法看清甚至看到遗像的存

在。因此,笔者建议,在焦阎王的遗像旁立起一个用灯具制作的蜡烛,可以将这个遗像更明确地指明,为戏剧气氛的烘托、戏剧情景的塑造加入有力的元素。

焦母的《黑色摇篮曲》演唱完毕,在常五与其简短的入场和对话后便是仇虎的咏叹调《现在已是夜深深》,此咏叹调中的"青面小鬼"在第三幕开始时对焦母的诅咒片段曾经出现过,且焦母彼时正在拜神。因此,仇虎的咏叹调最好在第三幕开唱时的位置,以相同的意向、不同情绪和思绪推进戏剧的进程。仇虎在演唱中所提及的"菩萨"与焦阎王,是彼此矛盾的一组意象,而这一组矛盾又在同一位置——供台,这种矛盾与纠结正是供台为戏剧提供的内在力量。而仇虎全剧中唯一一次"走近"神明,表现了仇虎在一番挣扎后的疲惫与屈服,是作者对人物被某种命运力量掌控,对社会黑暗性刻画的有力笔触。

仇虎的个人咏叹调的数量是全剧人物中最多的,从开场的《我回来了》、第一幕的《焦阎王,你怎么死了》、第二幕的《金子,你在我心里》以及这首《现在已是夜深深》可看出,已经出现的 4 首咏叹调中皆为抒情性质的心理刻画,以时间的维度记录每个阶段的主要心理特征分别为:第一首,逃脱后复仇的渴望;第二首,复仇对象死亡后的失落与无助;第三首,表达对金子深情的爱;第四首,展示内心的极度彷徨与无奈。4 首咏叹调将仇虎的心路历程一步步推向更为复杂的层面,从单面的复仇到复仇背后人性的自我拷问和撕裂。歌剧《原野》以仇虎为样本,对人与人之间无法解决的普遍矛盾进行了刻画,在高度融合的音乐与戏剧作品中,将人性的善与恶、生活的美好与无奈、现实的残酷与理想的空洞等诸多问题进行了剖析与反思。

研究视角放回到《现在已是夜深深》。从排演上看,这首咏叹调与下首二重唱的衔接是一个舞台调度的技术难点。即仇虎和金子、大星在同一空间,但是两首作品中三人完全零沟通。因此,可以从两首作品的剧作功能入手进行舞台调度安排:仇虎的咏叹调完全是他的心理刻画,此时的时间与空间在戏剧中被架空,因此在这首咏叹调中时间和空间便是虚化的。而下一首金子与大星的二重唱则是写实

性质的,重唱中的戏剧时间与空间是同步进行的。考虑到咏叹调的虚拟性,笔者建议在仇虎的咏叹调结束后,给一个全场的暗光。或者在仇虎演唱时只给他单独的追光,在他即将演唱结束时,饰演金子与大星的演员已经在舞台另一侧稍靠后的位置提前上场。仇虎的演唱结束后,将其追光熄灭,饰演仇虎的演员立即从他所在的舞台一侧离场,然后立即将场光打开。如此,灯光利用的迥异便是写实与虚化时空的不同表达。戏剧节奏不但没有受到影响,而且灯光的不同利用也担负了调节戏剧节奏,引导观众情绪变化的重要作用。

(三) 第三场

为了将大星的人物性格进一步刻画,并在二重唱中将其内心的焦灼程度进行更充分的表达。同一首重唱中,金湘为大星与金子创作的调性却完全不同。大星的#g角调式是传统的民族调式。焦大星的哭诉在六度左右的空间不断回旋与兜转,在小调气氛的烘托下纠结的情绪无处安放。当焦大星将他不幸的梦倾诉于金子时,金子已经逃离了前剧中纠结的思绪,以坚定而略显残忍的同音f肯定了大星的梦境(见谱5-28)。

【谱5-28】

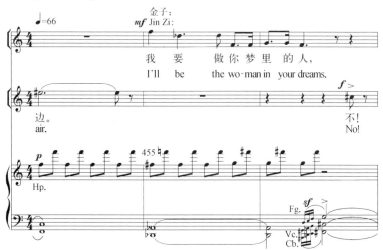

在此处的表演中,大星的表演状态一直关注在金子身上,而金子则以面向观众为主。大星的音乐以柔和为主,而金子歌唱的进入就要破坏大星已经构建的柔和状态,使她在不同立场的坚定态度得到明确展示。当两人在同调性开始同样主题歌词的演唱时,两人却"同调不同心"——大星的心中只有金子,而金子的心里却住着仇虎。为了能够加强人物关系的戏剧性,在演唱"人就活一回时"金子在舞台的侧前方,而大星在其侧后方,两人的表达方向皆面向观众。唱到"没有他/你我会死"金子则在前方调向另一个台侧,仿佛表达指向仇虎方向。而大星走到金子刚刚的位置演唱,行动上展示的是他再度扑空。这样的一个简单调度,就可以将人物彼此内心所向,大星焦灼的内心,戏剧中悲剧的浓度表达得更加充分、更加直观且有力。当大星再次拔刀刺向金子时,音乐中没有再度出现象征着大星内心犹豫的三连音,而是以飞快的速度急剧攀升,仿佛大星内心的怒火燃烧到无法遏制的地步,大星杀死金子的决心已经在音乐中表明。仇虎从金子所表达意向的方向出现,金子躲向仇虎,当大星正欲扑向仇虎时,仇虎推开金子。笔者在此设置了一个悬念,即仇虎推开金子时是背面面向观众。而大星是手持匕首面向观众扑向仇虎。而后两人位置重叠,仇虎的饰演者挡住大星饰演者,身体表演两到三下大幅度的用力状,而后仇虎向侧后方踉跄两步,大星便手持匕首僵硬地面向观众,持续两到三秒钟后随即倒下。如此表演的安排,可以在较短的时间范围内提高戏剧悬念和紧张气氛,将死亡的过程与结果浓缩提炼而出。

当焦母发现大星的尸体后,演唱并完成她全剧的最后一首咏叹调。焦母的咏叹调中依然保留了她的半音倚音以及三连音的节奏型,但是旋律的走向由《黑色摇篮曲》的下行为主变为上升为主,声音力度的使用也由摇篮曲的弱变为强音。与前剧几首相比,那些带有"黑暗"性质的祈祷和隐约的诅咒,变为了直白的忏悔和毒咒。该咏叹调并没有过度地渲染内心情感,而是简洁、直接且有力地将焦母内心情绪的宣泄,在简短的音乐中快速爆发,咏叹调的塑造在没有影响戏剧节奏的前提下做到了情绪的渲染和提升,为第

三幕的结尾完成了有力终止，为焦母人物形象的立体化、多面化和戏剧化塑造画上了完美的句号。

四、第四幕

第三幕人物关系的碰撞和戏剧性的集中爆发，将歌剧情节推向了最高潮。由于第四幕的前三首分曲的主要内容仍是仇虎和金子对当下及对未来恐惧的再度刻画，这些意向已在前剧中有所涉及，过多的重复表达会有拖沓之感。所以，为了保证戏剧内容的连贯和戏剧节奏的紧密，笔者选择删除文本中第四幕的前三首分曲。在剧情的连接上，可以参考在焦母演唱完咏叹调后调成场面暗光。然后，演奏第三幕与第四幕的间奏曲的同时，在场上留下较暗的光线，舞台较深处在暗光环境中，让仇虎和金子在台口附近表演逃脱，由于间奏曲的调性模糊、戏剧性较强，可以利用此段音乐的特色，在场景的转换中表达仇虎和金子思想迷失、精神紧张的状态。两人在台前跟跄地狼狈地从左至右，舞台布景在黑暗的光线下迅速移动，他们时而望向布景之处展现出眩晕甚至恐惧的状态。台前台后亦虚亦实，连贯地将剧情引导至逃脱的最后关头。当金子叫醒仇虎的时刻，场灯才逐渐过渡减亮。此时也可使用节奏较慢的频闪场光，将人物主观恍惚的精神状态以客观的灯光变换得以实现。火车这个象征了"远方""希望"和"自由"的意象出现时，场灯的状态逐渐平稳，剧情的表现手法借助灯光实现主观情感向客观现实的过渡。而此时两人应该在舞台较为中间的位置，准备演唱情感浓度最高的爱情悲剧段落。

二重唱《你是我，我是你》是歌剧《原野》中人们较为熟知的中国歌剧经典唱段。这首二重唱的主题曾在第二幕时由仇虎独唱完成。同样的旋律经过发展后，抒情性得到更大的发展，两人生离死别的戏剧性也得以用更加浓厚的方式实现。此时的剧情是，仇虎得知金子怀上了他的孩子，侦缉队又即将追赶上他们，于是决心放弃自己保全金子。仇虎劝金子赶快离开，在这千钧一发之际，两人开始了这首咏叹调。第二幕的同主题演唱也是表现两人的分离，但无论在剧情发展还是分离的性质、人物关系的表现上，此刻再现

与发展已是更深层的人性表达。

　　二重唱开始前喧叙性质的段落是以两人争论是否分别展开的。饰演仇虎的学生可以将金子推到舞台的一个边侧，而自己回头向另一个方向调开。当两人即将走到各自边界时，金子再迅速回头喊仇虎的名字。仇虎听到第一声呼唤停下离开的脚步，当听到第二声呼唤时，抑制不住心中的爱便转身急切地走向金子。仇虎与金子在分别前的情感状态和层次，便会通过两次呼唤的表演变化得到清晰展现。由于发出呼唤的人是金子，在行动上，金子就要表现出更大的表演力度，可以鼓励饰演金子的学生跑到仇虎身边时拥抱仇虎，并在哭泣的情绪带动下使身体逐渐下滑。呈现的姿态是，在舞台中央左右的位置，金子半瘫状地跪在仇虎身旁，面向观众头部依靠在仇虎的腰间或大腿上。仇虎半侧身面向观众，双手拖着金子的手臂让金子依靠在自己较为靠前的腰间或大腿上。这样的演唱姿态，一高一低从构图上比较美观，也为后面金子因为情浓而站起做足铺垫的准备。

　　当仇虎演唱到"你是地"的长音时（见谱5-29），将金子慢慢扶起，两人共同完成高音部分演唱。当演唱到第一遍的"生下他，

【谱5-29】

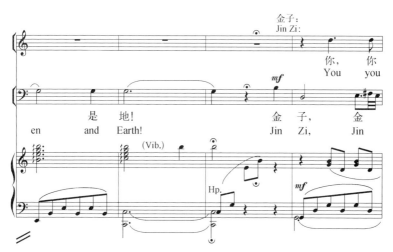

他就是天！生下他，他就是地！"（见谱5－30）两人相视而唱。在第387小节，重复的第二遍是情感的再次升华，由于旋律不变、节奏不变，作曲家在此创作出重复的演唱，必然要表现不同的内容。两人可以在此时转向观众，将情绪与情感撒向观众，让观众更加直接地感受音乐中的情感力量。

【谱5－30】

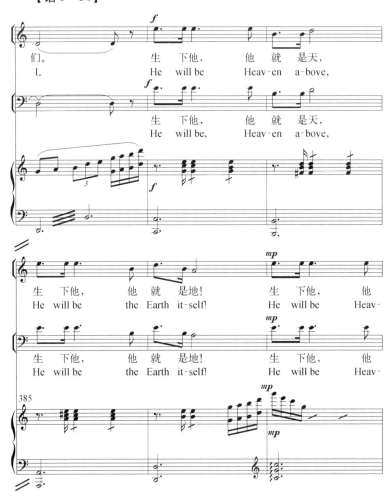

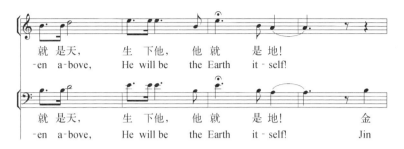

二重唱进行到仇虎演唱"快带着我的命，走吧"而后金子说出第一个"不"时，两人的行动要从你侬我侬的情绪中向更激烈、更外化的生离死别的状态迅速过渡：金子的第一个"不"可以在哭泣中以柔和的方式说出。而仇虎就要开始表现他坚硬的一面，说出"走！"之后，将金子的行李抢到自己手里，并向金子离开的方向抛出。此时金子要马上表现出更加坚决的态度，抱住仇虎达到生离死别的最高情感状态。演员在此时要给观众与演员达到共情浓度的时间。在金子用力抱住仇虎，3秒到5秒左右时值之内，仇虎要非常野蛮而无情地挣脱金子的拥抱，而把金子推向扔掉行李的方向。仇虎的无情背后正是人物内心的无奈，这一推是他的愤、他的绝望，是整部歌剧悲剧性最高潮之处。当金子试图在此回头后，仇虎立即向金子下跪，唱出"生下孩子为我报仇"（见谱5-31）。回顾这首二重唱的开始，笔者安排金子在仇虎面前跪下，而二重唱的结尾，则安排仇虎为金子下跪。一首二重唱的前后不同人物的同一动作，从表演角度结合音乐的演唱提示，让两人戏剧中的悲剧力量瞬间爆发。

金子说全剧最后的一句台词是对仇虎的呐喊。因此，此时金子的声音要和情绪完全一致，不要拘泥于唱法的要求，可以声嘶力竭、可以不明亮甚至是破碎——只有当声音和人物的情感、情绪连接到一起，才可以通过表演实现戏剧性。金子在情绪崩溃的情况下最后一次扑向仇虎，被仇虎大力推开。需要注意的表演细节，是饰演金子的学生的躯体或手臂要和仇虎有力地对抗，两位演员要彼此感受力量，这样金子才会在合适的力量下被仇虎推倒在台口而不至于受伤。

【谱 5－31】

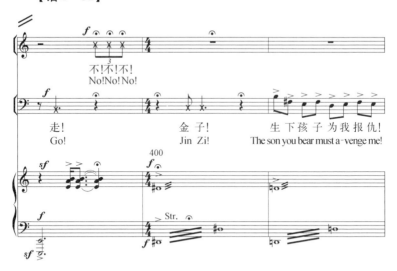

为了表现侦缉队已经包围了仇虎。当舞台上只剩仇虎时，饰演仇虎的学生要随着音乐的节奏拔出匕首，向舞台前方、左、右方向各迈出两到三步。然后在第 411 和第 414 小节中柱式和弦构成的节奏重拍上，仇虎要表达逼退的状态，从而再倒退一到两步。第 417 小节最后的一个柱式和弦构成的强烈音乐动机中，仇虎背向观众，以借位方式来表演道具匕首刺向腹部自尽（见谱 5－32）。在这个关键和弦奏响时，仇虎的匕首插入，同时舞台灯光瞬间只以昏红的暗色给仇虎追光。仇虎随即以半跪的姿态在最后一曲的节奏音型中原地匍匐，仿佛无法逃脱命运的禁锢。

【谱 5－32】

(紧接下曲)
(Atc.)

在第一句"啊,老朋友"开唱前,饰演仇虎的学生踉跄着从道具石头后面拿出提前准备好的铁链。演唱开始时,将铁链抱在胸前开始演唱。演唱的过程中保持半跪或全跪的身体姿态一直到"不,不不"后努力站起,唱"我再也不会戴上你"。最后在第 435 小节的"再也不"的重拍上,双脚岔开、双手将铁链挣直四肢呈现"x"状,演员通过身体形态表达对命运的最后一次反抗。饰演仇虎的演员完成全剧的最后一个音时,将铁链扔向离他较近的侧幕,在第 440 小节的重音上重重地倒地(见谱 5-33)。

歌剧《原野》是一部经典的中国原创歌剧,而诠释这样一部伟大的作品,需要演唱、表演、舞台监督、舞美等各个工种齐心协力

【谱 5-33】

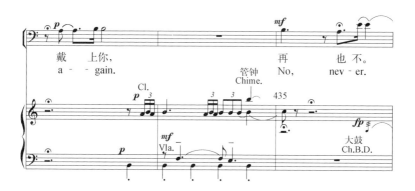

不断重复地排练、实验，小到每一步的节奏、大到整场的联排都要反复推敲。本节在原文本的基础上，通过导演视角，将歌剧《原野》中的多数表演细节呈示于文中，希望能在高校排演相关素材的时候，提供可参考之处。

结　　语

　　艺术教育已经成为学校教育实现美育的最重要内容与途径。在培养学生技术技能的过程中,培养学生对美的感知、培养学生艺术情操的重要性不可忽视。作为美育环节的重要组成部分,声乐教育过程中对学生艺术审美能力的培养至关重要。抛去专业化的培养目标,即便在普通声乐演唱者或教育者的培养中,仍存在问题。声乐演唱作为多数综合性院校设置的学科,具有较强的实践性和专业性,而专业性的另一面则是局限性。培养全面发展的高素质人才是我国教育事业的目标,教学中对音乐本体认知的基础上,对其文化内涵的挖掘、审美内容的提炼以及相关戏剧能力的培养都有待加强和完善。歌剧《原野》作为中国歌剧的里程碑式作品,具有较高的艺术性、戏剧性和审美性,是我国专业声乐教学中重要的教学素材。对这部作品进行完整性、体系性的教学研究,为推动声乐教学的发展具有实际意义。

　　首先,本书在挖掘《原野》原戏剧文本的文学内容的过程中,找到了其中与音乐相关的重要元素——复仇与爱情的主题、带有韵律的台词、较少的人物设置和鲜明的人物性格等,这些内容为歌剧脚本的改编提供了肥沃的土壤。研究发现,音乐性、象征性和动作化的语言利于歌剧中音乐的塑造,而结构中清晰的戏剧主线和人物数量的精简是文本为歌剧的完成提供的重要部分。当我们在第二章以音乐与文学相结合的视野去研究两部不同体裁相同题材的作品时,对其文化内涵的认识和挖掘提升到了新的高度。教学中通过对文本的挖掘与对比分析,帮助学生对戏剧内容、人物性格和

音乐内涵产生更全、更深的认识。为美育实践中学生戏剧能力的培养和认知提供具体文本参考。

其次，通过第三章音乐文本细节的研究和分析，将歌剧中音乐如何行使戏剧功能进行了梳理和概括。本书结合戏剧内容对歌剧音乐的3个主题进行研究，分别是以灰暗的低音乐器为主塑造音色的"原野主题"；用竖琴等音色明亮乐器和明朗音乐旋律塑造的"爱情主题"；以及和声中紧张的不协和构成"复仇主题"和"黑暗主题"，3个主题贯穿歌剧始终，形成了歌剧音乐构建戏剧的骨架，为整部作品音乐的戏剧性定了"调子"。在此基础之上，歌剧以非常丰富而具内涵的和弦进行方式层层推进。作曲家金湘在歌剧《原野》中，创造性地运用了"音程和声"的音乐创作手法，即在西方古典音乐的和声架构内融入中国民族调性的音程关系。对中国调性和声化的融入使用，仿佛在民族性故事和旋律的血肉中架起的骨架，使得歌剧的架构更具有中国属性、歌剧的审美更加民族化、歌剧的风格更加个性化。配器上不同音色乐器的对峙和特殊演奏技法的运用又为戏剧注入更鲜活的内容。在具体角色塑造中，音乐对人物情感的刻画起到了最大作用——抒情性的民族调性、抒情性的矛盾冲突结合了咏叹调和重唱等表现手段使《原野》中的审美内容细致而丰满。通过该研究，教授学生在音乐中感知戏剧内容，将相关内容作为教学素材，注入声乐教学、音乐欣赏或音乐美学的教学中，会对学生音乐专业能力、审美鉴赏能力和学术研究能力起到提升作用，为实践教学也提供了扎实的理论基础。

我国声乐人才的评价多以考试、音乐会或比赛的方式进行，多是一人在舞台上演唱，多通过声音、音乐等方面考核，最多加"台风"一项，而这些内容无法完全对接歌剧人才"演"与"唱"的要求。本书第四章通过歌剧人物戏剧表演的研究，结合人物的性格、声部特色、音乐特性等进行了人物表演的教学分析，力求全面提升学生的"演唱"能力。在音乐文本的挖掘、人物性格分析的基础上进行演唱教学。在每个人物的美育教学中，抓住主要音乐塑造特征：仇虎的"爱"与"仇"；金子人物的反叛性与音乐的传统性对峙；焦母的

"人性丑"如何以充满色彩的"音乐美"诠释等。在具体的人物演唱塑造中,本书于音乐文本中找到诸多"把手",诸如仇虎的非旋律性音乐的强烈节奏型、借助切分音感受跛脚的状态,金子的抒情性旋律对人物内心柔情的表达,焦母的半音音程哼鸣对恐怖意象的塑造等方面,这些元素的提炼和分析帮助学生全身心地感知人物,生动地用音乐刻画人物并完成咏叹调的演绎。咏叹调以表达个人情感为主,而重唱多是揭示戏剧冲突表达人物关系的重要手段。在第五章经过对重唱的编制、调性等方面的分析,将剧中重唱的教学进度、教学内容等问题进行了专项研究。在歌剧整体的塑造中借助美声唱法气息、咬字等优良传统,将教学中"歌"与"剧"的连接变得更加紧密,使学生咏叹调、宣叙调和重唱的演唱服从内心、服务歌剧,把学生培养为真正全面型的人才成为可能。

本书通过歌剧《原野》的人物形象与教学中的美育研究,尝试从多角度深入挖掘文本内容,将文本与教学、戏剧与音乐、理论与实践、审美与育人多方面结合,以单部歌剧作为教学素材进行教学内容的深度挖掘和研究。笔者自知本书的研究内容具有一定局限性,无法对我国声乐教学的全局起到开创性或转折性的意义,只求通过专一教学素材的研究为我国声乐教学,尤其高等专业声乐人才的培养提供专业性、全面性的教学内容参考。在相关内容的教学中,帮助学生提高专业能力、培养审美情趣、提升综合素养,为我国声乐教学和演唱的原野燎起一把美育的星星之火。

参 考 文 献

专著：

［1］钱苑,林华.歌剧概论［M］.上海：上海音乐学院出版社,2011.
［2］居其宏.歌剧美学论纲［M］.合肥：安徽文艺出版社,2003.
［3］［英］特里·伊格尔顿.论邪恶——恐怖行为忧思录［M］.林雅华,译.长沙：湖南人民出版社,2014.
［4］［英］阿·尼柯尔.西欧戏剧理论［M］.徐士瑚,译.北京：中国戏剧出版社,1985.
［5］金湘.困惑与求索：一个作曲家的思考［M］.上海：上海音乐出版社,2003.
［6］金湘.金湘音乐作品选集《原野》钢琴缩谱［M］.上海：人民音乐出版社,2001.
［7］金湘.金湘音乐作品选集《原野》总谱［M］.上海：上海音乐出版社,2005.
［8］罗大华,何为民.犯罪心理学［M］.杭州：浙江教育出版社,2002.
［9］龚群.善恶二十讲［M］.天津：天津人民出版社,2008.
［10］［美］保罗·亨利·朗.西方文明中的音乐［M］.顾连理,张洪岛,杨燕迪,汤亚汀,译.桂林：广西师范大学出版社,2014.
［11］［奥］赫·舍克.嫉妒论［M］.王祖望,张田英,译.北京：社会科学文献出版社,1988.
［12］秦润明.音乐课程与教学论通用教程［M］.上海：上海三联书

店,2012.

[13] 马达.音乐教育科学研究方法[M].上海:上海音乐出版社,2005.

[14] 中华人民共和国教育部.音乐课程标准(实验稿)[M].北京:北京师范大学出版社,2001.

[15] [美]约瑟夫·科尔曼.作为戏剧的歌剧[M].杨燕迪,译.上海:上海音乐出版社,2008.

[16] 马克思,恩格斯.马克思恩格斯选集(第1卷)[M].中共中央马克思恩格斯列宁斯大林著作编译局编译.北京:人民出版社,1995.

[17] 沈旋.西方歌剧辞典[M].上海:上海音乐出版社,2011.

[18] 王大燕.艺术歌曲概论[M].上海:上海音乐出版社,2009.

[19] [美]保罗·罗宾逊.歌剧与观念——从莫扎特到施特劳斯[M].周彬彬,译.上海:华东师范大学出版社,2008.

[20] 曹禺.原野[M].成都:四川出版社,2014.

[21] [德]卡尔·涅夫.西洋音乐史[M].张洪岛,译,北京:人民音乐出版社,1980.

[22] 钱理群.大小舞台之间——曹禺戏剧新论[M].杭州:浙江文艺出版社,1994.

[23] [美]保罗·罗宾逊.歌剧与观念——从莫扎特到施特劳斯[M].杨燕迪,译,上海:华东师范大学出版社,2008.

[24] [意]克罗齐.作为表现的科学和一般语言学的美学的历史[M].王天清,译.北京:中国社会科学出版社,1984.

[25] 外国歌剧选曲集·男中低音歌剧咏叹调[M].周枫,朱小强,译,上海:上海音乐出版社,1997.

[26] [法]热拉尔·热奈特.热奈特论文集[M].史忠义,译.天津:百花文艺出版社,2001.

[27] [英]威廉·莎士比亚.麦克佩斯[M].朱生豪,译.北京:中国青年出版社,2014.

[28] [英]罗素.西方哲学史[M].何兆武,译.北京:商务印书馆,

1976.
［29］［英］威廉·莎士比亚.奥赛罗［M］.孙大雨,译,上海：上海译文出版社,2012.
［30］杨慧林,黄晋凯.欧洲中世纪文学史［M］.南京：译林出版社,2001.
［31］［法］雨果.雨果论文学［M］.柳鸣九,译.北京：人民出版社,1980.
［32］蒋孔阳.德国古典美学［M］.北京：商务印书馆,1980.
［33］［法］罗曼·罗兰.歌德与贝多芬［M］.梁宗岱,译.北京：商务印书馆,1999.
［34］中央戏剧学院表演系声乐教研室.声乐表演基础教程.［M］北京：中国戏剧出版社,2011.

学术期刊：

［1］温辉明."歌剧思维"在《原野》剧本改编中的意义［J］.中国音乐学,2015(3).
［2］卫岭.《琼斯皇》与《原野》中的表现主义［J］.苏州大学学报,2005(3).
［3］黄振林.曹禺剧作的构剧特征与艺术创新［J］.四川戏剧,2007(3).
［4］金湘.当代中国歌剧发展掠影——兼谈"歌剧思维与歌剧创作"［J］.艺术评论,2011(12).
［5］朱立元,黎明.重估维柯思想的美学内涵［J］.文艺理论研究,2012(4).
［6］高拂晓.感性与理性之间——德国古典美学中的音乐美学之思［J］.中央音乐学报,2005(4).
［7］徐继英.此时无声胜有声——浅议曹禺剧作的潜台词［J］.濮阳职业技术学院学报,2008(4).
［8］雷丽平.论曹禺话剧语言的动作性［J］.北京青年政治学院学报,2008(2).

[9] 刘春芳.浪漫主义——二元对立模式的情感延伸[J].河北师范大学学报(哲学社会科学版),2008(4).

[10] 满新颖.金湘"歌剧思维"论观产生的背景、实质及其价值[J].黄钟(武汉音乐学院学报),2009(4).

[11] 居其宏."歌剧思维"及其在《原野》中的实践[J].中国音乐学,2010(3).

[12] 陈贻鑫,李道松.歌剧《原野》音乐探究.[J].中国音乐学,1988(1).

[13] 刘蓉.在音乐中探寻戏剧的"原野"——歌剧《原野》的音乐解读.[J].交响(西安音乐学院学报),2009(3).

[14] 石惟正.歌剧《原野》的旋律创作对声乐表演的良好导向——兼论声乐旋律创作的三种类型[J].音乐研究,2009(2).

[15] 常慧琳.巫蛊之祸与历史书写[J].国学学刊,2019(2).

[16] 张文敏.民族歌剧《原野》的悲剧性创作艺术探因[J].戏剧文学,2008(8).

[17] 邓小英.重唱训练刍议——高师音乐院系声乐教学新设想的初试体会[J].艺术百家,2006(1).

[18] 王远.美声歌唱的艺术特征[J].南通师范学院学报(哲学社会科学版),2002(12).

[19] 陈彦合.浅谈美声唱法的特点和发声方法[J].黄河之声,2015(4).

[20] 杨燕迪.莫扎特歌剧重唱中音乐与动作的关系[J].音乐艺术,1992(2).

[21] 冯国栋.声乐歌剧教学问题与解决措施探究——评《声乐与歌剧艺术》[J].中国教育学刊,2018(10).

[22] 余年凤.浅谈高师音乐教学育人的几个问题[J].黑龙江高教研究,1987(4).

[23] 郑德智.音乐专业课教学与全面育人之我见[J].音乐探索.四川音乐学院学报,1993(3).

[24] 杜卫.论中国美育学建构的问题和范畴体系[J].美术研究,

2021(1).
[25] 赵青.优秀声乐人才培养初探[J].中国音乐,2012(2).
[26] 吴澜.以美育为核心的声乐教学研究——以《玫瑰三愿》为例[J].戏剧之家,2021(5).
[27] 刘新丛.谈声乐艺术形象设计[J].中国音乐教育,1996(6).
[28] 蒋林.新时代学校美育应回归初心再出发[J].中国教育学刊,2018(6).

学位论文：

博士论文：

[1] 周营.新时期以来华语电影中的反面人物形象类型及其流变[D].长春:吉林大学,2014.

[2] 李云.意大利歌剧男中低音"恶人"形象的文本与教学研究[D].上海:华东师范大学,2020.

硕士论文：

[1] 易阳.歌剧《原野》中女性的艺术形象探析[D].开封:河南大学,2010.

[2] 张聪慧.中国歌剧典型女性形象及其演唱风格[D].西安:陕西师范大学,2008.

外文参考文献：

[1] Bachelard, Gaston. The Poetics of Space[M]. New York：The Orion press,1964：43.

[2] SHERBO Arthur. Johnson on Shakespeare, Vol. VIII of The Yale Edition of the Works of Samuel Johnson[M]. New Haven：Wentworth Press,1968:1048.

[3] Robert Pascall. "Style",The New Grove Dictionary of Music and Musicians[J]. 2001, 24：638.

[4] BASEVI Abramo. Studio sulle Opere di Giuseppe Verdi[M]. Florence：Legare Street Press,1859：191.

乐谱及音像材料：

[1] 中国歌剧舞剧院. 原野[EB/OL]. https://v.youku.com/v_show/id_XMTE2MjU2MTUy.html?spm=a2h0c.8166622.PhoneSokuUgc_4.dscreenshot.

[2] 上海歌剧院与浙江歌剧院. 原野[EB/OL]. https://v.youku.com/v_show/id_XMjczMDk1NjY1Mg==.html?spm=a2h0c.8166622.PhoneSokuUgc_6.dtitle.

[3] 华东师范大学歌剧实验中心. 原野[EB/OL]. https://v.youku.com/v_show/id_XMjc3ODEzNTgyNA==.html?playMode=pugv&frommaciku=1.

[4] 深圳青年歌剧团. 原野[EB/OL]. https://v.youku.com/v_show/id_XMTYxOTU1MDQ3Mg==.html?playMode=pugv&frommaciku=1.

[5] 张颂文. 光影中的演技派[EB/OL]. https://v.youku.com/v_show/id_XNDQ0OTg0NDg4MA==.html?spm=a2h1n.8261147.showInfo.5~5~1~3~5~A&s=efbfbd284fefbfbd0b76.

作 者 简 历

作者简介:

王志达,男中音青年歌唱家,华东师范大学音乐学院博士毕业,上海大学电影学院教师。力量之声(Vocal Force)组合成员。2016年11月,被授予"中国长江旅游推广联盟"推广大使;2017年跟随上海艺术家代表团参加阿斯塔纳世博会;2017年跟随上海市文化和旅游局在澳大利亚悉尼歌剧院参加2017"中澳旅游年"文化推广活动暨"力量之声"组合演唱会;2017年上海旅游节开幕式,演唱上海旅游节节歌《共同的节日》;2017年参加中央电视台春节联欢晚会,于上海分会场演唱《我们的上海》;2020年11月参加中央电视台庆祝浦东开发开放30周年晚会。

主要奖项:

1. 2013年,获得意大利拉菲尼契国际声乐比赛中国赛区金奖。
2. 2015年,荣获第32届上海之春国际音乐节新人表演奖。
3. 2017年,获得《新闻晨报》颁发的"2016年上海影响力人物"大奖。
4. 2017年上海市舞台艺术作品评选展演"优秀作品奖"。
5. 《我们的上海》MV荣获上海第十四届"银鸽奖"广播影视类一等奖。

李云,绍兴文理学院艺术学院教师,男中音青年歌唱家,华东

师范大学歌剧艺术方向教育学博士。

主要奖项及演出经历:

2010年,中国音乐金钟奖黑龙江赛区选拔赛美声组一等奖;

2011年9月,于天桥艺术中心参演瓦格纳歌剧《唐豪瑟》中国首演;

2011年10月,于人民大会堂参演大型音乐舞蹈史诗《复兴之路》等;

2011年10月至2022年1月,任河南师范大学音乐舞蹈学院声乐教师,其间与意大利歌剧艺术指导马可·贝雷依(Marco Bellei)保持长期合作关系,于天津大剧院参演歌剧《俄狄浦斯王》、于河南卫视指导《感动中国》等节目;

2014年,代表中国参加德国GUT IMMLING歌剧节,并于闭幕音乐会担任独唱;

2017年9月,出访俄罗斯莫斯科师范大学、白俄罗斯国立音乐学院,在音乐会中担任独唱;

2017年,作为自由撰稿人,为戴玉强制作的喜马拉雅《戴你听歌》撰稿《Casta Diva》《草原之夜》《Vincent》《布列瑟农》等分期节目。

2019年,参演音乐剧《放牛班的春天》中文版,饰哈尚校长,于上海大剧院、北京保利剧院、深圳南山文体中心等剧院大剧场演出59场,受原电影导演克里斯托夫·巴拉蒂(Christophe Barratier)先生好评。

2019年理查德·柯西昂特(Richard Cocciante,法语音乐剧《巴黎圣母院》作曲)先生创作音乐剧《图兰朵》工作坊主演,饰铁木尔;

2020年,在华东师范大学69周年校庆压轴演唱《岁月》《ALL I ASK OF YOU》;

2021年,主演原创音乐剧《沉默的真相》28场,饰演张超、陈明章。